재즈 편곡과 애드리브를 위한

재즈화성의 기초지식

재즈 편곡과 애드리브를 위한

재즈화성의 기초지식

초판 발행	2011년 05월 24일
초판 30쇄	2025년 04월 10일
저자	마츠다 마사(松田昌)
번역	허걸재, 이윤
발행인	이재현
발행처	리틀씨앤톡
임프린트	도어즈
등록일자	2011년 2월 25일
등록번호	제 312-2011-000006호
ISBN	978-89-966072-3-6 (03670)
주소	경기도 파주시 문발로 405 제2출판단지 활자마을
홈페이지	www.seentalk.co.kr
전화	02-338-0092
팩스	02-338-0097

©2011, Masa Matsuda

본 책은 저작권법에 의해 보호를 받는 저작물이므로 무단 전재와 복제를 금합니다.

머리말

편곡과 애드립을 공부하고 싶은 사람은 많다. 이 책은
그런 사람들에게 음악을 기능적으로 파악하고 멜로디와
코드의 가능성을 넓혀 더욱 자유롭고 즐겁게 음악을 할
수 있도록 돕고자 쓰게 되었다.

이 책은 자신의 수준에 맞는 부분을 골라 볼 수 있도록
구성하였다. 한 가지 바라는 것은 이 책에 예로 제시된
악보와 연습문제를 반드시 악기로 연주하여 귀와 손으
로 확인하는 것이다.

독자 여러분이 이 책을 마스터하여 자기만의 음악적 색
깔을 찾게 되기를 간절히 바란다.

마츠다 마사

Contents

PART 1 기초지식

Lesson 1
음계(scale)

학 생 선생님, 안녕하세요. 제가 이론을 전혀 모르는데 무
엇부터 시작하면 좋을까요?

선생님 우선은 장조 음계부터 시작하죠. 음악의 기본은 음
계입니다.

12장음계(Major Scale, 메이저 스케일)를

- ① 정확히 칠 수 있도록
- ② 머릿속의 건반으로 재빨리 떠올리고, 순간적으로 칠 수 있도록
- ③ 오선지에 적을 수 있도록

올바른 운지법을 익혀 매일 연습합시다.

장음계 각 음들은 어떤 간격으로 이루어져있는지 알
고 있나요?

학 생 글쎄요, 미와 파, 시와 도 사이가 반음으로….

Ex. 1

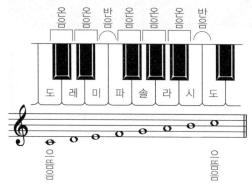

Ex. 1은 흰 건반으로만 이루어진 음계, 즉 다장조음계(C major scale)이다. 다장조 곡은 이 다장조음계 7음을 기반으로 만들어지며 중심이 되는 음은 '도'이고 이를 으뜸음이라고 한다. 장음계는 으뜸음 '도'에서 '온음, 온음, 반음, 온음, 온음, 온음, 반음' 간격으로 한 옥타브 위의 '도'에 이르는 음계이다.

> 선생님 B♭장조 음계의 여섯 번째 음이 무엇인지 대답해 볼 래요?
>
> 학 생 음… 첫 번째는 시♭, 두 번째는 도, 세 번째는 레……
> (손가락으로 열심히 세어보지만 좀처럼 대답을 못함)

음악을 기능적으로 파악하려면 먼저 각 음계를 번호(숫자)로 이해하자.

Ex. 2

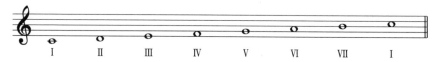

Ex. 2는 다장조음계에 번호를 붙인 것이다. 중국, 인도네시아 등에서는 계이름 대신 아라비아 숫자를 사용하기도 하지만 대부분의 나라에서는 이처럼 로마자로 표기한다.

"B♭장조의 Ⅵ은?"이라는 질문을 받았을 때 손가락으로 세지 않고도 바로 '솔'이라고 대답할 수 있도록 하자.

쉬어가는 이야기 1

요리에도 한식, 중식, 양식이 있듯 음악 또한 나라마다 음과 조를 표기하는 법이 다르다.

나라별 표기법을 알아보자.

〈음 읽는 법〉

지금의 한국	도	레	미	파	솔	라	시	도
옛날의 한국	다	라	마	바	사	가	나	다
이탈리아	Do	Re	Mi	Fa	Sol	La	Si	Do
프랑스	Ut	Re	Mi	Fa	Sol	La	Si	Ut
독일	C 체	D 데	E 에	F 에프	G 게	A 아	H 하	C 체
미국	C 씨	D 디	E 이	F 에프	G 지	A 에이	B 비	C 씨

〈조 읽는 법〉

한국	조	다장조	가단조
독일	Tonart(토나르트)	C Dur(체 두르)	A moll(아 몰)
미국	Key(키)	C Major(씨 메이저)	A Minor(에이 마이너)

이탈리아 가곡을 공부하는 사람은 이탈리아어, 독일 현대음악을 하는 사람은 독일어 용어를 사용한다. 재즈는 미국에서 들어온 음악이므로 재즈나 팝 음악을 하는 사람은 주로 영어를 사용한다.

도 ·························· C 음

조 ·························· Key

다장조 ·················· Key C Major

가단조 ·················· Key A Minor

다장조 음계 ············ C Major Scale

가단조 음계 ············ A Minor Scale

연습문제 | 1

① 다음 예와 같이 임시표를 붙여 메이저 스케일을 만들고 오른쪽에 조표를 적으시오.

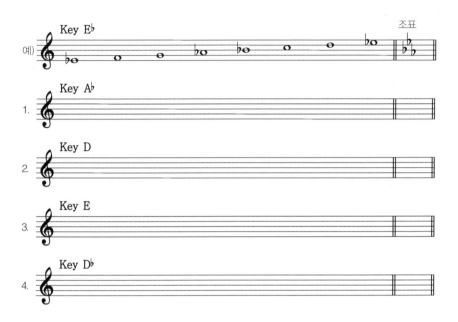

❷ 다음 예와 같이 곡 제목을 괄호 안에 적으시오.

예) $\frac{4}{4}$ 5 3 3 ♩ | 4 2 2 ♩ | 1 2 3 4 | 5 5 5 ♩ ‖

LIGHTLY ROW / 독일 민요
©TRADITIONAL

(나비야)

1. $\frac{4}{4}$ 3 3 3 3 | 5 4 4 3 2 ♩ | 2 2 3 4 | 5——8 ♩ ‖

()

2. $\frac{6}{8}$ 3 4 3 2 1 2 | 1——————— | 1 4 4 4 5 6 | 5——————— ‖

()

3. $\frac{4}{4}$ ♩ 7 3 8 7 6 3 | 1——————— | ♩ 7 3 8 7 6 3 | 5—4 4——— ‖

()

4. $\frac{4}{4}$ 6 5 6 5 5 6 ♩ | 7 6̇· 5 6 ♩ | 7 6 7 6 6 7 ♩ | 7 7̇· 6 7 ♩ ‖

()

18

Lesson 2
음정(Interval)

학 생	선생님, 제가 사실 음정에 대해서는 아는 것이 없어요. 장, 단, 완전이라는 말만 들어도 머리가 아플 정도예요. 알기 쉽게 가르쳐 주시겠어요?
선생님	코드와 스케일은 음악이론의 중심입니다. 두 가지를 제대로 이해하려면 음정에 관한 지식이 반드시 필요하죠. 두 개의 음을 보고(혹은 듣고) 반사적으로 음정을 파악할 수 있을 정도가 돼야 해요.
학 생	정말요? 저에겐 무리겠네요.
선생님	처음부터 잘 하는 사람은 없어요. 연습을 하면 됩니다. 우선 초보자인 학생을 위해 음정을 쉽게 기억하는 법을 가르쳐 줄게요.

01 흰 건반으로만 이루어진 음정

먼저 음정을 기억할 때의 포인트를 설명하겠습니다.

[포인트 1]

음정에는 장, 단, 완전(그 밖에 증과 감도 있다) 중 하나가 붙는다. 그리고
• 장, 단이라는 이름이 붙는 2, 3, 6, 7도의 장단그룹
• 완전이라는 이름이 붙는 1, 4, 5, 8도의 완전그룹
이렇게 두 가지 그룹이 있다.

흰 건반만으로 음정을 따질 때, 장, 단, 완전, 증, 감 중 무엇이 붙는지는 반음 간격인 미와 파, 시와 도가 있는지 없는지, 있다면 그 중 하나만 있는지 둘 다 있는지에 따라 달라진다.

Ex. 3

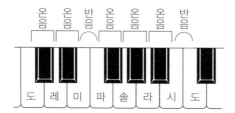

이 내용을 기억하세요. 그럼 먼저 장단조그룹부터 설명을 하겠습니다. Ex. 3 건반의 온음과 반음의 관계를 보면서 확인해 보세요.

Ⓐ 장2도, 단2도

온음 2도는 장2도(Ex. 4ⓐ), 반음 2도는 단2도(Ex. 4ⓑ)이다.

Ex4.

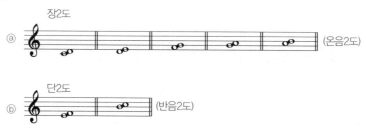

학 생 선생님! 도-레는 1도 아닌가요?

선생님 손가락으로 세어 보면 알죠. 음정을 셀 때는 아래 음, 위 음 모두 세야 해요. 나이를 셀 때, 태어난 해부터 세는 것과 같습니다.

Ⓑ **장3도, 단3도**

반음(미와 파 또는 시와 도)을 포함하지 않은 3도는 장3도(Ex. 5ⓐ), 반음을 포함한 3도는 단3도(Ex. 5ⓑ) 이다. 단3도가 장3도보다 반음 좁다.

Ex. 5

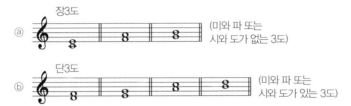

Ⓒ **장6도, 단6도**

반음(미와 파 또는 시와 도)을 한 개 포함하면 장6도(Ex. 6ⓐ), 둘 다 포함하면 단6도(Ex. 6ⓑ)이다. 단6도는 장6도보다 반음 좁다.

Ex. 6

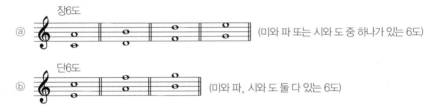

Ⓓ **장7도, 단7도**

반음(미와 파 또는 시와 도)을 한 개 포함하면 장7도(Ex. 7ⓐ), 둘 다 포함하면 단7도(Ex. 7ⓑ)이다. 단7도가 장7도보다 반음 좁다.

Ex. 7

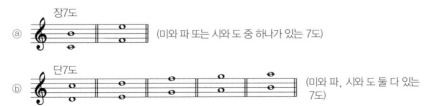

다음은 완전그룹입니다. '완전'이란 '완전하게 잘 어울리는 음정'이라는 의미예요.

Ⓔ **완전1도**

같은 음이다.

Ex. 8

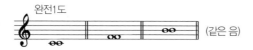

(같은 음)

Ⓕ **완전8도**

옥타브이다.

Ex. 9

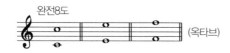

(옥타브)

Ⓖ **완전4도, 증4도**

반음(미와 파 또는 시와 도)이 한 개 있으면 완전4도(Ex. 10ⓐ), 없으면 증4도(Ex. 10ⓑ)이다. 증4도가 완전 4도보다 반음 넓다.

Ex. 10

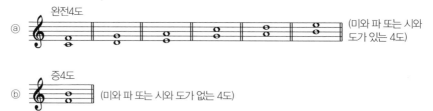

ⓐ (미와 파 또는 시와 도가 있는 4도)

ⓑ (미와 파 또는 시와 도가 없는 4도)

Ⓗ **완전5도, 감5도**

반음(미와 파 또는 시와 도)이 한 개 있으면 완전5도(Ex. 11ⓐ), 둘 다 있으면 감5도(Ex. 11ⓑ)이다. 감5도가 완전5도보다 반음 좁다.

Ex. 11

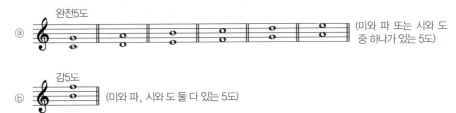

선생님 이해했나요?

학 생 대충 알 것 같아요. 장, 단, 완전 등 음정도 참 여러 가지가 있네요.

선생님 그래요. 지금까지 배운 것을 표로 나타내 볼까요?

Ex. 12

음정		반음의 수(미와 파, 시와 도)
2도	단 2 도	1
	장 2 도	0
3도	단 3 도	1
	장 3 도	0
6도	단 6 도	2
	장 6 도	1
7도	단 7 도	2
	장 7 도	1

음정		반음의 수
1도	완 전 1 도	(같은 음)
	완 전 8 도	(옥타브)
4도	완 전 4 도	1
	증 4 도	0
5도	완 전 5 도	1
	감 5 도	2

학 생 저 선생님, 여기에 샤프나 플랫이 붙으면 어떻게 되
 는 건가요?

02 샤프, 플랫이 붙은 음정

샤프, 플랫이 붙은 음정은 다음 두 가지에 주의하여 생각한다.

[포인트 1]

샤프는 반음 위, 플랫은 반음 아래를 나타내므로 두 음의 음정은…

• 위 음에 샤프가 붙으면 두 음의 음정은 반음 넓어진다.
• 위 음에 플랫이 붙으면 두 음의 음정은 반음 좁아진다.
• 아래 음에 샤프가 붙으면 두 음의 음정은 반음 좁아진다.
• 아래 음에 플랫이 붙으면 두 음의 음정은 반음 넓어진다.

[포인트 2]

샤프나 플랫이 붙어 반음 넓어지거나 좁아진 음정은 다음 표와 같이 겹감, 감,
단, 장, 완전, 증, 겹증이라 한다.

Ex. 13

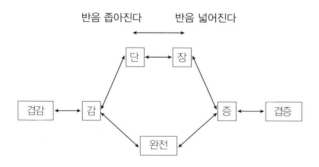

위 두 가지 포인트를 기억하면서 Ex. 14의 음정을 생각해 보자.
Ex. 14의 미♭과 솔의 음정을 예로 들어 생각해 보면,

24

Ex. 14

1. 쉽게 생각하기 위해 먼저 플랫을 뗀다.
2. 플랫 없는 미와 솔의 음정은 미와 파(반음)가 있는 3도이므로 단3도
3. 아래 음에 플랫이 붙었으므로 반음이 넓어져서
4. Ex. 13의 표에 따라 단의 하나 오른쪽인 장이 되므로
5. 답은 장3도

마찬가지로 Ex. 15는

Ex. 15

1. 먼저 샤프를 떼고
2. 샤프 없는 라와 레의 음정은 시와 도(반음)가 있는 4도이므로 완전4도
3. 위의 음에 샤프가 붙었음으로 반음이 넓어져서
4. Ex. 13의 표에 따라 완전의 하나 오른쪽인 증이 되므로
5. 답은 증4도

학 생	이제 뭔가 조금 알 것 같아요. 근데 제가 저 표들을 외울 수 있을지 모르겠어요.
선생님	이건 무조건 외우는 수밖에 없어요. 학생, 그렇다면 미♭의 완전5도 위의 음은 무엇일까요?
학 생	음… 그러니까… 그게….

03 어떤 음의 위나 아래에 지정된 음정을 만드는 방법

미♭의 완전5도 위의 음은 무엇일까?

Ex. 16

1. 쉽게 생각하기 위해 플랫을 뗀다
2. 플랫을 뗀 미의 완전5도(미−파 반음이 1개 있는 5도) 위의 음은 시
3. 다시 미를 미♭ 음으로 되돌리면(플랫을 붙임) 시에도 플랫을 붙여야 하므로 답은 시♭

선생님 이해가 되나요?

학 생 선생님! 이해는 되는데 좀 복잡하네요. 좀 더 간단한
 방법은 없나요?

선생님 익숙해지면 그때부터는 스케일로 생각해 봐요. 제일
 간단한 방법이에요.

04 음정을 스케일에 맞추어 생각해 보자

Ex. 17

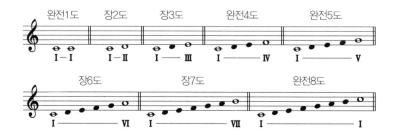

Ex. 18

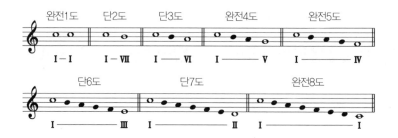

Ex. 17은 상행스케일의 으뜸음과 각 음 사이의 음정, Ex. 18은 하행스케일
의 으뜸음과 각 음 사이의 음정이다(상행은 모두 장음정, 하행은 모두 단음
정인 점에 주의).

이 음정을 모두 완벽하게 외우자. Ex. 19의 악보를 보면,

미♭과 시♭음은 E♭조의 Ⅰ–Ⅴ이므로 완전5도,

Ex. 19

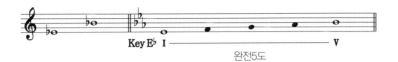

완전5도

Ex. 20의 악보를 보면, 미와 도#은 E조의 Ⅰ-Ⅵ이므로 장6도가 된다.

Ex. 20

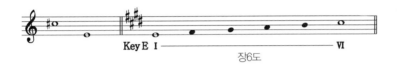

장6도

이처럼 음을 스케일로 생각하면 쉽다. 반음이 몇 개인지 셀 필요가 없기 때문에 익숙해지면 매우 간단하다.

학　생　그런가요? 그럼 꼭 외울게요.

선생님　그나저나 9th(나인스), 11th(일레븐스), 13th(서틴스)라는 말은 들어본 적 있나요?

학　생　잘은 모르지만 들어본 적은 있어요. 그거 텐션이라는 거죠?

선생님　그래요. 텐션에 대해서는 나중에 설명할게요. 우선 텐션이라는 말은 음정에서 온 거예요. 영어로는 1도를 퍼스트, 2도를 세컨드, 3도를 서드, 4도를…….

학　생　홈인가요? 야구 같네요.

선생님　아니죠. 4도는 포스, …… 9도는 나인스, 11도는 일레븐스…….

학　생　잠시만요! 그럼 나인스는 밑음에서 9도 위의 음정을 말하는 거겠네요, 저 지금껏 몰랐어요.

Ex. 21

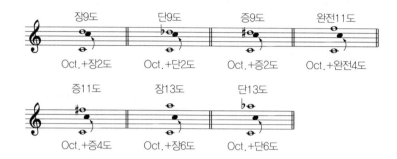

9도, 11도, 13도처럼 옥타브(8도) 이상의 음정에도 익숙해지자. Ex. 21을 자세히 살펴보면

• 9도는 옥타브+2도

• 11도는 옥타브+4도

• 13도는 옥타브+6도이다.

장, 단, 완전이란 이름은 2, 4, 6도 같은 옥타브 내의 음정처럼 옥타브 이상의 음정에도 붙는다는 점을 이해하자.

이와 같은 9도 이상의 음정을 겹음정이라 하며, 8도 이하의 음은 홑음정이라 한다.

겹음정에서 7을 빼면 홑음정이 된다는 것을 기억하면 편리하다.

장9도-7도=장2도

완전11도-7도=완전4도

① (　　)안에 음정을 써 넣으시오.

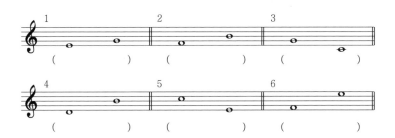

② (　　)안에 음정을 써 넣으시오.

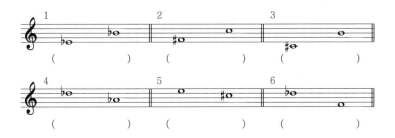

③ (　　)안에 음정을 써 넣으시오.

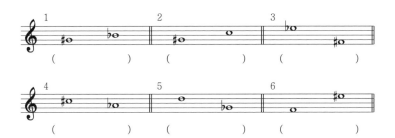

4 (　　)안에 음정을 써 넣으시오.

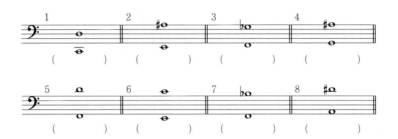

5 보기와 같이 주어진 음 위에 제시한 음정을 써 넣으시오.
장3도, 완전5도, 단7도, 장9도, 증11도, 장13도

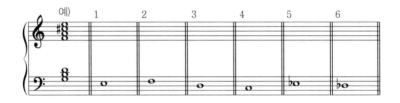

Lesson 3
코드(Chord)

01 코드의 구조

Ex. 25

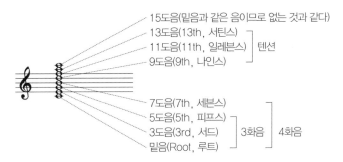

15도음(밑음과 같은 음이므로 없는 것과 같다)
13도음(13th, 서틴스)
11도음(11th, 일레븐스) ┐ 텐션
9도음(9th, 나인스) ┘

7도음(7th, 세븐스)
5도음(5th, 피프스) ┐
3도음(3rd, 서드) ┘ 3화음 ┐ 4화음
밑음(Root, 루트) ┘

코드는 3도씩 쌓아 만든다. Ex. 25는 도 위에 다장조 음계의 음을 3도씩 쌓은 것으로, 도를 밑음(Root, 루트), 미를 3도음(3rd, 서드)······ 라를 13도음(13th)이라고 한다. 5도음까지의 3음으로 구성된 코드를 3화음(triad, 트라이어드), 7도음까지의 4음으로 구성된 코드를 4화음, 9도음(9th), 11도음(11th), 13도음(13th)의 3음을 텐션 노트(Tension Note)라고 한다.

> 학 생 선생님 잠깐만요! 저는 이론 공부할 때 지금처럼 이
> 해가 안 되는 내용을 억지로 머릿속에 집어넣어야
> 하는 게 가장 괴로워요.
> 선생님 알았어요. 3화음부터 다시 할 테니까 얼굴 펴요.

'도'를 밑음으로 하여 생각해보자.

Ⓐ 메이저

Ex. 26

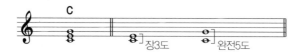

Ⓑ 마이너

Ex. 27

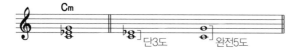

3도음이 밑음으로부터 장3도가 되면 메이저, 단3도가 되면 마이너이다.
C와 Cm를 반복해 치면서 소리의 차이를 귀로 익히기 바란다. 이 두 가지 코
드만 알면 기본적으로는 어떤 곡이든 칠 수 있다. 아래 악보는《Raindrops
keep fallin' on my head》를 3화음만으로 편곡한 것이다. 기본적인 차이
는 전혀 없다.

Ex. 28

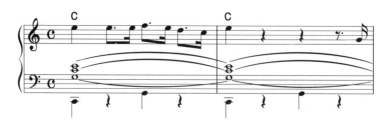

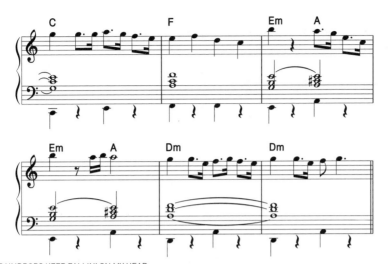

RAINDROPS KEEP FALLIN' ON MY HEAD
by BURT BACHRACH / HAL DAVID
©1969 by NEW HIDDEN VALLEY MUSIC / CASA DAVID
The rights for Japan assigned to FUJIPACIFIC MUSIC INC.

학 생 선생님, 쉽긴 한데 좀 심심하네요. 좀 더 재밌게는 안 될까요?

선생님 좋은 자세에요! 그런 자세를 잃지 않으면 반드시 훌륭한 연주를 할 수 있을 거예요. 좀 심심하게 느껴질 때는 4화음을 사용하면 됩니다.

Ex. 29

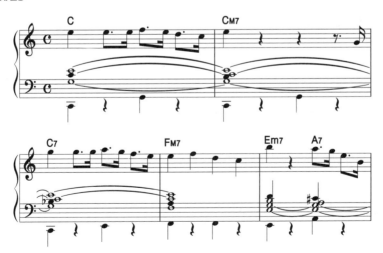

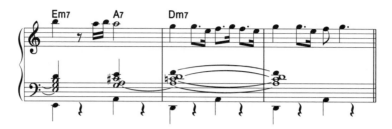

RAINDROPS KEEP FALLIN' ON MY HEAD
by BURT BACHRACH
© NEW HIDDEN VALLEY MUSIC COMPANY / CASA DAVID

재즈나 팝에는 6도나 7도음이 들어있는 4화음이 많이 쓰인다. 왜냐하면,

- 사운드가 풍부해지고
- 내성으로 옮겨갈 수 있어서〈Ex. 29의 검은 음표-카운터 멜로디(대선율) 로서 사용할 수 있음〉, 좀 더 음악적인 느낌을 주기 때문이다.

 학 생 알겠습니다. 그럼 4화음으로 갈까요?

03 4화음

먼저 '도'를 밑음으로 하여 여러 가지 코드를 생각해 보자.

Ⓐ 식스스(Major 6th)

Ex. 30

- 메이저 코드에 밑음으로부터 장6도가 되는 음을 더한 것.

재즈에서는 악보에 C만 적혀 있어도 실제로는 C₆를 친다. 식스스 멜로디의 예를 살펴보자.

Ex. 31

MORITAT/THE THREEPENNY OPERA / ORIGINAL
by KURT WEILL

Ex. 32

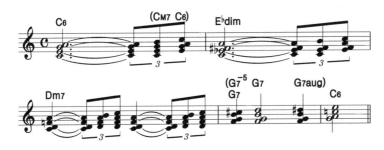

Moonlight Serenade
by GLENN MILLER

Ⓑ 메이저 세븐스(Major 7th)

Ex. 33

• 메이저 코드의 밑음으로부터 장7도가 되는 음을 더한 것.

Ex. 34

VIVRE POUR VIVRE
by FRANCIS LAI
© NEW HIDDEN VALLEY MUSIC COMPANY, CASA DAVIDEMI UNITED PARTNERSHIP LTD,
 UA MUSIC INTERNATIONAL INC

학 생 멜로디에 나오는 '라'는 F가 아니라 C6일수도 있고 '시'는 G7이 아니라 CM7일수도 있는 거네요.

선생님 맞아요. 좀 더 재즈답게 치고 싶으면 코드가 C로 적혀 있어도 C6나 CM7으로 연주하면 됩니다. 단, 코드 맨 위의 음이 '도'일 때는 '도'와 장7도 음인 '시'가 단2도를 이루므로 서로 부딪히지 않도록 주의하세요.

Ex. 35

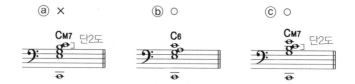

Ex. 35의 ⓐ는 코드 맨 위에 단2도가 생겨 소리가 건조해집니다. ⓑ처럼 C6로 치거나 ⓒ처럼 단2도를 내성으로 넣는 것이 좋아요.

학 생 아… 복잡하네요.

선생님 귀로 들었을 때 어느 쪽이 더 좋은지 판단할 수 있어야 해요.

© 도미넌트 세븐스(Dominant 7th)

Ex. 36

• 메이저 코드에 밑음으로부터 단7도가 되는 음을 더한 것.

Ⓓ 도미넌트 세븐스 서스포(Dominant 7th sus4)

Ex. 37

- 도미넌트 세븐스의 3도음이 4도음으로 올라간 것. sus란 Suspend(계류)의 약어이다.
- 이 4도음은 3도음이 변한 것이므로 4도음과 3도음(C7sus4의 경우는 파와 미)이 동시에 울리면 안 된다.
- Ex. 34《Vivre pour vivre》의 제3마디는 B7sus4이다.

ⓔ 도미넌트 세븐스 플랫티드 피프스(Dominant 7th Flatted 5th)

Ex. 38

- 도미넌트 세븐스의 5도음이 반음 내려간 것.
- 5도음이 변한 것이므로 보통 5도음과 반음 내려진 5도음이 동시에 울리면 안 된다.
- 뒤에 설명할 #11th라는 텐션과 역할은 다르지만 음은 같다.
- Ex. 32《Moonlight serenade》의 제4마디 제1박은 $G_7^{\flat 5}$이다.

ⓕ 어그멘티드 세븐스(Augmented 7th)

Ex. 39

- 도미넌트 세븐스의 5도음이 반음 올라간 것.
- 어그멘티드의 5도음과 보통 5도음이 동시에 울리면 안 된다.
- 뒤에 설명할 ♭13th와 역할은 다르나 음은 같다.
- Ex. 32《Moonlight serenade》의 제4마디 제4박은 G7aug이다.

학　생　선생님, 저는 하지 말라면 더 하고 싶어지던데……. 왜
　　　　보통 5도음과 바뀐 5도음은 동시에 울리면 안 되나요?
선생님　소리가 지저분해지기 때문이에요. 여기서 설명한 것
　　　　은 도미넌트 세븐스와 그것이 변한 음들이기 때문에
　　　　변하기 전 음과 변한 후의 음을 동시에 치는 건 학생
　　　　이 옛날 남자친구와 지금의 남자친구에게 양다리를
　　　　걸치고 있는 것과 같거든요.
학　생　전 그런 짓 안 해요. 가끔씩 밖에…….

ⓖ 마이너 식스스(Minor 6th)

Ex. 40

• 마이너 코드의 밑음으로부터 6도가 되는 음을 더한 것.

Ex. 41

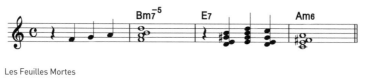

Les Feuilles Mortes
by JOSEPH KOSMA
© ENOCH AND CIE

ⓗ 마이너 세븐스(Minor 7th)

Ex. 42

• 마이너 코드의 밑음으로부터 단7도가 되는 음을 더한 것.
• Ex. 43은 마이너 세븐스만으로 진행되는 곡이다.

Ex. 43

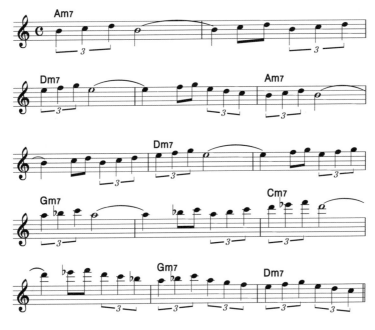

LAST TANGO IN PARIS
by GATO BARBIERI
© EMI UNART CATALOG INC

① 마이너 세븐스 플랫티드 피프스(Minor 7th flatted 5th)

Ex. 44

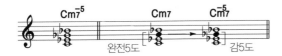

- 마이너 세븐스의 5도음이 반음 내려간 것.
- 5도음이 변한 것이므로 보통 5도와 반음 내려간 5도는 동시에 울리면 안 된다.

Ex. 45

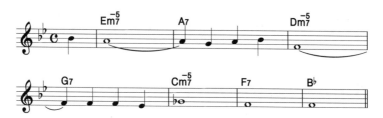

선생님　이것으로 마이너 계열의 4화음의 설명을 마치겠습
　　　니다. 질문 있나요?

학　생　하나 더 남았죠? 제가 제일 싫어하는…….

선생님　디미니쉬요? 이건 마이너 계열과는 성질이 조금 달
　　　라요. 지금부터 설명할게요.

ⓙ 디미니쉬(Diminished 7th)

Ex. 46

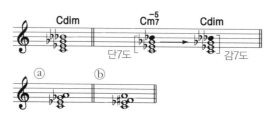

- 마이너 세븐스 플랫티드 피프스의 7도음이 반음 내려가 밑음으로부터
 감7도의 음정이 된 것. 클래식 화성학에서는 감7화음이라고 한다.
- 자세히 보면 밑음으로부터 단3도 간격으로 쌓아진 것을 알 수 있다.
- 매우 불안정한 울림의 코드로 드라마나 영화에서 불안한 장면을 표현할
 때 자주 쓴다.
- 보통은 더블 플랫을 쓰지 않고 Ex. 46의 ⓐ나 ⓑ처럼 적는다.

Ex. 47

FASCINATION/Original
by F.D.MARCHETTI
© SONY ATV HARMONY

Ex. 48

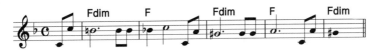

BALI HA'I
by RICHARD RODGERS
© WILLIAMSON MUSIC COMPANY

04 코드의 종류

재즈나 팝에 자주 쓰이는 코드를 정리해 보자.

메이저 그룹

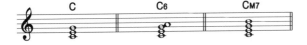

도미넌트 세븐스 그룹

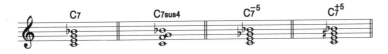

마이너 그룹

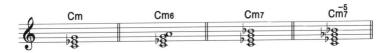

디미니쉬

위 12종류의 기초코드를 C조 뿐 아니라 옥타브 안의 12개음을 밑음으로 해서 바로 칠 수 있도록 연습하자. 12종류×12음이면 모두 144종류나 되지만…….

학 생 저 이만 가 볼게요. 피곤하실 것 같아서요.

선생님 하루에 12종류씩만 암기하면 2주일도 안 걸려요. 힘내요.

쉬어가는 이야기 2

\triangle, ○, -, +, ϕ 등이 무슨 기호인지 아는가? 수학이나 고대 상형문자는 아니며, 어묵꼬치는 더더욱 아니다. 이것은 전문 연주자들이 정확한 연주와 시간 절약을 위해 즐겨 사용하는 코드네임 기호이다.

C_{M7} \longrightarrow $C_{\triangle 7}$ C_{m7} \longrightarrow C_{-7}

C_{m7}^{-5} \longrightarrow C_{7}^{-5} C_{7aug} \longrightarrow C_{7}^{+5}

C_{dim} \longrightarrow C°

또 C_{m7}^{-5}를 반만 디미니쉬한다는 의미로 C^{ϕ}로 쓰고 하프 디미니쉬라고 읽는다.

학 생 선생님, $C_{\triangle 7}$은 어떻게 읽는 거예요? C세모 세븐스라고 해야 하나요?

선생님 그럴 리가요! C메이저 세븐스라고 읽습니다.

학 생 아, 그렇구나. 그럼 C^{onG}는 뭐예요?

피아노에서 가장 낮은 음은 베이스이다.

Ex. 49

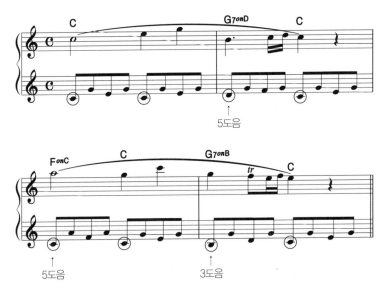

SONATE FUR KLAVIER NR 15 K 545 / ORIGINAL
by WOLFGANG AMADEUS MOZART
© TRADITIONAL

위 악보에서 ○표를 한 것이 베이스이다. C는 베이스에 밑음이 와 있지만
G_7onD, FonC에서는 5도음이 G_7onB에서는 3도음이 베이스로 와 있다.

> 학 생 왜 굳이 복잡하게 바꾸는 거죠?
>
> 선생님 코드 진행이 부드러워지기 때문이에요. Ex. 49를 각
> 코드의 밑음이 베이스가 되도록 바꾸어 쳐 보세요.
> 진행이 조잡해지죠?

밑음 외의 음이 베이스에 오는 화음을 자리바꿈꼴이라고 한다. C와 C_{M7}의
밑자리꼴과 자리바꿈꼴, 그리고 자리바꿈은 어떻게 하는지 설명하겠다.

Ex. 50

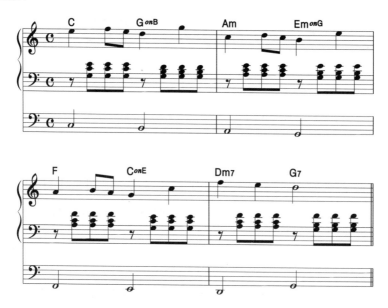

C　　　ConE　　ConG　　　CM7　　CM7onE　CM7onG　CM7onB

기본위치　첫째자리바꿈　둘째자리바꿈　기본위치　첫째자리바꿈　둘째자리바꿈　셋째자리바꿈

- C코드의 기본위치 밑음을 옥타브 위로 올리면(자리바꿈 하면), C^{on}E가 된다.
- C^{on}E의 가장 아래음인 '미'를 옥타브 위로 올리면, C^{on}G가 된다.

다음은 구체적으로 자리바꿈을 사용한 예이다.

Ex. 51

Ex. 51은 첫째자리바꿈이다.

44

Ex. 52

Ex. 52은 둘째자리바꿈이다.

06 자리바꿈하면 같아지는 코드(Floating Chord)

선생님 A$_{m7}$과 C$_6$onA의 차이를 이해했나요?

학 생 A$_{m7}$은 라, 도, 미, 솔이잖아요. C$_6$가 도, 미, 솔, 라고
 라부터 시작하니까…… 라, 도, 미, 솔 결국 똑같네요!

Ⓐ C$_6$와 A$_{m7}$

Ex. 53

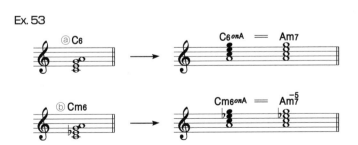

보기 ⓐ의 $C_6{}^{on}A$는 A_{m7}과 같다. 또 ⓑ의 $C_{m6}{}^{on}A$는 A_{m7}^{-5} 와 같다. 즉, C_6와 A_{m7}, C_{m6}와 A_{m7}^{-5} 는 모두 4음으로 이루어져 있으며 베이스만 다르다. 코드네임은 베이스 음을 기준으로 적는다. $C_{m6}{}^{on}A$가 아니라 A_{m7}이며 $A_{m7}{}^{on}C$가 아니라 C^6이다.

ⓑ G_7^{-5}와 D_7^{b-5}

Ex. 54

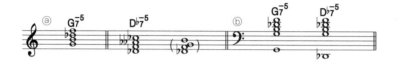

Ex. 54ⓐ의 G_7^{-5}와 D_7^{b-5} 두 코드는 얼핏 보면 서로 다른 것 같아도 D_7^{b-5}의 도♭을 시, 라♭♭을 솔로 바꾸면 4음이 똑같다는 것을 알 수 있다. Ex. 54ⓑ를 일렉톤 상의 왼손과 베이스로 생각하면 G_7^{-5}와 D_7^{b-5}는 베이스만 다를 뿐이다. 도미넌트 세븐스의 대리코드 부분에서 다시 공부하겠지만 여기서는 증4도 관계(감5도 관계)에 있는 도미넌트 세븐스는 매우 닮았다는 점만 기억하자 (G에서 D♭을 아래로 세면 증4도, 위로 세면 감5도).

ⓒ 디미니쉬드

Ex. 55

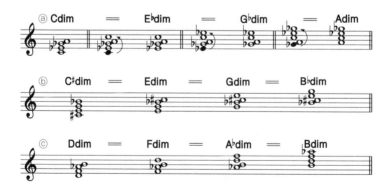

Ex. 55ⓐ의 Cdim를 자리바꿈하면 E♭dim가 된다. 또 E♭dim를 자리바꿈하면 G♭dim가, G♭dim를 자리바꿈하면 Adim, Adim를 자리바꿈하면 Cdim가 된다. 즉, Cdim=E♭dim=G♭dim=Adim는 구성음이 모두 같다. 마찬가지로 C♯dim=Edim=Gdim=B♭dim (Ex. 55ⓑ)이며 Ddim=Fdim=A♭dim=Bdim(Ex. 55ⓒ)이다. 이는 디미니쉬드 코드를 크게 나누면 결국 세 가지 밖에 없다는 것을 말해 준다.

학　생　　선생님, 솔직히 말씀드려서 저는 디미니쉬드 코드가
　　　　　싫어요. 왠지 어려워요.

선생님　　Ex. 55처럼 세 종류로 나누고 베이스만 다르다는 것
　　　　　을 기억하면 쉽게 외울 수 있어요.

연습문제 | 3

① (　　)안에 코드네임을 써 넣으시오.

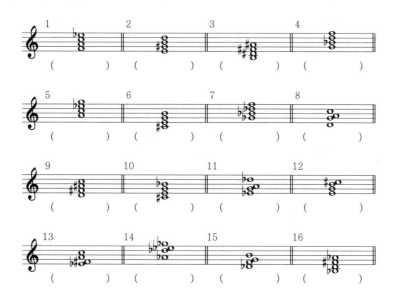

② 다음 코드는 모두 자리바꿈꼴이다. (　　)안에 코드네임을 써 넣으시오.

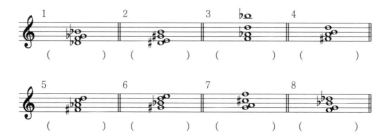

48

❸ ()안에 코드네임을 써 넣으시오.

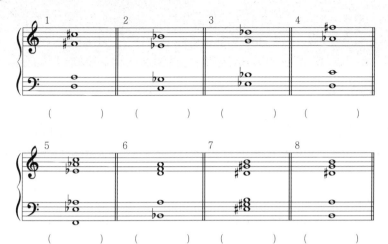

❹ 주어진 코드에 해당하는 코드네임을 모두 써 넣으시오.

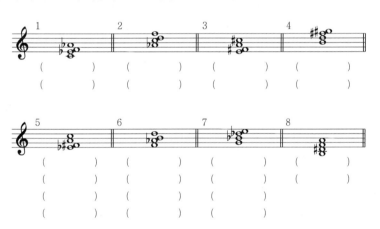

PART 2 코드 프로그레션 1

Lesson 4
온음계위의 코드(Diatonic scale chord)

선생님 《Autoumn leaves》를 반음씩 올려치며) 학생도 이렇게 칠 수 있겠어요?

학 생 조를 옮겨서요? 절대 못하죠. 선생님은 어떻게 가능하신 거예요?

선생님 악보를 외울 때 코드네임이 아닌 음계 위의 코드로 생각하기 때문입니다.

학 생 그 몇 도 세븐이라는, 그거요?

코드 진행(Chord Progression, 코드 프로그레션)을 이해하고자 할 때 코드네임으로만 생각하는 것은 단편적이다.

 1. 그 곡(혹은 그 부분)이 무슨 조인가?

 2. 그 코드는 그 조에서 어떤 역할을 하는가?

두 가지를 기능적으로 생각해야만 한다. 그러면서 '온음계위의 코드'라는 개념을 사용하는 것이다. 우선 장음계의 각 음의 역할을 생각해보자.

Ex. 56

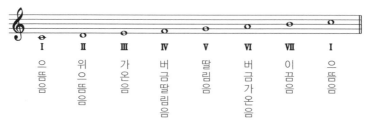

I	II	III	IV	V	VI	VII	I
으뜸음	위으뜸음	가온음	버금딸림음	딸림음	버금가온음	이끔음	으뜸음

50

특히 중요한 I, IV, V, VII에 대해 간단히 설명하겠다.

I: 으뜸음(토닉)이라 하며 음계의 중심이 되는 음

IV: 버금딸림음(서브 도미넌트)이라 하며 으뜸음도, 딸림음도 아닌 또 하나
　 의 색을 지닌 음

V: 딸림음(도미넌트)이라 하며 으뜸음으로 향하는 성질이 있음

VII: 이끔음(리딩노트)이라 하며 으뜸음으로 올라가려는 성질의 음

위 내용을 염두에 두고 다장조 음계의 각 음 위에 4화음을 만들어 음계의
각 음에 번호를 붙이듯 번호를 붙여보자.

Ex. 57

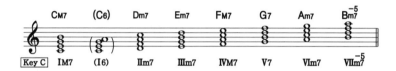

이것을 온음계위의 코드(Diatonic Scale Chord, 다이어토닉 스케일 코드)
라고 한다. 코드 밑의 로마자는 I은 1도, II는 2도처럼 도를 붙여 읽고, 다장
조의 1도 메이저 세븐은 C메이저 세븐이라고 한다(I도는 I_{M7}이 아니라 I_6
로 쓸 때도 많다).
G조(사장조-이후 조성은 영어로 표기한다)의 음계위의 코드는 다음과 같다.

Ex. 58

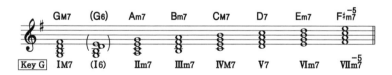

C_{M7}은 C조에서는 I_{M7}이지만 G조에서는 IV_{M7}이므로 애드립할 때의 멜로디
가 달라진다.
연주는 물론 편곡을 할 때도 지금은 어떤 조의 몇도 화음이며 코드네임은
무엇인지 늘 머릿속으로 생각하자.

학 생 선생님! 매번 그런 것을 생각하면서 연주하시나요?

선생님 그럼요. 버릇이 되면 편해진답니다. 집에 갈 때 머릿
 속으로 '여기서 오른쪽으로 가야지'라고 의식하지
 않아도 발이 저절로 집을 향하듯 습관이 되면 자연
 스럽게 의식하게 될 거예요.

쉬어가는 이야기 3

재즈코드 프로그레션과 클래식 화성학의 화음기호 표기법은 다르다. 재
즈에서는 코드네임 옆에 'M7'이나 'm7' 등을 로마 숫자에 붙여 쓰지만
클래식은 4화음이라는 것만 나타내기 위해 7을 로마 숫자에 붙여서 적
을 뿐이다. E♭조 음계위의 코드로 비교해보자.

Ex. 59

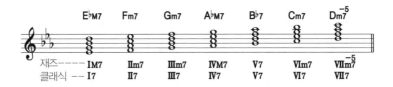

클래식을 하는 사람이 E♭조의 Ⅰ7을 적는 것은 머릿속으로 E♭7을 생각하
고 있는 것이며, 재즈를 하는 사람이 E♭조의 Ⅰ7을 적는 것은 머릿속으로
E♭M7을 생각하고 있는 것이다. 어두운 밤길과 화음기호, 모두 조심하시라!

❶ 주어진 예와 같이 다음 표를 완성하시오.

	I	II	III	IV	V	VI	VII
Key C	C_{M7}	D_{m7}	E_{m7}	F_{M7}	G_7	A_{m7}	B_{m7}^{-5}
Key F							
Key G							
Key B♭							
Key D							
Key E♭							
Key A							
Key A♭							
Key E							
Key D♭							
Key B							
Key G♭							

❷ 주어진 예와 같이 다음 ()안을 채우시오.

예) D_{m7} 은
- Key (C)의 (II_{m7})
- Key (B♭)의 (III_{m7})
- Key (F)의 (VI_{m7})

1. E_{m7} 은
- Key ()의 ()
- Key ()의 ()
- Key ()의 ()

2. G_{m7} 은
- Key ()의 ()
- Key ()의 ()
- Key ()의 ()

3. B♭m7은
{
Key ()의 ()
Key ()의 ()
Key ()의 ()
}

4. C♯m7은
{
Key ()의 ()
Key ()의 ()
Key ()의 ()
}

5. F♯m7은
{
Key ()의 ()
Key ()의 ()
Key ()의 ()
}

6. D♭M7은
{
Key ()의 ()
Key ()의 ()
}

7. EM7은
{
Key ()의 ()
Key ()의 ()
}

Lesson 5

토닉(Tonic)과 도미넌트(Dominant),
도미넌트 모션(Dominant Motion)

선생님 이제 본격적인 코드 프로그레션으로 들어가겠습니다.

학 생 왠지 어려울 것 같아요.

선생님 먼저 코드의 기능부터 설명할게요.

01 토닉

$I_{M7}(I_6)$을 토닉(Tonic-이하 ⊤로 표기)이라고 한다. 토닉은 그 조의 기본이 되는 코드이며 대부분의 곡은 토닉으로 끝난다. 곡 중간이 토닉으로 끝날 경우에는 다음에 어떤 코드가 오든 관계없다.

Ex. 60

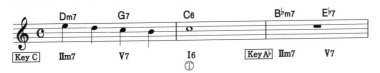

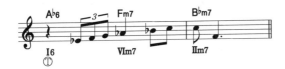

Ex. 61

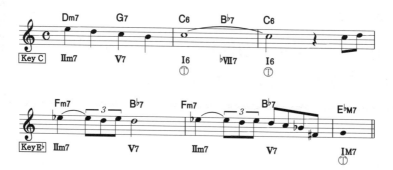

Ex. 62

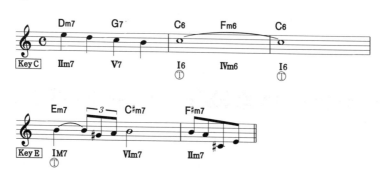

02 도미넌트와 도미넌트 모션

V7(딸림7)을 도미넌트(Dominant-이하 ⑩로 표기)라고 한다. 도미넌트는 토닉으로 가려는 성질이 있다.

도미넌트에서 토닉으로 가는 코드 진행을 도미넌트 모션(Dominant Motion)이라고 하며 이는 조성(Tonality)을 확립한다. 코드 진행을 분석할 때 도미넌트 모션은 ⌢로 나타낸다.

Ex. 63

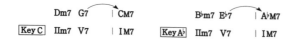

Ex. 64 악보를 보면 전체 9마디 안에서 조성이 네 번 바뀐다. 모두 도미넌트 모션이며 정확하게 조를 확립하고 있다.

Ex. 64

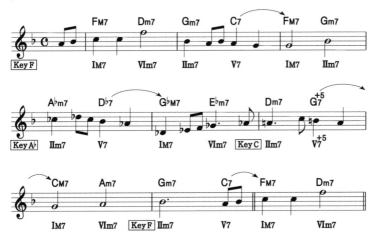

학　생　토닉과 도미넌트, 이 두 가지는 곡의 기본이네요.

선생님　그렇습니다. 이제는 어떤 곡을 치든 도미넌트와 토닉을 의식하도록 하세요.

학　생　그런데 도미넌트는 왜 토닉으로 가려는 성질이 있는 거죠?

C조를 예로 들어 도미넌트가 토닉으로 진행하려는 성질을 이해하자.

Ex. 65

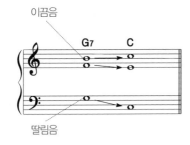

- 밑음 '솔'(딸림음)은 완전5도 하행하여(혹은 완전4도 상행) '도'로 진행하려는 성질이 있다.
- 3도음 '시'(이끔음)는 단2도 상행하여 '도'로 진행하려는 성질이 있다.
- 7도음 '파'는 단2도 하행하여 '미'로 진행하려는 성질이 있다.

각각의 음에는 이와 같은 지향성이 있다. 다른 3온음을 예로 들어 다시 한 번 살펴보자.

Ex. 66

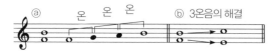

파와 시의 음정은 증4도이다. 이 음정은 불안함을 느끼게 하는 음정이며, 온음 세 개로 이루어져 있다 하여 3온음(Tritone, 트라이톤)이라고 한다. 이 3온음은 '도'와 '미'로 진행함으로써 안정감을 얻을 수 있다.
불안정한 음정에서 안정된 음정으로 진행하는 것을 '해결'이라고 하며 '도미넌트가 토닉으로 해결된다'고 표현한다.

도미넌트(불안정) ─────────────→ 토닉(안정)
 (해결)

도미넌트의 성격을 이해했는가?

03 5도권

학 생 선생님, 5도권은 무엇인가요?

선생님 음이 연속해서 5도로 순환하는 도미넌트의 원을 말해요.

학 생 네? 무슨 말씀이신지…….

Ex. 67

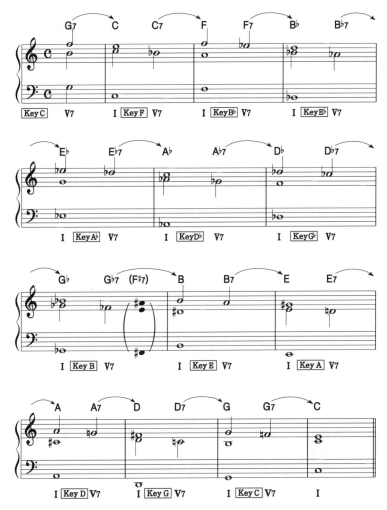

조가 C→F→B♭→E♭……처럼 완전5도씩 하행하거나 완전4도씩 상행하여 12개의 조를 한 바퀴 돌면 본래의 C조로 돌아온다. 이러한 조의 연결을 도표로 나타내면 Ex. 68과 같은 원이 만들어지는데, 이를 5도권(Cycle of 5th)이라고 한다.

Ex. 68

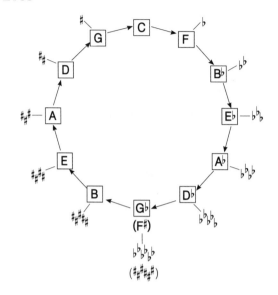

F조에서 G♭조까지는 플랫 계열의 조이므로 플랫기호가 하나 씩 늘어가고
F♯(G♭)에서 G조까지는 샤프 계열의 조이므로 샤프가 하나씩 줄어든다.
재즈를 하는 사람은 G♭, 클래식을 하는 사람은 F♯으로 표기하는 경우가 많다.

쉬어가는 이야기 4

작곡이나 편곡을 할 때 조는 어떻게 결정할까?

• 보컬 편곡을 할 때는 사람마다 음역이 다르므로 가수의 목소리에 맞
 춰 조를 결정한다.

• 관악기에는 B♭이나 E♭관 등 플랫계열의 이조악기(이러한 악기로 도,
 레, 미, 파, 솔, 라, 시, 도를 연주하면 B♭이나 E♭메이저 스케일이 울린
 다)가 많다. 관악기 연주자가 플랫계열의 곡을 많이 만드는 것은 연주
 가 쉽고 더 익숙하기 때문이다.

• 현악기나 기타는 조현(調絃)이 E, A, D, G, B 음인 경우가 많아 주로
 샤프 계열로 작곡된다.

C조를 예로 들어 생각해보자. 도미넌트인 G7은 C뿐만 아니라 Ex. 69 ⓐ~ⓖ처럼 '도'를 밑음으로 하는 모든 코드로 진행시켜서 도미넌트의 불안정한 성격을 해결할 수 있다(dim로 진행됐을 때는 다음 코드에서 해결).

Ex. 69

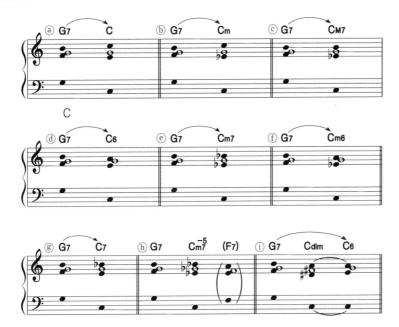

Ex. 69 ⓗ의 Cm7^{-5}는 뒤에 F7을 예감하게 한다. Cm7^{-5}는 기능적으로는 서브도미넌트이며, 해결되는 느낌이 별로 없다.

Ex. 69 ⓘ처럼 Cdim로 진행된 경우, Cdim는 뒤에 오는 C6의 장식화음의 성격을 띠게 되고, C6는 도미넌트를 해결하는 토닉이 된다.

05 5도진행(Motion of 5th)

재즈나 팝에서는 도미넌트 모션(Ⅴ→Ⅰ) 외에도 밑음이 완전5도 하행(완

전4도 상행)하는 경우가 많다. II→V, III→VI, VI→II, VII→III 등이다.

Ex. 70

도미넌트 모션과 흐름이 비슷한 이 진행을 5도진행(4도진행)이라 한다.

Ex. 71

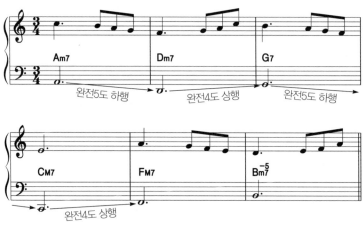

Fly Me To The Moon
by BART HOWARD
© HAMPSHIRE HOUSE PUBL CORP

연습문제 | 5

① 주어진 조의 도미넌트 모션이 되는 코드네임을 ()안에 써 넣으시오.

예)　Key C　　　(　G₇　)　(　C M7　)

1.　Key F　　　(　　　　)　(　　　　)
2.　Key G　　　(　　　　)　(　　　　)
3.　Key B♭　　　(　　　　)　(　　　　)
4.　Key D　　　(　　　　)　(　　　　)
5.　Key E♭　　　(　　　　)　(　　　　)
6.　Key A　　　(　　　　)　(　　　　)
7.　Key A♭　　　(　　　　)　(　　　　)
8.　Key E　　　(　　　　)　(　　　　)
9.　Key D♭　　　(　　　　)　(　　　　)
10.　Key B　　　(　　　　)　(　　　　)
11.　Key G♭　　　(　　　　)　(　　　　)
12.　Key F♯　　　(　　　　)　(　　　　)

② 보기와 같이 도미넌트 세븐으로 계속 연결시켜 완성하시오.

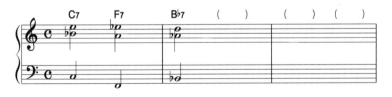

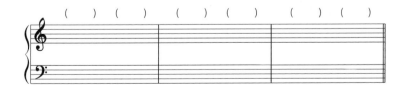

③ 보기와 같이 다음 표를 완성하시오.

	II_{m7}	V_7	I_{M7}	IV_{M7}	VII_{m7}^{-5}	III_{m7}	VI_{m7}	II_{m7}	V_7	I_{M7}
Key C	D_{m7}	G_7	C_{M7}	F_{M7}	B_{m7}^{-5}	E_{m7}	A_{m7}	D_{m7}	G_7	C_{M7}
Key F										
Key G										
Key B♭										
Key D										
Key E♭										
Key A										
Key A♭										
Key E										
Key D♭										
Key B										
Key G♭										

Lesson 6
서브도미넌트(Subdominant)

학 생 선생님, 토닉과 도미넌트는 이제 알 것 같아요. 그런
데 서브도미넌트는 무엇인가요?

선생님 이건 말로 설명하기가 좀 힘든데……. 간단히 말해
서 토닉이 집, 도미넌트가 회사나 학교라면 서브도
미넌트(이하 ⑤로 표기)는 극장이라고나 할까요.

학 생 그럼 재밌겠네요! 저 영화랑 연극 보는 거, 진짜 좋
아하거든요.

선생님 예를 들자면 그렇다는 거예요.

Ex. 72

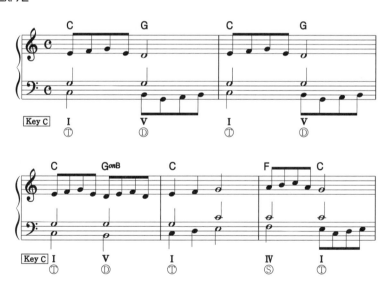

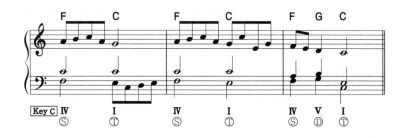

Ex. 72의 제4마디까지는 토닉과 도미넌트만으로 구성되어 있다. 멜로디가
심심한 탓도 있지만 조금 단조롭다. 제5마디에서 Ⅳ(F)로 진행하며 코드 진
행에 큰 변화를 주고 있다. 이 Ⅳ를 서브도미넌트라고 한다. 음악에서 코드
의 진행은 토닉, 도미넌트, 서브도미넌트 이렇게 세 갈래의 코드로 구성된다.

Lesson 7
토닉, 서브도미넌트, 도미넌트의 연결

학 생 토닉, 서브도미넌트, 도미넌트의 역할은 잘 알겠습
니다. 그럼 이 세 가지를 어떻게 연결하는지 알려주
시겠어요?

선생님 좋아요. 천천히 설명할게요.

01 종지 · 마침(Cadence)

토닉, 서브도미넌트, 도미넌트 이 세 가지로 만들어지는 음악의 최소 단위
를 케이던스(마침꼴)라고 한다.

Ⓐ 토닉만으로 이루어진 음악

Ex. 73

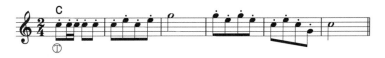

이 곡은 군부대에서 소등 시 자주 사용되며, 토닉만으로 이루어져있다.

Ⓑ 도미넌트 → 토닉으로 이루어진 음악

Ex. 74

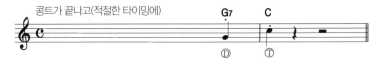

예와 같이 해결되는 도미넌트 → 토닉의 최소 단위가 케이던스이다.

ⓒ 토닉 → 도미넌트 → 토닉

　　토닉 → 서브도미넌트 → 토닉

　　토닉 → 서브도미넌트 → 도미넌트 → 토닉

일반적으로 케이던스라 함은 위 세 가지 경우처럼 토닉에서 토닉으로 끝나는 것을 말한다.

Ex. 75

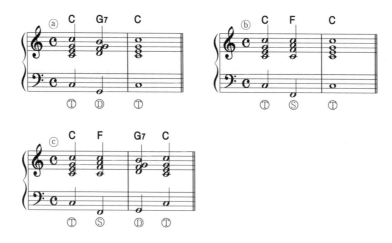

ⓐ는 수업 시작 전 차렷, 경례, 바로의 구령을 떠올린다.

ⓑ는 찬송가 끝에 붙는 아멘.

ⓒ는 하농의 스케일 끝에 붙는 케이던스와 비슷하다. 4화음으로 만들어 좀 더 화려하게 만들면 다음과 같다.

Ex. 76

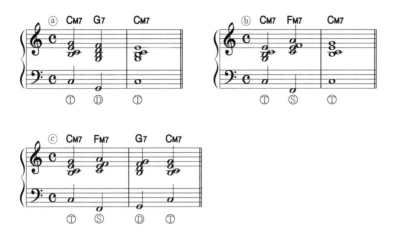

학 생 토닉, 서브도미넌트, 도미넌트를 연결하는 데도 법
 칙이 있나요?

토닉, 서브도미넌트, 도미넌트의 진행법을 도표로 나타내 보자.

Ex. 77

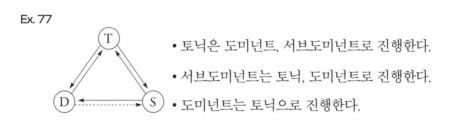

• 토닉은 도미넌트, 서브도미넌트로 진행한다.
• 서브도미넌트는 토닉, 도미넌트로 진행한다.
• 도미넌트는 토닉으로 진행한다.

클래식 화성법에서는 도미넌트에서 서브도미넌트로 진행하는 것이 금지
되어 있지만 모차르트의《아베 베룸 코르푸스(Ave Verum Corpus)》라는
합창곡에서는 V7에서 Ⅳ의 첫째자리바꿈꼴로 진행한 예가 있으며, 드뷔시
의《아마빛 머리의 소녀(La fliie aux cheveux de lin)》에서 재현부로 들
어가는 부분은 G♭조인데, D♭7이 C♭M7(주로 도미넌트에서 서브도미넌트)
으로 진행하고 있다.
또한 재즈곡 중에는 Ⅱm7-V7-Ⅱm7-V7과 같은 코드의 반복 진행이 많은데
(가령 새틴 돌 Satin doll처럼), Ⅱm7을 서브도미넌트라고 생각하면 도미넌

트에서 서브도미넌트로의 진행이 된다. 그러한 의미에서 도미넌트에서 서브도미넌트로의 진행에 ········▶를 붙인 것이다.

> 학 생 즉, 도미넌트에서 서브도미넌트로는 가급적 진행하
> 지 말라는 것이군요.
>
> 선생님 네, 그래요.
>
> 학 생 토닉, 서브도미넌트, 도미넌트가 화음 기능의 전부
> 는 아니죠?

02 음계상의 코드의 기능 분류

음계상의 코드의 기능은 Ex. 78과 같다.

Ex. 78

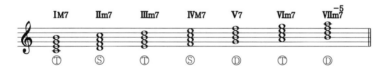

I_{M7}, IV_{M7}, V_7은 앞에서 설명했으므로 여기서는 II_{m7}, III_{m7}, VI_{m7}, VII_{m7}^{-5}의 기능을 설명하겠다.

Ⓐ II_{m7} – 서브도미넌트의 기능

서브도미넌트인 IV(F)에 6도음을 더한 IV_6(F_6)와 II_{m7}(D_{m7})은 4음이 모두 같으며 베이스만 다르다.

Ex. 79

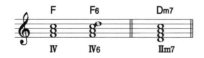

IIm7은 재즈나 퓨전(fusion)에서 자주 쓰인다.

ⓑ **IIIm7 – 토닉의 기능**

토닉인 IM7(CM7)에 9th를 더하고 밑음을 생략하면 IIIm7(Em7)이 된다. IIIm7은
IM7과 매우 가까운 코드이다.

Ex. 80

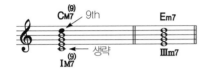

IM7 대신 IIIm7을 사용하면 코드 진행이 부드러워진다.

ⓒ **VIm7 – 토닉의 기능**

토닉인 I6(C6)와 VIm7(Am7)코드도 4음이 모두 같고 베이스만 다르다.

Ex. 81

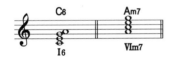

ⓓ **VIIm7^{-5} – 도미넌트의 기능**

도미넌트인 V7에 9th를 더하고 밑음을 생략하면 VIIm7^{-5}가 된다.

Ex. 82

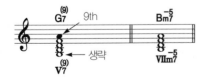

같은 기능 내에서는 코드를 교환할 수 있다.

토닉	Ⓣ	I_{M7} III_{m7} VI_{m7}
서브도미넌트	Ⓢ	II_{m7} IV_{M7}
도미넌트	Ⓓ	V_7 VII_{m7}^{-5}

몇 가지를 예를 들어보자. 실제 소리를 듣고 비교해 보기 바란다.

Ex. 83

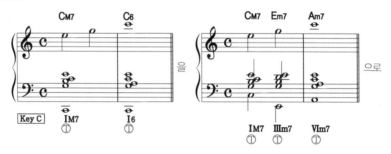

Ex. 83은 I_{M7}과 I_6를 III_{m7}과 VI_{m7}으로 바꾸어 큰 변화를 주고 있다.

Ex. 84

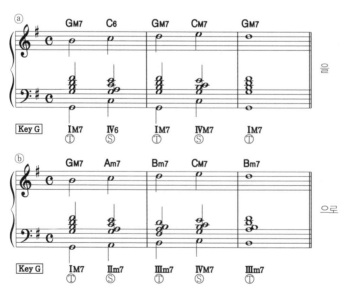

72

Ex. 84ⓑ는 Ex. 84ⓐ의 Ⅳ6을 Ⅱm7, Ⅰm7을 Ⅲm7으로 바꾸어 베이스의 부드러운 순차진행(음계적인 움직임)을 이루었다.

Ex. 85

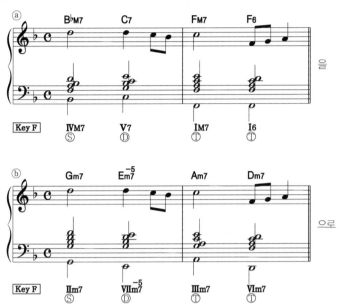

Ex. 85ⓑ는 Ex. 85ⓐ의 Ⅳm7을 Ⅱm7, Ⅴ7을 Ⅶm7^{-5}로 바꾸어 더욱 세련된 코드 진행이 되었다.

Ex. 86

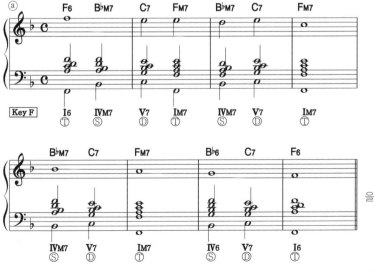

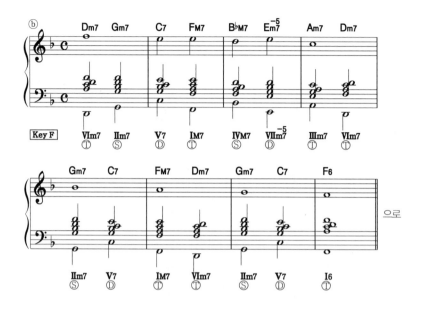

Ex. 86ⓑ는 Ex. 86ⓐ의 I_{M7}과 I₆를 III_{m7}과 VI_{m7}, IV_{M7}과 IV₆를 II_{m7}, V₇을 VII_{m7}⁻⁵로 바꾸어 베이스가 더욱 활동적인 움직임을 보이고 있으며(5도진행이 많아졌으며) 코드 진행도 더욱 부드러워졌다.

이처럼 같은 기능 안에서의 코드 교환은 소리에 변화를 주는 중요한 역할을 하므로 다시 한 번 각 코드의 기능을 확실히 기억해 두자.

74

❶ 보기와 같이 주어진 코드가 음계상의 코드로서 지니는 장조에서의 도수와 기능을 Ⓣ, Ⓢ, Ⓓ로 구분하시오.

예)

Key (C)의 (Ⅲm7)에서 (Ⓣ)이(가) 된다.

Em7은　Key (G)의 (Ⅵm7)에서 (Ⓣ)이(가) 된다.

Key (D)의 (Ⅱm7)에서 (Ⓢ)이(가) 된다.

1.　Fm7은

Key (　)의 (　)에서 (　)이(가) 된다.

Key (　)의 (　)에서 (　)이(가) 된다.

Key (　)의 (　)에서 (　)이(가) 된다.

2.　Bm7은

Key (　)의 (　)에서 (　)이(가) 된다.

Key (　)의 (　)에서 (　)이(가) 된다.

Key (　)의 (　)에서 (　)이(가) 된다.

3.　C♯m7은

Key (　)의 (　)에서 (　)이(가) 된다.

Key (　)의 (　)에서 (　)이(가) 된다.

Key (　)의 (　)에서 (　)이(가) 된다.

4.　DM7은

Key (　)의 (　)에서 (　)이(가) 된다.

Key (　)의 (　)에서 (　)이(가) 된다.

5.　E♭M7은

Key (　)의 (　)에서 (　)이(가) 된다.

Key (　)의 (　)에서 (　)이(가) 된다.

6.　Gm7^{-5}는　Key (　)의 (　)에서 (　)이(가) 된다.

7.　F♯m7^{-5}는　Key (　)의 (　)에서 (　)이(가) 된다.

❷ 보기와 같이 아래의 코드 진행을 분석하여 조, 도수 및 ⓣ, ⓢ, ⓓ를 써 넣고 V_7 - I_{M7}에는 ⌢, V_7-III_{m7}(VI_{m7})에는 ⌣ 표시를 하시오.

예)
$$|| C_{M7} \mid D_{M7} \mid G_7 \mid E_{m7} \mid A_{m7} \mid D_{m7} \mid G_7 \mid A_{m7} \mid F_{M7} \mid D_{m7} \mid G_7 \mid C_{M7} ||$$

Key (C)

I_{M7}	II_{M7}	V_7	III_{m7}	VI_{m7}	II_{m7}	V_7	VI_{m7}	IV_{M7}	II_{m7}	V_7	I_{M7}
ⓣ	ⓢ	ⓓ	ⓣ	ⓣ	ⓢ	ⓓ	ⓣ	ⓢ	ⓢ	ⓓ	ⓣ

1. Key ()
$$|| C_{m7} \mid F_7 \mid B\flat_{M7} \mid E\flat_{M7} \mid A_{m7}^{-5} \mid D_{m7} \mid G_{m7} \mid C_{m7} \mid F_7 \mid G_{m7} \mid C_{m7} \mid F_7 \mid B\flat_6 ||$$

() () () () () () () () () () () () ()

2. Key ()
$$|| G_{M7} \mid C\sharp_{m7}^{-5} \mid F\sharp_{m7} \mid B_{m7} \mid G_6 \mid A_7 \mid F\sharp_{m7} \mid B_{m7} \mid E_{m7} \mid A_7 \mid D_{M7} \mid G_{M7} \mid D_{m7} ||$$

() () () () () () () () () () () () ()

Lesson 8
세컨더리 도미넌트 세븐스
(Secondary Dominant 7th)

학 생 선생님, 코드 진행에는 음계상의 코드 이외의 코드
 도 나오죠? 예를 들면 C조에서 A_7이나 E_7코드가 나
 오는 것처럼요.

선생님 그렇습니다. 그 코드를 얼마나 잘 사용하는지가 작
 곡을 할 때 굉장히 중요한 요소가 됩니다.

01 세컨더리 도미넌트 세븐스란?

V_7의 역할은 도미넌트 모션에 의하여 I로 향하는 강한 흐름을 낳는 것이다.
이 강한 흐름을 I이 아닌 다른 음계상의 코드로 향하게 하면 코드 진행은
더욱 부드러운 흐름과 변화를 이룬다.

Ex. 87

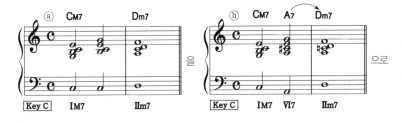

Ex. 87ⓑ의 A_7이 그것이다. 이 A_7의 역할은

• A_7-D_{m7}의 도미넌트 모션에서 D_{m7}을 떠오르게 한다.

• C조의 스케일에 없는 도# 음이 소리에 변화를 준다.

이와 같이 I 이 아닌 음계상의 코드로 향하는 도미넌트 세븐스(I₇, II₇, III₇, VI₇, VII₇)를 세컨더리 도미넌트 세븐스라고 한다.

Ex. 87의 A₇　　Dm₇ 부분은 Dm조의 V₇　　Im₇인데 Dm조에서 빌려 온 코드라는 뜻으로 차용화음이라고 한다.

Ex. 88

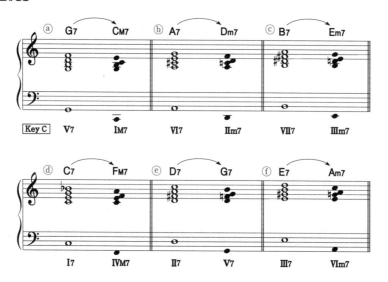

Ex. 88의 ⓑ~ⓕ는 세컨더리 도미넌트 세븐스이다. VIIm₇⁻⁵(Bm₇⁻⁵)에는 세컨더리 도미넌트 세븐스가 존재하지 않는다.

II₇은 도미넌트의 도미넌트라는 뜻이며 더블 도미넌트(double dominant V/V)라고 한다.

이를 C조와 F조를 기준으로 나타내보면,

Ex. 89

	Key C		Key F	
	세컨더리 도미넌트 세븐스	다음 코드	세컨더리 도미넌트 세븐스	다음 코드
VI₇	A₇	Dm₇	D₇	Gm₇
VII₇	B₇	Em₇	E₇	Am₇
I₇	C₇	FM₇	F₇	B♭M₇
II₇	D₇	G₇	G₇	C₇
IIIm₇	E₇	Am₇	A₇	Dm₇

학 생 어떤 이치인지 알 것 같아요. 구체적인 예를 보여주
 셨으면 좋겠어요.
선생님 알겠습니다.

02 세컨더리 도미넌트 세븐스가 사용된 예

Ex. 90

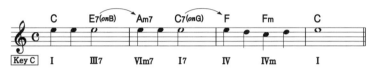

AURA LEE / ORIGINAL
by R. POULTON GEORGE
© TRADITIONAL

Ex. 91

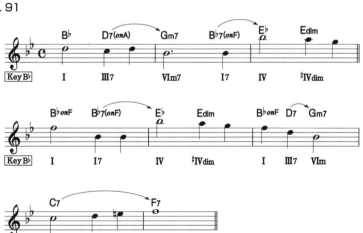

① 보기와 같이 다음에 올 세컨더리 도미넌트 세븐스의 표를 완성하시오.

	$\mathrm{VI}_7 \to \mathrm{II}_{m7}$	$\mathrm{VII}_7 \to \mathrm{III}_{m7}$	$\mathrm{I}_7 \to \mathrm{IV}_{M7}$	$\mathrm{II}_7 \to \mathrm{V}_7$	$\mathrm{III}_7 \to \mathrm{VI}_{m7}$
Key C	$A_7 \to D_{m7}$	$B_7 \to E_{m7}$	$C_7 \to F_{M7}$	$D_7 \to G_7$	$E_7 \to A_{m7}$
Key F					
Key G					
Key B♭					
Key D					
Key E♭					
Key A					
Key A♭					
Key E					
Key D♭					
Key B					
Key G♭					

② 보기와 같이 코드 진행을 분석하시오.

예)

Key (C)

CM7	A7	Dm7	B7	Em7	C7	FM7	E7	Am7	D7	Dm7	G7	C6
(IM7)	(VI7)	(IIm7)	(VII7)	(IIIm7)	(I7)	(IVM7)	(III7)	(VIm7)	(II7)	(IIm7)	(V7)	(I6)

1.

Key ()

Em7	A7	Am7	D7	GM7	D7	Em7	B7	GM7	G7	CM7	A7	Am7	D7	GM7
()	()	()	()	()	()	()	()	()	()	()	()	()	()	()

2.

Key ()

E♭M7	G7	Cm7	G7	E♭M7	G7	Dm7	A7	Cm7	F7	B♭M7	G7	Cm7	F7	B♭M7
()	()	()	()	()	()	()	()	()	()	()	()	()	()	()

3.

Key ()

E♭M7	C7	Fm7	D7	Gm7	E♭7	A♭M7	Cm7	E♭7	F7	Fm7	B♭7	E♭M7
()	()	()	()	()	()	()	()	()	()	()	()	()

4.

Key ()

F#m7	B7	Em7	A7	DM7	B7	Em7	C#m7^{-5}	F#7	Bm7	E7	A7	D6
()	()	()	()	()	()	()	()	()	()	()	()	()

Lesson 9

IIm7−V7(투 파이브)

학 생 선생님, 재즈연주자들이 투 파이브라는 말을 자주 하던데, 그게 뭔가요? 뜻은 모르지만 왠지 중요한 말 인 것 같아요.

선생님 네, 중요한 말 맞습니다. 투 파이브를 어떻게 쓰느냐 에 따라 연주나 편곡에 큰 차이가 생기거든요.

01 IIm7−V7란?

- 모든 도미넌트 세븐스는 IIm7−V7로 분할할 수 있다.
- IIm7−V7의 IIm7은 반드시 센박에 오고 V7는 반드시 여린박에 온다(한 마디 간격으로 코드가 바뀔 때는 IIm7가 홀수 마디에, V7가 짝수 마디에 온다).
- IIm7−V7의 베이스는 5도 하행(4도 상행)한다.
- IIm7−V7 코드 진행의 기능을 분석할 때는 ⌊——⌋로 나타낸다.

Ex. 92

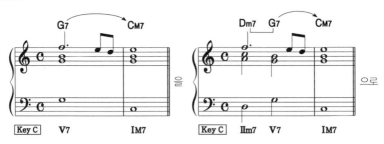

82

Ex. 92는 V₇를 Ⅱm7−V7로 분할한 것이다. 물론 V₇ 이외의 도미넌트 세븐
스도 Ⅱm7−V7로 분할할 수 있다.

Ex. 93

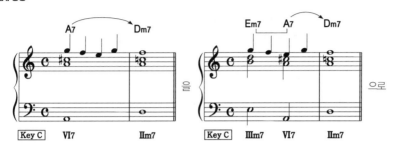

Ex. 94

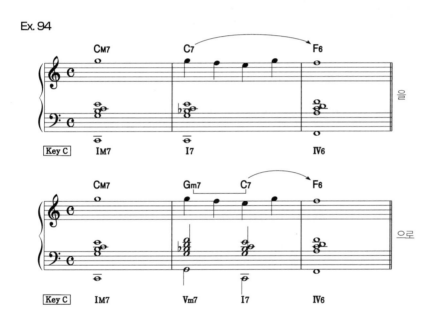

학 생 좀 더 유명한 곡으로 설명해 주셨으면 해요.

Ex. 95

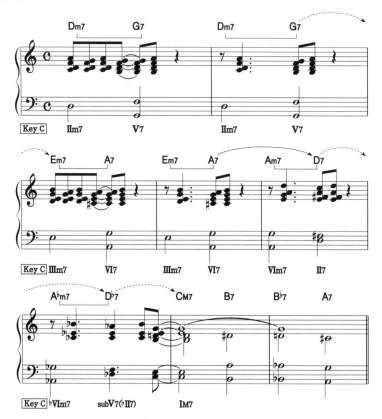

SATIN DOLL
by Duke Ellington
© TEMPO MUSIC INC 473

학 생	갑자기 어려워졌네요. ⌒ 표시는 무슨 뜻이죠? subⅤ₇도 도무지 모르겠어요.
선생님	설명해 줄게요. 학교 다닐 때 대리출석을 부탁해 본 적이 있나요? 72페이지에서 설명했듯이 재즈 코드 진행에도 기능이 변하지 않는 다른 코드를 대리로 사용할 수 있는데, 그것을 대리코드라고 합니다.
학 생	대리인같은 거네요?
선생님	그렇습니다. Ex. 95 제3마디의 E_{m7}은 레슨7에서 설명했듯이 Ⅰ_{M7}의 대리입니다. 제6마디의 D♭₇은 G₇의

대리인데 대리의 도미넌트 세븐스는 ⌒가 아니라 ⌒로 표시합니다.

학 생 sub는 무슨 뜻이죠?

선생님 연주자들이 자주 사용하는 용어로 Substitute(섭스티튜트, 대리)의 약자예요. V₇의 대리는 레슨10에서 다시 자세히 설명하겠습니다.

03 Ⅱ m7 ‒ V7 를 사용한 리하모니제이션

리하모니제이션(reharmonization)이란 코드 진행을 더욱 부드럽게 변화시키기 위해 본래 코드를 바꾸는 것이다.

Ex. 96

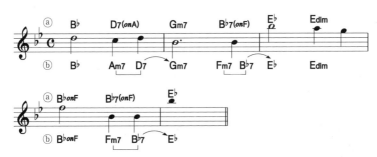

Ex. 96ⓐ의 도미넌트 세븐스를 Ⅱ m7 ‒ V7 로 분할하면 ⓑ가 된다. Ⅱ m7 ‒ V7 의 울림을 음미해 보자.

Ex. 97

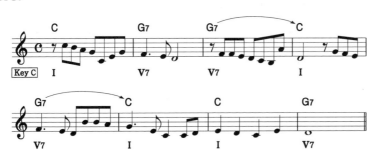

Ex. 97은 멜로디에 단지 I과 V7 코드만을 붙인 것이다. 틀리지는 않았지만 왠지 초보자가 붙인 티가 난다. 좀 더 다채롭게 코드를 붙여 보자.

Ex. 98

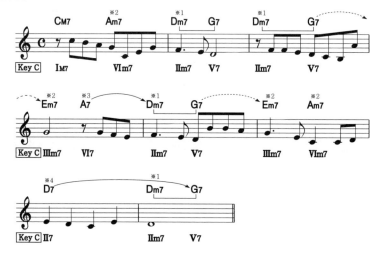

Ex. 97과 Ex. 98을 비교해 보자.

※ 1은 V7을 IIm7−V7로 분할한 것.

※ 2는 I 대신 토닉의 기능을 하는 IIIm7과 VIm7로 바꾼 것.

※ 3은 분할로 인해 생긴 IIm7로 향하는 세컨더리 도미넌트 세븐스인 VI7.

※ 4는 V7로 향하는 세컨더리 도미넌트 세븐스의 II7이다. 귀와 머리로 동시에 이해하자.

 학 생 선생님, 리하모니제이션은 많이 할수록 좋겠네요?

 선생님 좋은 질문입니다. 꼭 그런 것은 아니에요. 음악의 장르나 사람의 취향에 따라 다르거든요.

 학 생 즉, 감각적인 차이에 따라 다르다는 뜻인가요?

 선생님 그렇습니다.

04 분할하면 II_{m7} - V_7가 되는 코드

VI_7, VII_7, $\text{III}_7(A_7, B_7, E_7)$는 각각 II_{m7}, III_{m7}, $\text{VI}_{m7}(D_{m7}, E_{m7}, A_{m7})$의 마이너코드로 진행한다. 마이너로 진행하는 도미넌트 세븐스를 II_{m7} - V_7로 분할하면 II_{m7}^{-5} - V_7로 되는 경우가 많다.

Ex. 99

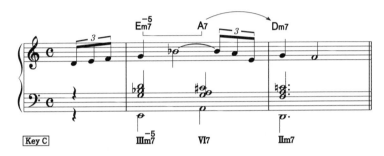

ANATA
by Akiko Kosaka
© YAMAHA MUSIC PUBLISHING, INC.

Ex. 100

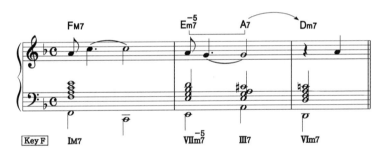

Georgia On My Mind
by HOAGY CARMICHAEL
© PEER INTERNATIONAL CORP

예컨대 Ex. 99과 Ex. 100의 E_{m7}^{-5}-A_7-D_{m7} 부분을 D_m조로 볼 경우, D_m조의 II는 II_{m7}이 아닌 II_{m7}^{-5}이기 때문에 E_{m7}^{-5}로 치면 더욱 흐름이 부드러워진다.

Ex. 101

Dm조의 음계상의 코드

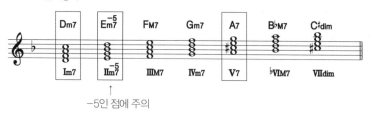

↑
−5인 점에 주의

Ex. 102

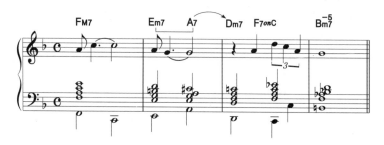

Georgia On My Mind
by HOAGY CARMICHAEL
© PEER INTERNATIONAL CORP

그러나 위 악보처럼 의식적으로 마이너 세븐스 플랫티드 피프스를 쓰지 않고 F7에서 Em7으로 진행해 신선함을 노리는 방법도 종종 사용된다. 직접 연주해 보고 그 차이를 음미하기 바란다.

① 보기와 같이 주어진 조의 II$_{m7}$ - V$_7$ - I$_{M7}$의 코드네임을 ()안에 적고 └─┘와 ⌒를 표시하시오.

예) Key C (D$_{m7}$ G$_7$ C$_{M7}$)

1. Key F ()

2. Key G ()

3. Key B♭ ()

4. Key D ()

5. Key E♭ ()

6. Key A ()

7. Key A♭ ()

8. Key E ()

9. Key D♭ ()

10. Key B ()

11. Key G♭ ()

12. Key F♯ ()

② 보기와 같이 도미넌트 세븐스를 II m7 – V 7 로 분할하시오.

예)

Key (C)

| G7 | A7 | Dm7 ‖ B7 | E7 | Am7 ‖ G7 | CM7 |
| Dm7 G7 | Em7(-5) A7 | Dm7 ‖ F#m7(-5) B7 Bm7(-5) E7 | Am7 ‖ Dm7 G7 | CM7 |

1.

Key ()

| BbM7 | D7 | Gm7 ‖ EbM7 | G7 | C7 ‖ F7 | BbM7 |

2.

Key ()

| A7 | DM7 | F#7 ‖ Bm7 | D7 | GM7 | A7 ‖ DM7 |

③ 보기와 같이 코드 진행을 분석하시오.

예)

Key (C)

| CM7 | Bm7(-5) E7 | Am7 ‖ Gm7 C7 | FM7 ‖ F#m7(-5) B7 | Em7 A7 | Dm7 G7 | CM7 |
| IM7 | VIIm7(-5) III7 | VIm7 ‖ Vm7 I7 | IVM7 ‖ #IVm7(-5) VII7 | IIIm7 VI7 | IIm7 V7 | IM7 |

1.

Key ()

| Fm7 Bb7 | Gm7 C7 | Fm7 Bb7 ‖ Cm7 F7 | Gm7 C7 | Fm7 Dm7(-5) G7 | CM7 |

2.

Key ()

| Em7(-5) A7 | Dm7 G7 | Cm7 F7 | Dm7 G7 | Cm7 F7 | Bb6 |

Lesson 10

도미넌트 세븐스의 대리코드
(Substitute Chord of Dominant 7th)

학 생 또 대리코드인가요? 선생님, 너무 한 가지만 가르치
시는 거 아니예요?

선생님 코드 진행은 결국 토닉, 서브도미넌트, 도미넌트의
변화일 뿐이거든요.

01 V_7의 대리코드

Ⓐ $VII_{m7}^{-5}(B_{m7}^{-5})$

Ⓑ $\flat II_7(D\flat_7)$

Ex. 103

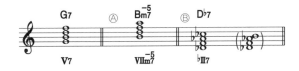

Ⓐ의 $VII_{m7}^{-5}(B_{m7}^{-5})$는 레슨7에서 이미 설명했다.

레슨2에서 간단히 설명한 Ⓑ의 $\flat II_7(D\flat_7)$는 $V_7(G_7)$의 대리코드로서 매우
자주 사용되는 만큼 확실히 익혀두자.

도미넌트 세븐스의 특징은 3도음과 7도음이 만드는 3온음(tritone)이라는
것을 기억하자.

Ex. 104에서 알 수 있듯이 G_7의 3도음, 7도음과 $D\flat_7$의 3도음, 7도음은 같다.

Ex. 104

이것이 ♭II₇가 V₇의 대리코드가 될 수 있는 이유이다.

Ex. 105

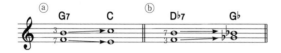

'파'와 '시'를 Ex. 105ⓐ처럼 G₇의 3온음으로 보면 '시'와 '파'는 각각 '도'와 '미'로 향하지만 Ex. 105ⓑ처럼 D♭₇의 3온음으로 볼 경우 각각 '시♭'과 '솔♭'으로 향한다.

학 생 트라이톤은 왠지 모호한 느낌이 들어요.

선생님 바로 그런 점 때문에 대리코드가 될 수 있는 거예요. 베이스가 5도 하행(4도 상행)하는 V₇ ⌒ I M₇의 강력한 도미넌트 모션을 베이스가 반음 하행하는 매우 섹시하고 부드러운 ♭II - I M₇ 진행으로 만들어 주는 것이 대리코드입니다.

학 생 좀 야한 코드네요.

선생님 대리코드는 음악을 다채롭게 하지요.

Ex. 106

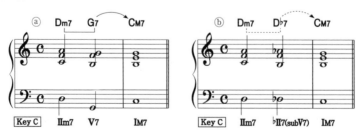

Ex. 106의 ⓐ와 ⓑ를 직접 연주해 보고 그 울림의 차이를 이해하자.

♭II₇(D♭₇)은 기능분석시, V₇의 Substitute코드라는 의미에서 subV₇로 표기할 때도 있다.

다음 도미넌트 세븐스의 대리코드표를 암기해 두자. 각 코드는 증4도(감5도)관계를 이룬다.

Ex. 107

G₇ ⟷ D♭₇	E₇ ⟷ B♭₇
C₇ ⟷ G♭₇	A₇ ⟷ E♭₇
F₇ ⟷ B₇	D₇ ⟷ A♭₇

02 세컨더리 도미넌트 세븐스의 대리코드

증4도 관계의 도미넌트 세븐스의 대리코드는 세컨더리 도미넌트 세븐스에도 자주 쓰인다.

Ex. 108

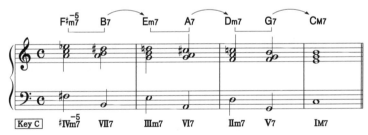

Ex. 108은 IIm₇ – V₇이 토닉인 CM₇을 향해 연속적으로 진행되는 예이다. 세컨더리 도미넌트 세븐스인 VII₇(B₇)과 VI₇(A₇)에 대리코드를 사용하면 다음과 같다.

Ex. 109

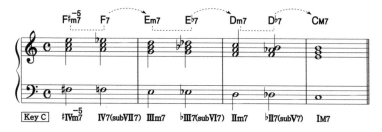

다음은 이것을 다시 일렉톤용 악보로 옮긴 것이다.

Ex. 110

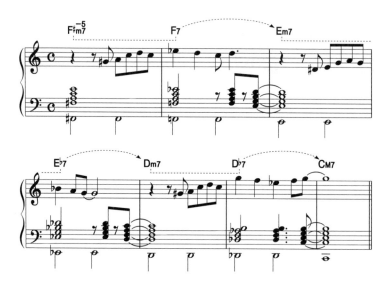

학　생　와, 정말 멋있네요. 오른손 멜로디는 어떻게 생각해
　　　　내신 거예요?

선생님　그건 나중에 공부하기로 하고 지금은 코드만 생각해
　　　　주세요.

❶ 보기와 같이 VII$_{m7}$ ♭II$_7$(sub V$_7$) I$_{M7}$의 코드네임을 써 넣으시오.

예) Key C (D$_{m7}$ D♭$_7$ C$_{M7}$)　　6. Key A (　　　　　)

1. Key F (　　　　　)　　7. Key A♭ (　　　　　)

2. Key G (　　　　　)　　8. Key E (　　　　　)

3. Key B♭ (　　　　　)　　9. Key D♭ (　　　　　)

4. Key D (　　　　　)　　10. Key B (　　　　　)

5. Key E♭ (　　　　　)　　11. Key G♭ (　　　　　)

❷ 보기와 같이 다음 표를 완성하시오.

	♯IV$_{m7}^{-5}$	IV$_7$(subVII$_7$)	III$_{m7}$	♭III$_7$(subVI$_7$)	II$_{m7}$	♭II$_7$(sub V$_7$)	I$_{M7}$
Key C	♯F$_{m7}^{-5}$	F$_7$	E$_{m7}$	E♭$_7$	D$_{m7}$	D♭$_7$	C$_{M7}$
Key F							
Key G							
Key B♭							
Key D							
Key E♭							
Key A							
Key A♭							
Key E							
Key D♭							
Key B							
Key G♭							

③ 다음 코드 진행의 도미넌트 세븐스를 대리코드로 바꿔 써 넣으시오.

1. | CM7 | B7 | Em7 | A7 | Dm7 | G7 | CM7 | C7 | FM7 | E7 | Am7 | D7 | Dm7 | G7 | CM7 |

2. | Gm7 | C7 | FM7 | D7 | Gm7 | E7 | Am7 | D7 | Gm7 | C7 | FM7 | D7 | Gm7 | C7 | FM7 |

Lesson 11

서브도미넌트 마이너와 그 대리코드
(Subdominant Minor and Substitute Chord of Subdominant Minor)

Ex. 111

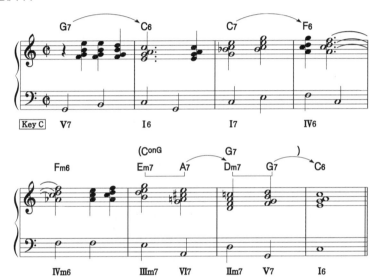

When The Saints Go Marching In / Original / 미국 민요
© TRADITIONAL

선생님 이 곡 알고 있나요?

학 생 네. 본래 제6마디 코드는 C^{onG}, 제7마디는 G_7인데, E_{M7}을 C_{M7}의 대리코드로, A_7은 D_{m7}로 진행하는 세컨더리 도미넌트 세븐스로 바꾸고 D_{m7}은 G_7을 $II_{m7}-V_7$로 분할한 것이죠?

선생님 재즈에서는 보통 C^{onG}에서 G_7으로 진행하지 않고 $E_{m7}-A_7-D_{m7}-G_7$로 진행해요. 제5마디의 F_{m6}는 뭘까요?

학 생 이건 처음 보는데요?

Ex. 111 제5마디의 F$_{m6}$는 C$_m$조에서 IV를 차용한 것이며, 서브도미넌트 마이너(SD$_m$ 으로 줄여 씀)라고 한다.

Ex. 112

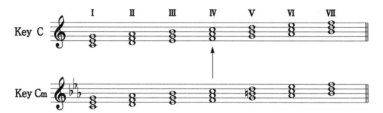

서브도미넌트 마이너는 당연히 서브도미넌트의 기능을 하며, 토닉과 도미넌트로 진행한다. 서브도미넌트 안에서의 코드 변경으로도 사용된다.

Ex. 113

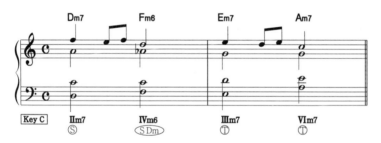

선생님　학생, 다음의 악보 같은 엔딩(ending)을 사용해 본 적이 있나요?

Ex. 114

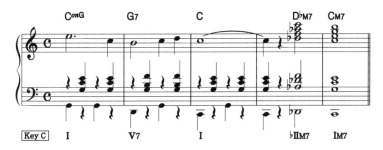

학 생 아니요, 저는 아직…….

선생님 이 D♭M7의 기능은 무엇일까요?

학 생 D♭7은 도미넌트인데, D♭M7는…….

Ex. 115를 보면 Fm의 내성이 '도', '레♭', '레', '미♭'으로 Fm의 기능 안에서 움직이고 있다. 이때 생기는 코드가 서브도미넌트 마이너의 대리코드이다.

Ex. 115

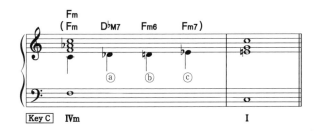

서브도미넌트 마이너의 대리코드는 다음과 같다.

Ⓐ IVm6 : IVm에 장6도음을 더한 것(Ex. 115의 제3박 ⓑ)

Ⓑ IVm7 : IVm에 단7도음을 더한 것(Ex. 115의 제4박 ⓒ)

Ex. 116

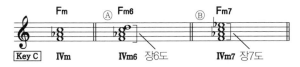

ⓒ ♭Ⅵ₆ : Ex. 115 ⓒ의 Ⅳₘ₇를 자리바꿈한 것.

ⓓ ♭ⅥM₇ : ⓒ의 ♭Ⅵ₆를 메이저 세븐스로 한 것.

Ex. 117

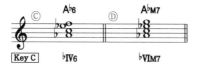

ⓔ ♭Ⅱ M₇ : Ⅳₘ에 단6도음을 더한 것(Ex. 115의 제2박 ⓐ)

ⓕ Ⅱ m₇$^{-5}$: Ex. 115 ⓑ의 Ⅳₘ₆을 자리바꿈한 것.

ⓖ ♭Ⅶ₇ : ⓕ의 Ⅱ m₇$^{-5}$를 ♭Ⅶ₇$^{(9)}$의 밑음 생략형으로 생각하여 가까운 코드로 간
주한 것.

Ex. 118

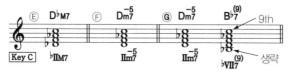

학 생 그래도 이해가 잘 되지 않아요.

선생님 그렇다면, 멜로디를 넣어 설명하겠습니다.

03 서브도미넌트 마이너의 대리코드의 예

Ex. 119

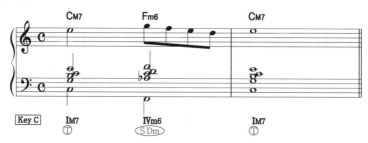

Ex. 120

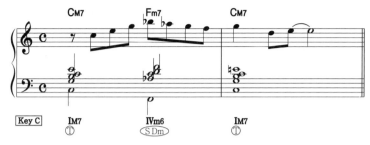

Ex. 121

Ex. 122

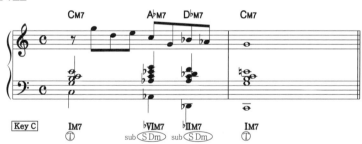

Ex. 123

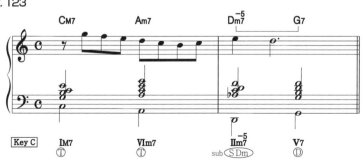

Ex. 124

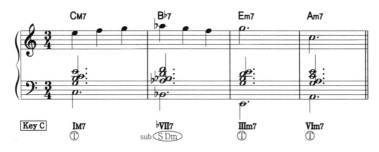

학 생 서브도미넌트 마이너의 대리코드를 사용하는 데 익
숙해지면 곡에 상당한 변화를 줄 수 있겠네요?

선생님 물론이에요. 특히 ♭VIM7, ♭IIM7, ♭VII7(A♭M7, D♭M7, B♭7)
는 확실히 암기해 두세요.

① 보기와 같이 빈 칸을 채워 표를 완성하시오.

	IV_{m6}	IV_{m7}	$\flat\text{VI}_6$	$\flat\text{VI}_{M7}$	$\flat\text{II}_{M7}$	II_{m7}^{-5}	$\flat\text{VII}_7$
Key C	F_{m6}	F_{m7}	$\text{A}\flat_6$	$\text{A}\flat_{M7}$	$\text{D}\flat_{M7}$	D_{m7}^{-5}	$\text{B}\flat_7$
Key F							
Key G							
Key B♭							
Key D							
Key E♭							
Key A							
Key A♭							
Key E							
Key D♭							
Key B							
Key G♭							

② 보기와 같이 빈 칸을 채워 표를 완성하시오.

	I_{M7}	IV_{m7}	$\flat\text{VII}_7$	III_{m7}	VI_{m7}	$\flat\text{VI}_{M7}$	$\flat\text{II}_{M7}$	I_{M7}
Key C	C_{M7}	F_{m7}	$\text{B}\flat_7$	E_{m7}	A_{m7}	$\text{A}\flat_{M7}$	$\text{D}\flat_{M7}$	C_{M7}
Key F								
Key G								
Key B♭								
Key D								
Key E♭								
Key A								
Key A♭								
Key E								
Key D♭								
Key B								
Key G♭								

Lesson 12

토닉의 대리코드
(Substitute Chord of Tonic)

학 생 토닉의 대리코드는 Ⅲm7(Em7)와 Ⅵm7(Am7)죠?

선생님 또 있습니다.

01 토닉의 대리코드로서의 #Ⅳm7⁻⁵

토닉의 대리코드로는 Ⅲm7와 Ⅵm7 외에도 #Ⅳm7⁻⁵(F#m7⁻⁵)가 있다.

Ex. 125

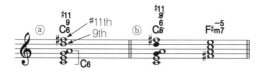

C6에 9th와 #11th를 더한 코드(Ex. 125ⓐ)에서 '솔'과 '레'를 생략하면 F#m7⁻⁵
와 구성음이 같아지기 때문이다(Ex. 125ⓑ).

Ex. 126

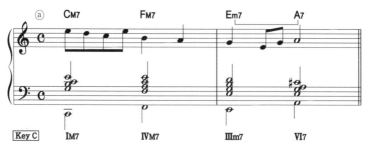

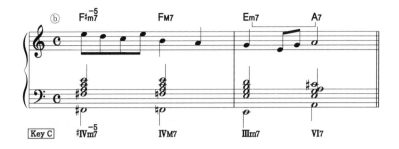

Ex. 126ⓑ는 I_{M7}의 대리로 $\sharp IV_{m7}^{-5}$를 사용한 예이다.

02　$\sharp IV_{m7}^{-5}$의 토닉 이외의 사용법

$\sharp IV_{m7}^{-5}$는 토닉의 대리코드 외에도 다양하게 사용된다.

Ex. 127

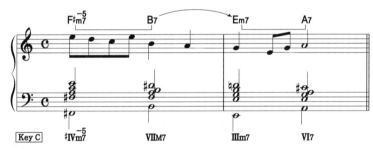

Ex. 127처럼 VII_7(B_7) 앞에서 II_{m7} - V_7를 만들며,

Ex. 128

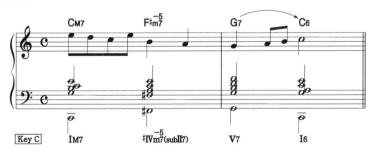

Ex. 129

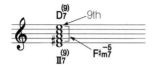

Ex. 128처럼 V_7 앞에 $II_7^{(9)}(D_7^{(9)})$의 밑음 생략형으로 위치해 II_7의 대리코드
가 된다.

Ex. 130

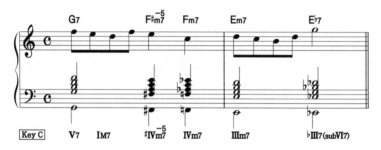

Ex. 130처럼 $\#IV_{m7}^{-5}$는 도미넌트의 V_7와 서브도미넌트 IV_{M7} 또는 서브도미넌
트 마이너 IV_{m7} 사이의 경과음(기능적으로는 I_{M7}의 대리)으로 사용되기
도 한다.

 학 생 마치 환경에 따라 색이 변하는 카멜레온 같네요.
 선생님 그렇습니다.

Lesson 13

디미니쉬드 코드의 사용법
(Diminished Chord)

학 생 이 코드는 아무리 생각해도 어려워요.

선생님 그렇지 않아요. 알고 보면 매우 단순한 코드입니다.
레슨3에서 디미니쉬드의 종류는 크게 세 가지밖에
없다고 설명했었죠?

디미니쉬드 코드의 특징은 도미넌트 세븐스에 있었던 트라이톤(3온음)이
2개라는 점이다.

Ex. 131

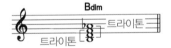

코드를 성질에 따라 구분하면, 토닉은 안정적이고, 도미넌트는 트라이톤이
있으므로 불안정한데, 디미니쉬드 코드는 트라이톤이 두 개나 있으므로 매
우 불안정한 코드라 할 수 있다.

Ex. 132

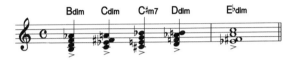

Ex. 132처럼 디미니쉬드를 반음씩 올리면 불안감이 고조되므로, 드라마나
영화의 무서운 장면에서 자주 쓰인다.

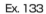

01 V₇와 세컨더리 도미넌트 세븐스의 기능이 있는(경과적) 디미니쉬드 (Passing Diminished①)

Ex. 133

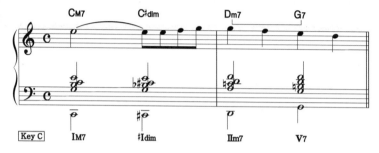

Ex. 133에서 C#dim의 기능을 생각해보자.

Ex. 134

Ex. 134ⓐ는 세컨더리 도미넌트 세븐스의 A₇에 ♭9th를 더한 것이다. 그 밑음을 생략하면 Ex. 134ⓑ처럼 C#dim가 된다. C#dim는 A₇의 대리코드라 할수 있다.

디미니쉬드를 도미넌트 세븐스의 대리코드로 사용하는 것은 Ex. 135처럼 Ⅶ을 제외한 음계상의 모든 코드가 가능하다(디미니쉬드에서 반음 위 코드로 진행한다는 점에 유의하자).

Ex. 135

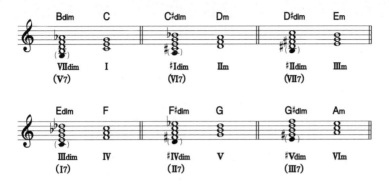

특히 자주 사용되는 것은 #Ⅰdim-Ⅱm7, #Ⅱdim-Ⅲm7, #Ⅴdim-Ⅵm7이다.

Ex. 136

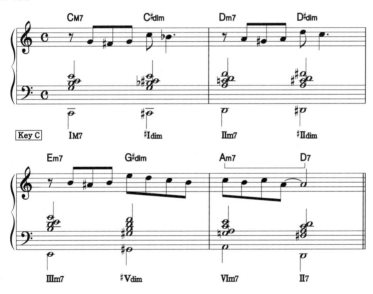

Ex. 137

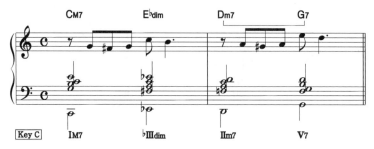

이 사용법 또한 확실히 알아두자. 앞에서는 디미니쉬드가 반음 상행한 것과 반대로 여기서는 반음 하행한다. 사실 이 디미니쉬드 코드도 도미넌트 세븐스로 할 수 있다.

Ex. 138

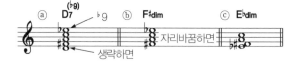

D7에 ♭9th를 더하고 밑음을 생략하면(Ex. 138ⓐ) F#dim가 되고(Ex. 138ⓑ) 그것을 자리바꿈하면 E♭dim가 된다.

Ex. 137의 E♭dim를 D7⁽♭⁹⁾으로 하면 다음과 같다. 이 두 코드는 베이스만 다를 뿐이다.

Ex. 139

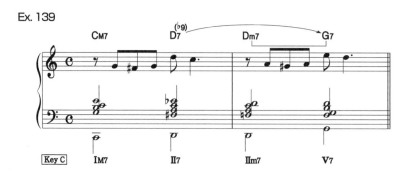

♭Ⅲdim(E♭dim)에서 Ⅱm7(Dm7)로 진행하는 예를 하나 더 보자.

Ex. 140

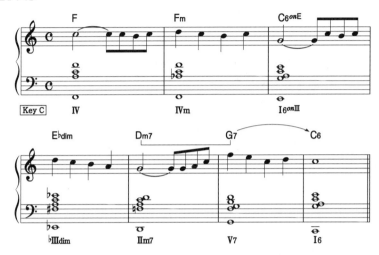

Ex. 140은 베이스가 '파'에서 '미', '미♭', '레'로 반음씩 하행하는 부분이 포인트이다.

학 생 Ex. 140의 E♭dim는 Am7코드로 바꿔도 되죠?

선생님 그것도 좋지만 나는 E♭dim로 두는 것이 더 좋을 것 같네요.
그 C조를 예로 들어 설명할게요. 앞 코드가 CM7나 Em7
고 뒤 코드가 Dm7일 때 멜로디가 레-도나 시-라 혹
은 시-레-도, 레-도-시-라 4음으로 구성되어 있다
면 E♭dim일 가능성이 높습니다.

| C_{M7}, C^{onE}, E_{m7}, etc. | — | 멜로디가 레, 도, 시, 라로 구성되어 있다면 $E♭dim$일 가능성이 높다. | — | D_{m7} |

03 반음 올라가서 토닉의 첫째자리바꿈이나 둘째자리바꿈으로
진행하는(경과적) 디미니쉬드(Passing Diminished ③)

Ex. 141

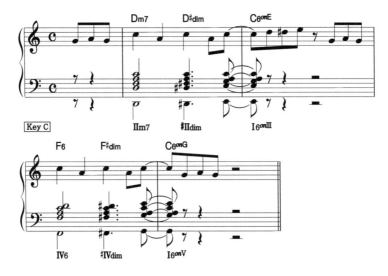

Ex. 141의 #IIdim와 #IVdim는 서브도미넌트와 토닉 사이의 경과적인 코드
이다.

04 밑음이 같은 I_{M7}(I_6)로 진행하는 디미니쉬드

Ex. 142

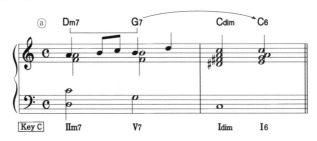

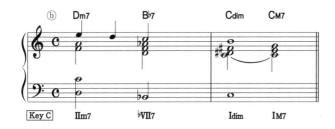

ⓐ는 도미넌트인 V₇에서 토닉으로, ⓑ는 서브도미넌트 마이너의 대리코드인 ♭VII₇(B♭₇)에서 토닉으로 진행하는 것인데, 둘 다 Idim(Cdim)를 거쳐서 토닉으로 들어가고 있다. 이 Idim는 IM₇(I₆)의 장식화음이다. ⓑ의 Cdim의 멜로디인 '시'는 Cdim의 텐션이다(레슨17「텐션」참조).

❶ 다음 디미니쉬드 코드를 도미넌트 세븐스로 바꾸시오.

1. | C_{M7} | $C^{\#}dim$ | D_{m7} | $D^{\#}dim$ | E_{m7} | $G^{\#}dim$ | A_{m7} | $F^{\#}dim$ | G_7 | C_{M7} |

| | | | | | | | | | |

2. | C_{M7} | $C^{\#}dim$ | D_7 | $D^{\#}dim$ | E_{m7} | $A^{\#}dim$ | B_{m7} | $G^{\#}dim$ | A_{m7} | D_7 | G_{M7} |

| | | | | | | | | | | |

❷ 보기와 같이 빈 칸을 채워 표를 완성하시오.

	I_{M7}	$^{\#}Idim$	II_{m7}	$^{\#}IIdim$	III_{m7}	$^{\#}Vdim$	VI_{m7}	IV_{m7}	III_{m7}	$^{\flat}IIIdim$	II_{m7}	$^{\flat}II_7$	$Idim$	I_{M7}
Key C	C_{M7}	$C^{\#}dim$	D_{m7}	$D^{\#}dim$	E_{m7}	$G^{\#}dim$	A_{m7}	F_{m7}	E_{m7}	$E^{\flat}dim$	D_{m7}	D^{\flat}_7	$Cdim$	C_{M7}
Key F														
Key G														
Key B$^{\flat}$														
Key D														
Key E$^{\flat}$														
Key A														
Key A$^{\flat}$														
Key E														
Key D$^{\flat}$														
Key B														
Key G$^{\flat}$														

Lesson 14
코드 패턴(Chord Pattern)

학　생　코드 패턴은 I-VIm-IIm-V7 진행을 말씀하시는 거죠?

선생님　그 외에도 여러 가지가 있어요.

오래된 스탠더드 넘버에서 최신 팝에 이르기까지 매우 자주 쓰이는 코드 패턴이 있다.

01　기본적인 코드 패턴

다음 네 가지는 기본적인 코드 패턴이다.

㉮　I－VIm7－IIm7－V7　(C－Am7－Dm7－G7)

㉯　I－♯Idim－IIm7－V7　(C－C♯dim－Dm7－G7)

㉰　I－♭IIIdim－IIm7－V7　(C－E♭dim－Dm7－G7)

㉱　I－I7－IV－IVm　(C－C7－F－Fm)

㉮, ㉯, ㉰ 세 개를 순환코드라고 한다. 악보를 통해 구체적으로 살펴보자.

Ex. 143　패턴 ㉯

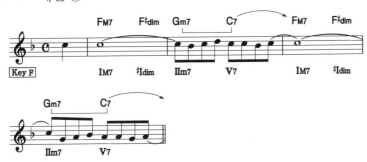

BLUE MOON
by RICHARD RODGERS
© EMI ROBBINS CATALOG INC

Ex. 144 패턴 ㉮

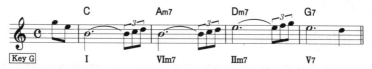

EBB TIDE
by ROBERT MAXWELL
© EMI ROBBINS CATALOG INC

Ex. 145 패턴 ㉰

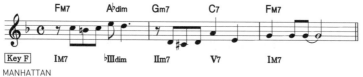

MANHATTAN
by RICHARD RODGERS
© PIEDMONT MUSIC CO INC

Ex. 146 패턴 ㉰

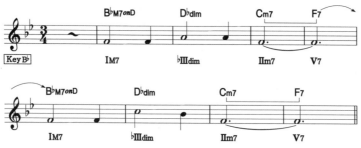

Someday My Prince Will Come
by Frank Churchill

Ex. 147 패턴 ㉱

Sweet Memories
by Masaaki Omura
© SUN MUSIC PUBLISHING, INC.

전문 연주자들은 역순이라고도 하며, 이것은 순환코드를

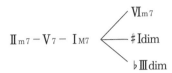

처럼, $II_{m7}(D_{m7})$부터 역으로 시작하는 패턴이다.

Ex. 148

Ex. 149

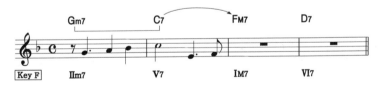

03 $I - I_7 - IV - IV_m$의 변화

Ex. 150의 ⓐ, ⓑ, ⓒ에 코드를 붙여 보자. 기본 패턴인 $I - I - IV - IV$도 좋지만 같은 코드가 계속되면 조금 심심하다.

Ex. 150

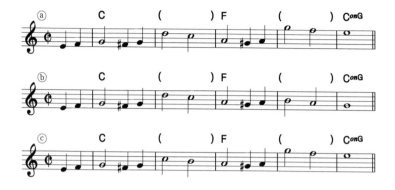

ⓐ는 코드 패턴을 그대로 붙일 수 있기 때문에 별로 어렵지 않다.

Ex. 151

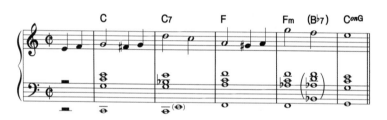

Ex. 150ⓑ는 제4마디에 '라'가 있으므로 Fm를 사용할 수 없다.

Ex. 152

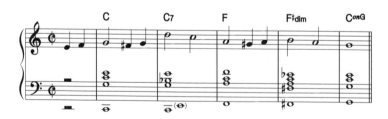

Ex. 152처럼 Ⅳm(Fm)를 사용할 수 없을 때는 주로 #Ⅳdim(F#dim)를 사용한다.
Ex. 150ⓒ는 제2마디에 '시'가 있으므로 C7를 사용할 수 없다. 대신 Ex. 153
처럼 Caug를 사용하면 솔#에서 '라'로 반음진행이 가능해져 자연스럽게 F
코드로 들어갈 수 있다.

Ex. 153

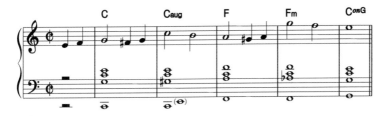

여기서 Caug의 베이스를 '미'로 하면 Eaug가 된다는 것을 알 수 있다.

Ex. 154

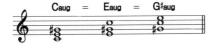

즉, (C-Eaug-F-Fm)도 가능한 것이다.

Ex. 153에서 C7대신 Caug를 사용했던 것처럼 Eaug 대신 E7를 사용한 것이

Ex. 155이다. 이 E7는 Ex. 150의 ⓐ, ⓑ, ⓒ 어디에도 사용할 수 있다.

Ex. 155

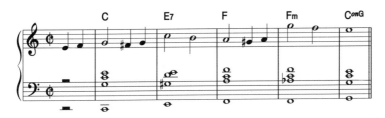

지금까지 설명한 것을 표로 나타내면 다음과 같다.

Ex. 156

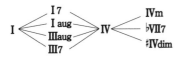

① 보기와 같이 빈 칸을 채워 표를 완성하시오.

	I_{M7}	VI_{m7}	II_{m7}	V_7	I_{M7}	#I dim	II_{m7}	V_7	I_{M7}	I_7	IV_{M7}	IV_{m7}	I_{M7}	♭III dim	II_{m7}	V_7
Key C	C_{M7}	A_{m7}	D_{m7}	G_7	C_{M7}	C#dim	D_{m7}	G_7	C_{M7}	C_7	F_{M7}	F_{m7}	C_{M7}	E♭dim	D_{m7}	G_7
Key F																
Key G																
Key B♭																
Key D																
Key E♭																
Key A																
Key A♭																
Key E																
Key D♭																
Key B																
Key G♭																

PART 3 단조

Lesson 15

단음계와 단화음 진행법
(Minor Scale and minor Chord Progression)

01 세 개의 단음계

단조의 음계에는 다음 세 가지가 있다.

- 내추럴 마이너(Natural minor scale, 자연 단음계)
- 하모닉 마이너(Harmonic minor scale, 화성 단음계)
- 멜로딕 마이너(Melodic minor scale, 가락 단음계)

> 학 생 선생님! 장조는 음계가 하나뿐인데 단조는 왜 세 개
> 나 있어요? 너무 어려워요.
>
> 선생님 말로 설명하기는 조금 까다로우니 차근차근 살펴봅
> 시다. 먼저 위 세 개의 단음계와 장음계를 자세히 비
> 교해 볼게요.

Ex. 157은 장음계와 세 개의 단음계에 공통적으로 있는 음들을 묶은 것이다.
여기서 몇 가지 사실을 알 수 있다.

Ex. 157

C Major Scale
C 메이저 스케일 (장음계)

C Natural Minor Scale
C 내추럴 마이너 스케일 (자연 단음계)

C Harmonic Minor Scale
C 하모닉 마이너 스케일 (화성 단음계)

C Melodic Minor Scale
C 멜로딕 마이너 스케일 (가락 단음계)

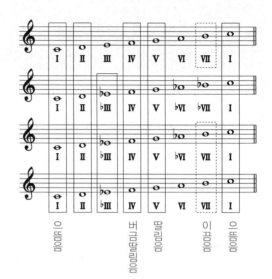

메이저 스케일과 마이너 스케일을 비교해보자.

- Ⅰ(으뜸음), Ⅱ(위으뜸음), Ⅳ(버금딸림음), Ⅴ(딸림음)은 모두 같다.
- 메이저 스케일은 으뜸음(Ⅰ)과 가온음(Ⅲ)의 음정이 장3도지만 마이너 스케일의 으뜸음(Ⅰ)과 가온음(♭Ⅲ)의 음정은 단3도이다(마이너 조의 음계상의 도수 표시는 Ⅰ, Ⅱ, Ⅳ, Ⅴ는 메이저 조와 같지만 가온음은 으뜸음과의 음정이 단3도이므로 ♭Ⅲ으로 표기한다. 또한 버금가온음이 장6도이면 Ⅵ, 단6도이면 ♭Ⅵ, 이끔음이 장7도이면 Ⅶ, 단7도이면 ♭Ⅶ로 표기한다). 이번에는 세 개의 마이너 스케일을 비교해보자.
- 으뜸음(도)에서 딸림음(솔)까지는 세 개의 스케일이 모두 같다.
- 버금가온음과 이끔음만이 다른데 이는 매우 중요한 사실이므로 반드시 기억하기 바란다.

마이너 스케일을 하나씩 설명해 보겠다.

Ⓐ 내추럴 마이너(Natural minor scale, 자연 단음계)

이 단음계는 메이저 스케일(C내추럴 마이너의 경우는 E♭메이저 스케일)의 버금가온음부터 시작되는 스케일로, 음표에 아무런 변화가 없다. 그러한 뜻에서 내추럴 마이너 스케일이라고 한다.

Ex. 158

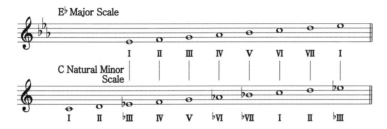

Ⓑ 하모닉 마이너(Harmonic minor scale, 화성 단음계)

내추럴 마이너의 제7음이 반음 올라간 스케일.

Ex. 159ⓐ의 내추럴 마이너에서 V가 V$_{m7}$로 되었을 때, V$_7$ ⟶ I$_m$로 해결하려는 도미넌트 모션이 없고 기능적으로도 토닉과 도미넌트 중 어느 쪽인지 명확하지가 않다. 그래서 ⓑ처럼 제7음을 반음 올려서 으뜸음으로 진행하려는 이끔음의 성격을 만들고 V$_7$ ⟶ I$_m$의 도미넌트 모션이 가능한 스케일로 만든 것이다.

Ex. 159

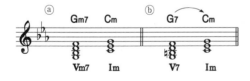

Ⓒ 멜로딕 마이너(Melodic minor scale, 가락 단음계)

하모닉 마이너 스케일에서 제6음이 반음 올라간 스케일.

하모닉 마이너 스케일의 제6음(라♭)과 제7음(시)의 음정은 증2도로 멜로

디가 부드럽지 않기 때문에 제6음을 장2도가 되게 반음 올려서 만든 스케일이다.

위 세 개의 마이너 스케일을 12개의 조로 칠 수 있도록 연습하자.

학 생 저는 멜로딕 마이너를 배울 때 상행형은 제6음과 7음이 반음 올라가지만 하행형에서는 모두 반음 내려가 내추럴 마이너와 같아진다고 배웠어요. 하농 스케일에서도 멜로딕 마이너는 상행과 하행이 다르잖아요.

Ex. 160

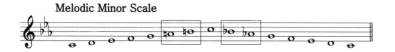

Melodic Minor Scale

선생님 그건 그렇지만 난 왜 꼭 멜로딕 마이너의 하행에서 그 두 음이 반음씩 내려가야 되는지 잘 모르겠어요. 가령 비발디의 《사계》중《여름》의 천둥소리 부분에서는 6음과 7음이 모두 반음 올라간 멜로딕 마이너로 하행하고 있고 재즈에서 마이너 식스 코드로 멜로디를 만들 때도 마이너 식스의 6th음이 장6도이기 때문에 6도음이 단6도인 내추럴 마이너나 하모닉 마이너는 쓸 수 없거든요.
그래서 Ex. 161처럼 상행이든 하행이든 장6도와 장7도의 멜로딕 마이너를 사용하는 거예요.

Ex. 161

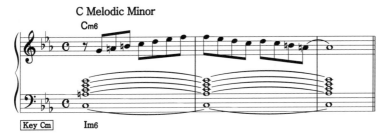

개인적으로 멜로딕 마이너의 상행과 하행은 같아도 관계 없다고 생각해요.

학 생 그럼 시험 때는 답을 어떻게 적어야 되죠? 멜로딕 마이너 하행형의 6음과 7음을 반음 내려 쓰지 않으면 틀린 것으로 처리될 텐데요.

선생님 시험에서는 하행형을 본래 멜로딕 마이너로 쓰세요. 단, 6음과 7음이 반음 올라간 멜로딕 마이너도 있다는 것만 기억해 두세요.

02　같은 으뜸음조와 나란한 조

이번에는 메이저 조와 마이너조의 관계를 생각해 보자. 조에는 모두 12개의 메이저 조와 12개의 마이너 조가 있는데, 서로 가까운 관계에 있는 조는 다음과 같다.

Ⓐ 같은 으뜸음조

예를 들면 Ex. 157처럼 으뜸음이 같은 메이저 조와 마이너 조를 뜻한다. 으뜸음 조는 말 그대로 서로 으뜸음이 같으며 V7 코드 또한 같기 때문에 동전의 앞뒤와 같은 관계라 할 수 있다.

ⓑ 나란한조

예를 들면 C조와 Aₘ조로 조표(샤프나 플랫의 수)가 같은 메이저 조와 마이너 조를 말한다. 나란한조끼리는 조표가 같기 때문에 공통되는 코드도 많고 조바꿈도 아주 자연스럽게 된다.

Ex. 162는 C조와 Aₘ의 세 가지 스케일을 비교한 것이다.

Ex. 162

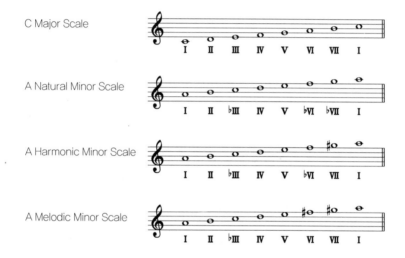

이후 마이너의 설명은 Aₘ(가단조)로 예를 들어 설명하겠다.

단조의 음계는 세 가지이므로 음계상의 코드도 세 가지이다.

• 내추럴 마이너(Natural minor scale, 자연 단음계)의 음계상의 코드

Ex. 163

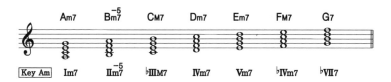

• 하모닉 마이너(Harmonic minor scale, 화성 단음계)의 음계상의 코드

Ex. 164

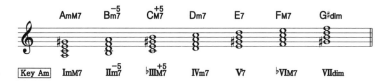

• 멜로딕 마이너(Melodic minor scale, 가락 단음계)의 음계상의 코드

Ex. 165

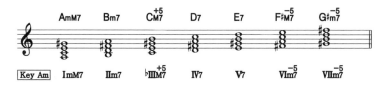

학 생 머릿속이 복잡해지네요. 모두 실제 쓰이는 코드인가요?

선생님 메이저 조의 음계상의 코드는 모두 자주 쓰이지만 마이너 조는 자주 쓰이는 것과 가끔 쓰이는 것, 그리고 전혀 쓰이지 않는 것이 있습니다.

학 생 자세히 설명해 주세요.

마이너 조의 음계상의 코드를 I_m부터 자세히 설명하겠다.

Ⓐ I

Ex. 166

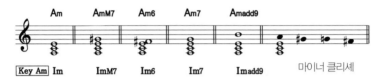

- I_{mM7}는 날카로운 소리를 내므로 마이너 클리셰($I \rightarrow I_{M7} \rightarrow I_{m7} \rightarrow I_{m6}$ 등)나 엔딩 이외의 곳에서 사용할 때는 앞뒤 관계에 유의한다.
- I_{m6}는 특히 스윙재즈에서 I_m(A_m)의 기본코드라고 해도 될 만큼 자주 쓰인다.

Ex. 167

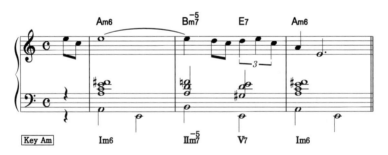

SUMMERTIME / ORIGINAL
by GEORGE GERSHWIN

- I_{m7}(A_{m7})는 초기 재즈에서는 그다지 자주 쓰이지 않았으나 지금은 매우 일반적으로 쓰인다. 잘 사용하면 부드러운 사운드를 만들 수 있다.

128

Ex. 168

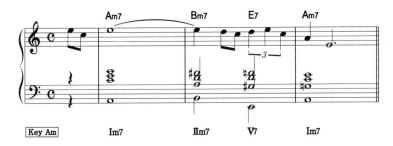

SUMMERTIME / ORIGINAL
by GEORGE GERSHWIN

• I$_{m7}$(A$_m$)(3화음)에는 I$_m$add$_9$(6th나 7th 없이 9th를 넣는 코드)도 흔히 쓰인다.

이 코드는 사운드가 확연히 다른 I$_{m6}$와 I$_{m7}$ 두 코드 중 어느 쪽도 사용하고 싶지 않을 때 쓴다.

Ex. 169

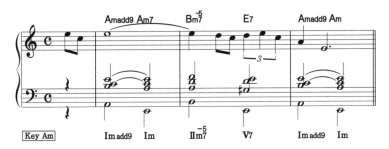

SUMMERTIME / ORIGINAL
by GEORGE GERSHWIN

Ⓑ II

Ex. 170

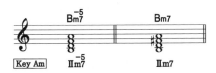

- 마이너 조의 Ⅱ는 기본적으로 Ⅱm7⁻⁵지만 ♭5th(감5도)로 하지 않는 경우도 많다.
- Ex. 167의 Bm7⁻⁵와 Ex. 168의 Bm7를 비교해 보면, Bm7가 더 부드러운 것을 알 수 있다.

ⓒ Ⅴ

Ex. 171

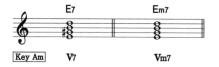

- Ⅴ는 보통 Ⅴ7(E7)로 쓰인다.
- Ⅴm7(Em7)는 하모닉 마이너의 Ⅴ이지만 이는 마이너 스케일이라기보다 에올리안 스케일(레슨 23 「어베일러블 노트 스케일」 참조)이나 메이저 조의 Ⅲm7의 색이 짙다.

ⓓ Ⅳ

Ex. 172

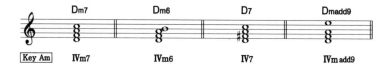

- Ⅳm6는 Ⅱm7⁻⁵(Bm7⁻⁵)와 구성음이 같다.
- Ⅳm6와 Ⅳm7도 Ⅰm6와 Ⅰm7처럼 사운드에 차이가 있으므로 주의하여 사용한다.
- Ⅰm, Ⅰmadd9처럼 Ⅳm(Dm), Ⅳmadd9(Dmadd9)도 자주 쓰인다.
- Ⅳ7(D7)은 마이너 스케일이라기보다 도리안 스케일(레슨 23 「어베일러블 노트 스케일」 참조)색이 짙다(Ex. 173).

Ex. 173

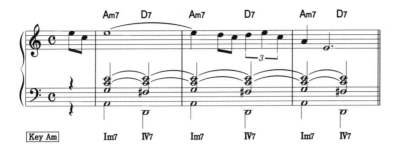

SUMMERTIME / ORIGINAL
by GEORGE GERSHWIN

Ⓔ Ⅵ

Ex. 174

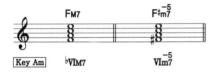

- 마이너 조의 Ⅵ에는 ♭ⅥM7(FM7)와 Ⅵm7^{-5}(F♯m7^{-5})가 있다.
- Ⅵm7^{-5}(F♯m7^{-5})는 Ⅰm6(Am6)와 구성음이 같다.

Ex. 175

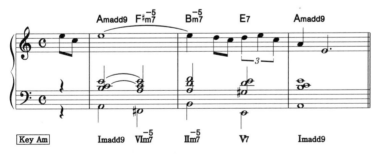

SUMMERTIME / ORIGINAL
by GEORGE GERSHWIN

Ex. 176

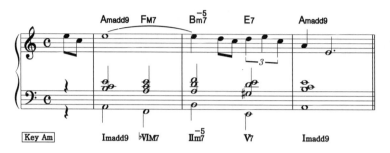

SUMMERTIME / ORIGINAL
by GEORGE GERSHWIN

Ⓕ Ⅶ

Ex. 177

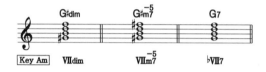

- Ⅶm_7^{-5}(G#m_7^{-5})는 V$_7^{(9)}$(E$_7^{(9)}$)의 밑음 생략형, Ⅶdim(G#dim)은 V$_7^{(9)}$(E$_7^{(9)}$)의 밑음 생략형으로 생각할 수 있다.

Ex. 178

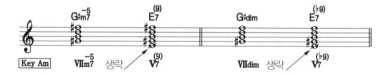

- Ⅶdim(G#dim)은 I$_m$(A$_m$)로 진행하는 V$_7$(E$_7$)의 대리인 패싱 디미니쉬드로 사용된다. 파퓰러에서보다는 클래식에서 자주 쓰이는 코드이다.
- Ⅶm_7^{-5}(G#m_7^{-5})도 V$_7$(E$_7$)의 대리코드로 쓰인다.

Ex. 179

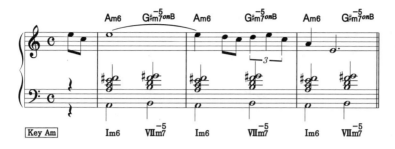

SUMMERTIME / ORIGINAL
by GEORGE GERSHWIN

- ♭Ⅶ₇(G₇)는 나란한조(C)의 Ⅴ₇와 같은 코드로서, 나란한조로 조바꿈한 느낌이 들지 않도록 보통 ♭Ⅶ(G)이나 ♭Ⅶ₆(G₆)로 사용한다.

Ex. 180

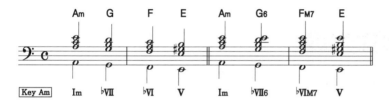

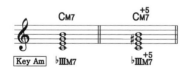ⓖ Ⅲ

Ex. 181

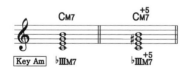

- ♭Ⅲ$_{M7}^{+5}$(C$_{M7}^{+5}$)는 거의 사용하지 않는다.
- ♭Ⅲ$_{M7}$(C$_{M7}$)는 나란한조(C)의 Ⅰ$_{M7}$와 같다. 울림이 밝고 그 부분이 나란한조로 조바꿈된 듯한 느낌을 준다.

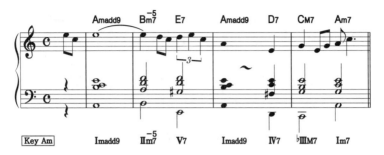

SUMMERTIME / ORIGINAL
by GEORGE GERSHWIN

학 생　마이너는 너무 어려워요!

선생님　어렵죠. 냉정하게 들릴지 몰라도 I_m, $II_m\overset{-5}{7}$, V_7, IV_m
(A_m, $B_m\overset{-5}{7}$, E_7, D_m)를 모르면 좋은 연주를 할 수 없어요.

쉬어가는 이야기 5

재즈의 코드 진행법은 메이저가 중심이 된다. 음계상의 코드에 $\flat III_{M7}$
나 $\flat VI_{M7}$처럼 플랫이라는 말이 붙는 것도 메이저의 III과 VI을 구별하기
위한 것이다.

또, IV_{m7}, VII_7, III_{M7}(D_{m7}, G_7, C_{M7})은 자연단음계의 음계상의 코드이긴 하
지만 듣기에는 C조의 II_{m7}, V_7, I_{M7}으로 들리지 A_m조의 IV_{m7}, $\flat VII_7$, $\flat III_{M7}$
로는 들리지 않는다.

학 생 마이너에도 토닉, 서브도미넌트, 도미넌트가 있나요?

선생님 물론이죠.

마이너 조의 음계상의 각 코드를 기능별로 구분하면 다음과 같다.

Ex. 183

Tonic	Subdominant	Dominant
Im (Am)	$IIm7^{-5}$ $(Bm7^{-5})$	V7 (E7)
Im7 (Am7)	IIm7 (Bm7)	VIIdim (G#dim)
Im6 (Am6)	IVm6 (Dm6)	$VIIm7^{-5}$ $(G#m7^{-5})$
$VIm7^{-5}$ $(F#m7^{-5})$	IVm7 (Dm7)	bVII7 (G7)
bVIM7 (FM7)	bVIM7 (FM7)	Vm7 (Em7)
bIIIM7 (CM7)		

04 단조의 음계상의 코드 외의 9개의 중요한 코드

마이너 조에서 자주 사용하는 세컨더리 도미넌트 세븐스(부속7)와 대리코드를 표로 나타내 보자. 12개 조로 모두 쳐 보고 소리로 확인하기 바란다.

Ex. 184

세컨더리 도미넌트 세븐스(부속7)	다음 코드
I7(A7)	IVm7(Dm7)
II7(B7)	V7(E7)
bIII7(C7)	bVIM7(FM7)

Ex. 185

속7과 부속7의 대리코드	다음 코드
♭II7(B♭7)	Im(Am)
♭V7(E♭7)	IVm(Dm)
♭VI(F7)	V7(E7)
VI7(F♯7)	♭VIM7(FM7)

Ex. 186

IVm의 대리코드
♭IIM7(B♭M7)
♭VI7(F7)

학 생 메이저랑 비슷하네요?

선생님 확실히 기억하기 위해 써 보았습니다. 이 아홉 개의
코드를 잘 사용하면 마이너 코드로 자연스럽게 이동
할 수 있기 때문에 얼마든지 화려한 곡을 만들 수 있
어요.

05 단조의 코드패턴

단조의 코드 패턴에는 다음과 같은 것들이 있다.

Ⓐ $I_m - VI_{m7}^{-5} - II_{m7}^{-5} - V_7 (A_m - F\sharp_{m7}^{-5} - B_{m7}^{-5} - E_7)$

Ⓑ $I_m - \flat VI_{M7} - II_{m7}^{-5} - V_7 (A_m - F_{M7} - B_{m7}^{-5} - E_7)$

Ⓒ $I_m - \flat VI_7 - II_{m7}^{-5} - V_7 (A_m - F_7 - B_{m7}^{-5} - E_7)$

Ⓓ $I_m - \flat VII_{(6)} - \flat VI_{(M7)} - V_7 (A_m - G_{(6)} - F_{(M7)} - E_7)$

Ⓔ $I_m - \flat III_7 - \flat VI_{M7} - V_7 (A_m - C_7 - F_{M7} - E_7)$

Ⓕ $I_m - \flat VI_{M7} - IV_{m7} - \flat II_{M7} (A_m - F_{M7} - D_{m7} - B\flat_{M7})$

단조 코드 패턴의 예를 보자.

Ex. 187

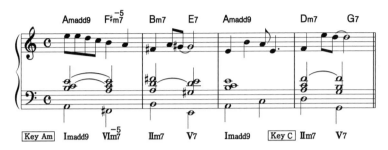

Lullaby Of Birdland
by GEORGE SHEARING
© EMI LONGITUDE MUSIC

Ex. 188

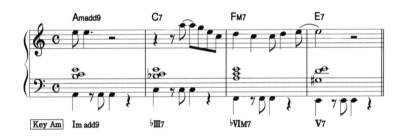

Sunny
by BOBBY HEBB
© PORTABLE MUSIC CO INC 401

① 제시한 조의 세 가지 마이너 스케일을 써 넣으시오(임시표 사용할 것).

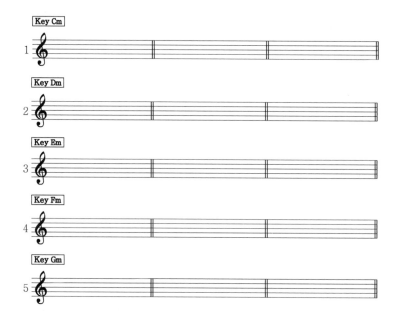

② 보기와 같이 빈 칸을 채워 표를 완성하시오.

	I_m	VI_{m7}^{-5}	II_{m7}^{-5}	V_7	I_m	$\flat III_7$	$\flat VI_{M7}$	V_7	I_m	$\flat VII_6$	$\flat VI_{M7}$	V_7
Key A_m	A_m	$F\sharp_{m7}^{-5}$	B_{m7}^{-5}	E_7	A_m	C_7	F_{M7}	E_7	A_m	G_6	F_{M7}	E_7
Key D_m												
Key E_m												
Key G_m												
Key B_m												
Key C_m												
Key $F\sharp_m$												
Key F_m												
Key $C\sharp_m$												
Key $B\flat_m$												
Key $G\sharp_m$												
Key $E\flat_m$												

PART 4 텐션

Lesson 16
화음 밖의 음(Non Chord Tone)

선생님　화음 밖의 음이 무엇인지 알고 있나요?

학　생　처음 들어봐요.

선생님　멜로디를 만들 때는 화음의 음 뿐만 아니라 화음에 포함되지 않는 음도 사용합니다. 화음에 포함되지 않는 음, 즉 화음 밖의 음을 잘 사용하면 좋은 멜로디를 만들 수 있죠.

01　화음 밖의 음

화음 밖의 음은 비화성음이라고도 한다. 여기서는 클래식 화성의 이론을 빌어 설명한다.

재즈에서는 비화성음을 뒤에 설명할 텐션으로 보는 경우가 많다.

Ⓐ 지남음 또는 경과음(經過音)

Ex. 189

'**지**' 표시가 있는 음처럼 2개의 코드 톤(화음 구성음)을 음계적으로 잇는 화음 밖의 음.

Ex. 190

위와 같이 두 개의 화음 밖의 음이 이어지는 경우도 많다.

Ⓑ 앞꾸밈음 또는 전타음(前打音, Appogiatura)

Ex. 191

'**앞**' 표시가 있는 음처럼 2도 위나 아래서 코드 톤으로 진행하는 음.

Ex. 192

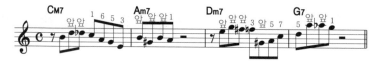

위와 같이 두 세 개가 연달아 나오는 화음 밖의 음도 멜로디를 만들 때는 중요한 화음 밖의 음으로 사용된다.

Ⓒ 도움음

Ex. 193

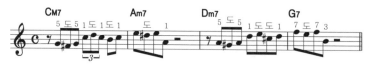

'도' 표시가 있는 음처럼 화음음에서 출발해 2도 상행하거나 하행하고 다시
처음의 화음음으로 돌아올 때 중간에서 화음음을 잇는 음.

앞꾸밈음이든 도움음이든 화음음으로 상행하는 것은 반음인 경우가 많다.

Ⓓ 걸림음 또는 계류음(괘류음, suspension)

Ex. 194

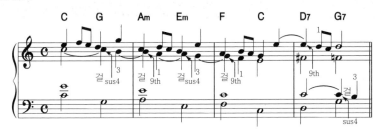

Ex. 195

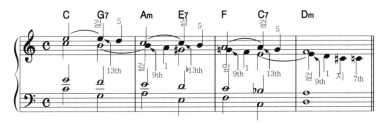

'걸' 표시가 있는 음처럼 앞 코드의 화음음이 붙임줄(tie)로 다음 코드까지
이어져 다음 코드의 밑음, 3도음, 5도음으로 해결되는 음.

Ex. 194와 Ex. 195에 화살표한 화음 밖의 음들은 다음과 같다.

• 3도음으로 해결되는 걸림음은 sus4
• 밑음으로 해결되는 걸림음은 9th
• 5도음으로 해결되는 걸림음은 13th

학 생 정말 어렵네요.

선생님 그렇지 않아요. 누구나 멜로디를 만들 때 무의식적
 으로 사용하는 것들입니다. 이왕이면 화음 밖의 음이

라는 것을 의식하면서 사용하는 편이 더 좋겠죠? 멜
로디 페이크(melody fake, 즉흥연주)를 자유자재로
구사할 수 있을 때까지는 위 네 가지 화음 밖의 음을
의식해서 사용해 보세요.

02 화음 밖의 음 사용법

펼친 화음 같은 멜로디에 화음 밖의 음과 리듬 변화를 사용해 멜로디에 변
화를 줘 보자. 멜로디 페이크를 할 때 참고하기 바란다. ○표는 화음음이다.

Ex. 196

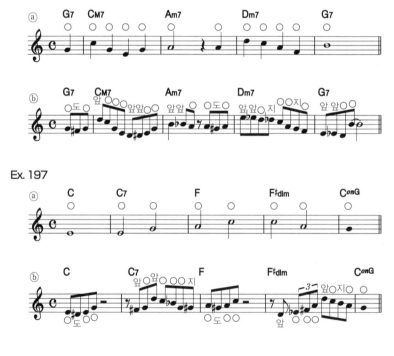

Ex. 197

학 생 이해가 잘 되지 않아요.

선생님 음악 공부를 하다보면 빨리 익숙해지는 수밖에 없는
 부분들이 있어요. 힘내세요!

연습문제 | 14

① 주어진 각각의 멜로디가 코드의 몇 도 음정인지 쓰고 화음 밖의 음에 '지', '앞', '도', '걸'을 써 넣으시오.

Lesson 17
텐션(Tension)

학　생　선생님, 왜 굳이 어려운 텐션을 써야 하나요? 음이 서로 부딪혀서 소리가 지저분할 것 같은데요.

선생님　그건 감각의 차이입니다. 재즈와 퓨전 사운드에 익숙한 사람은 도·미·솔, 도·파·라, 시·레·솔 같은 3화음이 심심하게 느껴지죠. 반대로 중세 이전의 유럽 교회 음악에서는 소리가 지저분하다는 이유로 3도 음정조차 사용하지 않았습니다. 시대와 함께 인간의 감각도 변하는 법이죠. 텐션 없는 재즈나 팝은 결코 있을 수 없습니다. 더구나 베토벤과 쇼팽도 텐션을 사용했거든요.

Ex. 198

Für Elise
by L. V. Beethoven
© TRADITIONAL

144

Ex. 199

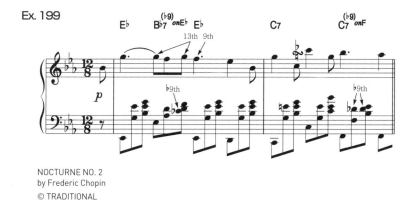

NOCTURNE NO. 2
by Frederic Chopin
© TRADITIONAL

텐션은 작곡, 편곡, 애드립 연주의 필수 요소이다. 확실히 이해해 두자.

01 텐션의 종류

9th는 9th, ♭9th, ♯9th의 세 가지, 11th는 11th, ♯11th의 두 가지, 13th는 13th, ♭13th의 두 가지로, 텐션은 모두 일곱 가지가 있다.

이 일곱 가지 텐션은 메이저 세븐스, 마이너 세븐스, 도미넌트 세븐스에서 사용하기도 하고 사용하지 않기도 한다. 하나씩 설명한 후 마지막에 표로 정리하겠다. 건반으로 치면서 귀로 확인하고 완전히 암기하자.

Ⓐ 9th

• 밑음으로부터 장9도(Oct.+장2도)의 음.
• 메이저 세븐스, 메이저 식스스, 마이너 세븐스, 도미넌트 세븐스 등 모든 코드에서 사용된다.

Ex. 200

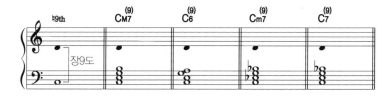

예를 들어 보자.

Ex. 201

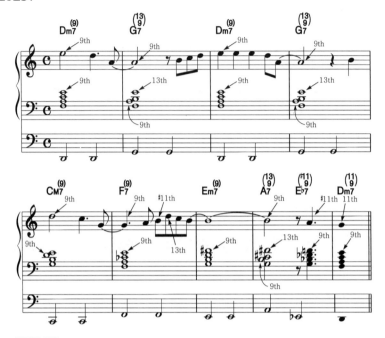

DAY BY DAY
by PAUL WESTON / SAMMY CAHN / AXEL STORDAHL
© HANOVER MUSIC CORP / SONY ATV HARMONY

Ⓑ ♭9th

- 밑음으로부터 단9도(Oct.+단2도)의 음.
- 도미넌트 세븐스에만 사용된다.

Ex. 202

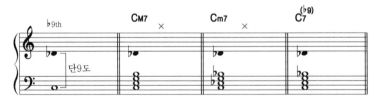

다음은 단순한 코드 패턴에 ♭9th를 사용해 사운드에 변화를 주고 반음으로
흐르는 라인을 만들고 있는 예이다.

Ex. 203

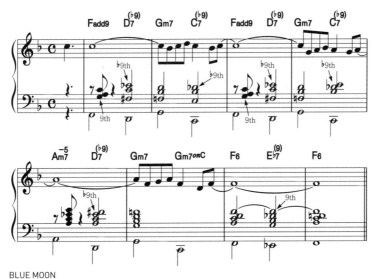

BLUE MOON
by RICHARD RODGERS
© EMI ROBBINS CATALOG INC

첫째마디에 나오는 Fadd9라는 코드는 단순히 F에 9th를 더한(add) 코드로 메이저 세븐스나 6th 음이 없기 때문에 투명한 느낌을 준다(F_9는 보통 $F_7^{(9)}$ 를 뜻한다).

ⓒ #9th

- 밑음으로부터 증9도(Oct.+증2도)의 음.
- 증9도(증2도)는 건반 상 단10도(단3도)와 같으며 ♭10th로 쓰기도 한다.
- 단3도음과 같은 음이므로 마이너 세븐스에서는 #9th가 텐션이 아니다.
- 도미넌트 세븐스에만 사용한다.

Ex. 204

다음은 #9th가 사용된 예이다.

Ex. 205

Ⓓ 11th

- 밑음으로부터 완전11도(Oct.+완전4도)의 음.

- 메이저 세븐스나 도미넌트 세븐스에서는 3도음과의 사이에서 생기는 단 9도의 음정은 울림이 좋지 않기 때문에 마이너 세븐스에만 사용한다.

Ex. 206

다음은 마이너 세븐 일레븐스의 코드를 평행 이동시켜 멋진 사운드를 만들고 있는 예이다.

Ex. 207

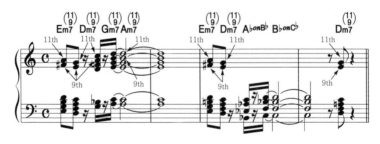

Ⓔ ♯11th

- 밑음으로부터 증11도(Oct.+증4도)의 음.
- 메이저 세븐스와 도미넌트 세븐스에 사용한다.

Ex. 208

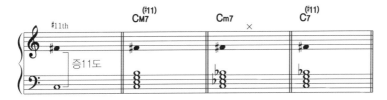

Ex. 209는 ♯11th가 사용된 예이다.

Ex. 209

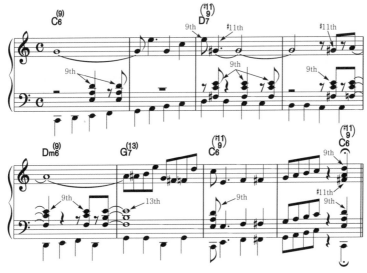

TAKE THE A TRAIN
by Billy Strayhorn
© TEMPO MUSIC INC 473

♯11th는 플랫티드 피프스(반음 내려간 5음)와 음이 같다. Ex. 210ⓑ처럼 5음(솔)으로 해결될 때 앞의 ♯11th(♯F)는 플랫티드 피프스로 보는 것이 옳다.

Ex. 210

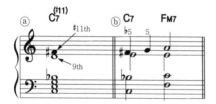

Ⓕ 13th

- 밑음으로부터 장13도(Oct.+장6도)의 음.
- 메이저 세븐스나 마이너 세븐스에서 가끔 사용되지만 6th와 음이 같기 때문에 보통은 13th라고 하지 않는다.
- 도미넌트 세븐스에만 사용한다.

Ex. 211

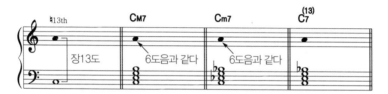

Ⓖ ♭13th

- 밑음으로부터 단13도(Oct.+단6도)의 음.
- aug(오그멘티드-♯5)와 같은 음.
- 도미넌트 세븐스에 사용한다.

Ex. 212

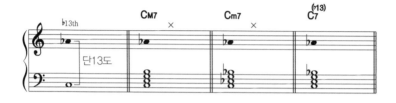

Ex. 213은 13th와 ♭13th가 사용된 예이다.

Ex. 213

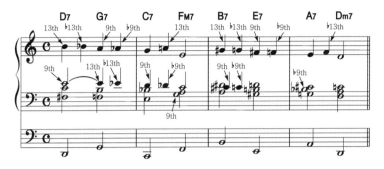

PRELUDE TO A KISS
by Duke Ellington
© EMI MILLS MUSIC INC

학 생 선생님, 알쏭달쏭 머리가 복잡하네요. 텐션과 코드
 의 관계는 모두 외워야만 하나요?

선생님 아쉽게도 그 방법밖에는 없어요.

학 생 좀 더 알기 쉽게 정리해주시겠어요?

선생님 그럼 외우기 쉽게 표로 나타내볼게요.

Ex. 214

텐션의 종류		근음으로부터의 음정	메이저 세븐	마이너 세븐	도미넌트 세븐
9th	9th	장9도(Oct.+장2도)	○	○	○
	♭9th	단9도(Oct.+단2도)	/	/	○
	#9th	증9도(Oct.+증2도)─단3도와 같다	/	/	○
11th	11th	완11도(Oct.+완4도)	/	○	/
	#11th	증11도(Oct.+증4도)	○	/	○
13th	13th	장13도(Oct.+장6도)	6도와 같다	6도와 같다	○
	♭13th	단13도(Oct.+단6도)	/	/	○

위 표를 참고하여 12음을 밑음으로 하는 일곱 가지 텐션이 바로 머리에 떠
오를 수 있도록 연습하자.

이번에는 코드 쪽에서 텐션을 보도록 하자.

메이저 세븐스에는 9th와 #11th가 사용된다. CM7로 생각하면 다음과 같다.

마이너 세븐스에는 9th와 11th가 사용된다. D$_{m7}$로 생각하면 다음과 같다.

Ex. 216

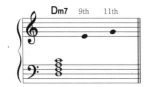

도미넌트 세븐스에는 9th, ♭9th, ♯9th, ♯11th, 13th, ♭13th 등이 사용된다. G$_7$ 로 생각하면 다음과 같다.

Ex. 217

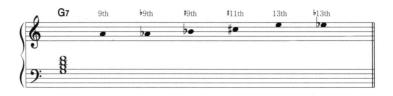

학 생 도미넌트 세븐스에 쓰이는 텐션이 가장 많네요?

선생님 네, 그렇습니다.

학 생 디미니쉬드에는 텐션이 없나요?

디미니쉬드는 다른 7th 코드처럼 코드의 각 음을 3도음, 5도음, 7도음이라고 부르는 경우가 드물다. 마찬가지로 텐션도 9th, 11th, 13th처럼 위로 쌓아올려 생각하지 않는다.

디미니쉬드 텐션은,

Ex. 218

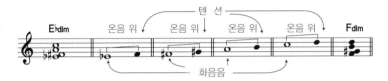

와 같이 각 구성음의 온음 위 네 음이 된다(즉, 온음 위의 디미니쉬드 코드의 각 음이 됨).

E♭dim에 텐션을 넣으면 다음 네 가지 형태가 된다.

Ex. 219

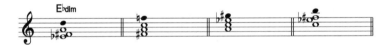

E♭dim는 F♯dim, Adim, Cdim와 동일한 4음으로 구성된다. 그러므로 F♯dim나 Adim, Cdim도 텐션을 넣는 방법은 Ex. 219와 같아진다.

디미니쉬드 텐션의 구체적인 예를 보자.

Ex. 220

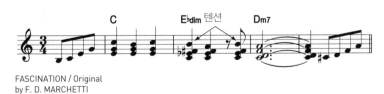

FASCINATION / Original
by F. D. MARCHETTI

Ex. 221

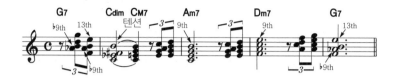

EBB TIDE
by ROBERT MAXWELL
© EMI ROBBINS CATALOG INC

03 텐션의 해결(Tension Resolve)

학 생 텐션의 해결은 뭔가요?

선생님 레슨16에서 화음 밖의 음에 대해 배웠죠? 불협화음
을 만드는 텐션을 화음 밖의 음(비화성음)으로 간주
하여 2도 위나 아래의 화음음으로 연결시키는 것을
뜻해요.

Ⓐ Major 7th → 6th

메이저 7th가 6th로 진행하면 해결된 듯한 안정감이 생긴다(그러나 이 책
에서는 메이저 7th의 음은 텐션으로 간주하지는 않는다).

Ex. 222

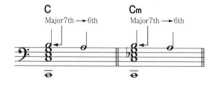

Ⓑ 9th → 1

매우 자주 사용되는 해결이다.

Ex. 223

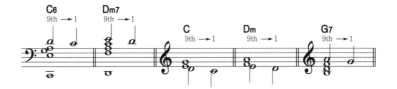

메이저 세븐스 코드의 경우 9th가 1로 해결되면 위 2성에 단2도가 생겨 울림이 좋지 않으므로 아래와 같이 메이저7th→6th를 동시에 사용하는 것이 좋다.

Ex. 224

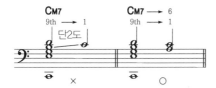

ⓒ ♭9th → 1, 9th → ♭9th → 1

Ex. 225

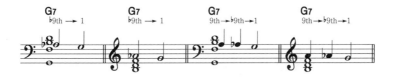

ⓓ #9th → ♭9th → 1, #9th → 9th → ♭9th → 1

Ex. 226

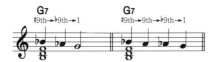

Ⓔ 11th → 3

11th는 sus4와 음이 같으므로 sus4→3과 같은 성격의 해결로 보면 된다.

Ex. 227

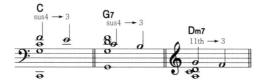

Ⓕ #11th → 5

이 #11th는 텐션이라기보다 플랫티드 피프스로 생각하는 것이 좋다.

Ex. 228

Ⓖ 13th → 5

Ex. 229

Ⓗ ♭13th → 5, 13th → ♭13th → 5

Ex. 230

학 생　열심히 설명해 주셨는데 솔직히 아직 잘 모르겠어요.
　　　　좀 더 알기 쉽게 가르쳐 주시겠어요?

선생님　그럼 왼손에 텐션 리졸브를 더 많이 넣어 편곡해 보
　　　　겠습니다.

Ex. 231

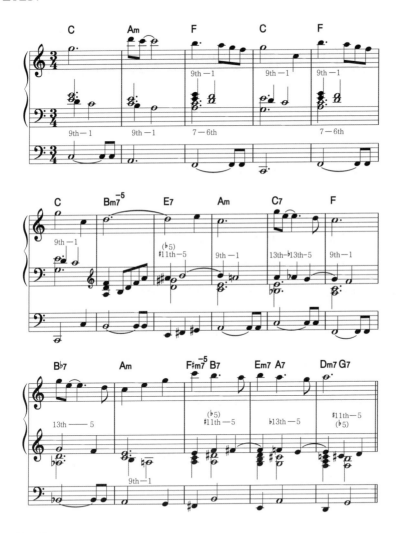

Moon River
by HENRY MANCINI
© SONY ATV HARMONY

학 생　확실히 왼손에 텐션과 해결을 도입하니까 흐름이 아
　　　　름답네요.

선생님　그렇죠? 더구나 멜로디다운 움직임이 들어가니까
　　　　흐름이 훨씬 좋아지는 거예요.

학 생　참고하여 열심히 연습하겠습니다!

04　왼손 코드를 파악하는 방법

각 화음음의 역할을 생각해보자.

밑음　…　코드의 기본이 되는 음으로 밑음이 없으면 다른 코드가 되어 버
　　　　린다.

3도음　…　장3도(C_6, C_{M7}, C_7)와 단3도(C_{m6}, C_{m7}, Cdim)가 있으며 코드의
　　　　성격을 정하는 매우 중요한 음이므로 생략하는 경우는 거의 없다.
　　　　sus4는 3도음이 완전4도로 변한 것이다.

5도음　…　완전5도를 기본으로 반음 내리거나(C_7^{-5}, C_{m7}^{-5}), 반음 올린다
　　　　(C_7aug). 생략해도 코드의 기본적인 성격은 변하지 않는다.

7도음　…　밑음과 3도음으로 정해지는 코드의 성격을 더욱 명확하게 해 주
　　　　는 음으로, 재즈에서는 대개의 경우 반드시 필요한 음이다. 장7
　　　　도와 단7도가 있다(장6도일 때도 있다).

위 내용을 표로 나타내면 다음과 같다

Ex. 232

코드네임	C_{M7}	C₇	C₆	C_{mM7}	C_{m7}	C_{m6}
7도음	장7도 '시'	단7도 '시♭'	장6도 '라'	장7도 '시'	단7도 '시♭'	장6도 '라'
3도음	장3도 '미'			단3도 '미♭'		
밑음	도					

코드의 성격을 분명히 하려면 밑음, 3도음, 7도음(6도음)이 절대적으로 필요하다. 전자 오르간이 기본적으로 밑음을 페달에서 취한다고 하면 왼손에 필요한 음은 3도음과 7도음이 된다. 또 3도음과 7도음은 Ex. 233처럼 아래음이 3도음, 윗음이 7도음인 경우와 아래음이 7도음, 윗음이 3도음인 경우가 있다.

Ex. 233

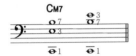

《Autumn leaves》를 $\frac{3}{7}$ 과 $\frac{7}{3}$ 로 쳐 보자.

Ex. 234

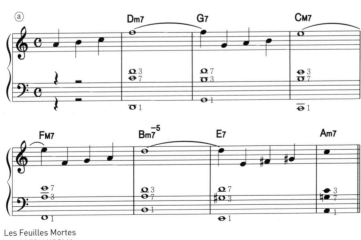

Les Feuilles Mortes
by JOSEPH KOSMA
© ENOCH AND CIE

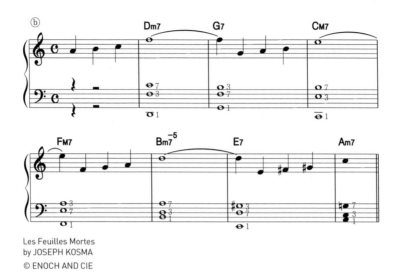

Les Feuilles Mortes
by JOSEPH KOSMA
© ENOCH AND CIE

Ex. 234ⓑ의 마지막 세 마디는 위치가 낮긴 하지만 최소한으로 필요한 왼손의 음은 $\frac{7}{3}$ 또는 $\frac{3}{7}$ 이라는 것을 이해하자. 여기에 코드 파악을 위해 3성을 취하고자 하면 $\frac{7}{3}$ 또는 $\frac{3}{7}$ 에 아래와 같이 한 개의 음을 더하면 된다.

Ex. 235

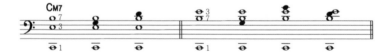

2성으로 구성된 Ex. 234 악보 위에 1음을 더해 3성으로 만들어 보자.

160

Ex. 236

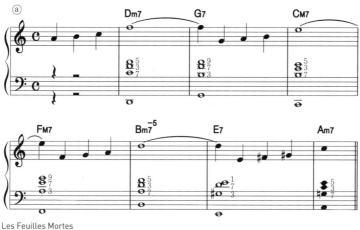

Les Feuilles Mortes
by JOSEPH KOSMA
© ENOCH AND CIE

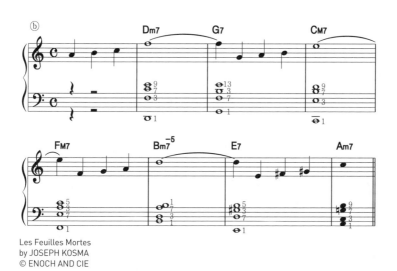

Les Feuilles Mortes
by JOSEPH KOSMA
© ENOCH AND CIE

4성으로 만들려면 Ex. 234에 두 개의 음을 더하면 된다. 텐션을 넣을 수 있
는 만큼 넣어 보자.

Ex. 237

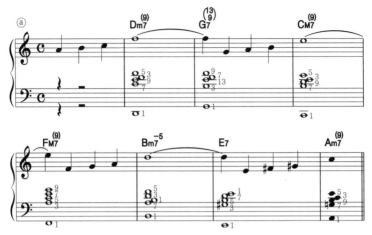

Les Feuilles Mortes
by JOSEPH KOSMA
© ENOCH AND CIE

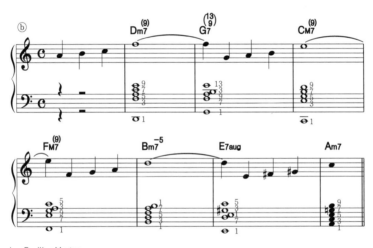

Les Feuilles Mortes
by JOSEPH KOSMA
© ENOCH AND CIE

162

학 생 뭔가 대단한 걸 알게 된 것 같아요.

선생님 왼손의 기본은 3과 7입니다. 그 다음 1, 5, 9, 13을 넣
고 싶은 만큼 넣으면 되는 거죠. 기억해 두기 바랍니
다. 또 Ⅱm7- V7- Ⅰm7(《Autumn leaves》의 1~3마디
와 같음)에 텐션을 넣어서 4성 코드로 만드는 두 가
지 방법도 알아두면 좋아요. Ex. 238의 ⓐ와 ⓑ입니
다. 모든 조로 연습해 보는 게 어때요?

Ex. 238

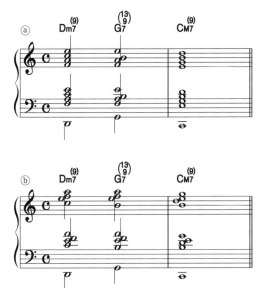

학 생 알겠습니다. 그런데 텐션을 사용할 때 주의해야 할
점은 없나요?

한마디로 깨끗하고 풍부하게 들리도록 하면 된다. 법이 인간의 안녕을 위해 존재하는 것처럼 음악 이론도 더 좋은 음악을 만들기 위해 있는 것이다.

Ⓐ **텐션 바로 아래의 화음음은 생략하자.**

Ex. 239에 코드를 붙여서 칠 때

Ex. 239

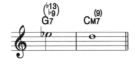

Ex. 240처럼 텐션 바로 아래의 코드 톤을 생략하지 않고 4성을 만들면

Ex. 240

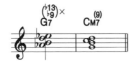

첫째마디는

• 없어서는 안 될 3도음과 7도음 중 7도음인 '파'가 빠지게 된다.

• '미♭'와 '레'가 단2도를 이루어 소리가 좋지 않다.

둘째마디는

• 없어서는 안 될 3도음과 7도음 중 3도음인 '미'가 빠지게 된다.

• 7도음인 '시'와 밑음인 '도', 9th인 '레'가 반음과 온음을 이루어 소리가 좋지 않다.

이러한 이유로 Ex. 241처럼 텐션 바로 아래 코드 톤을 생략했을 때 좋은 소
리가 나는 것이다.

Ex. 241

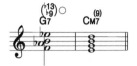

Ⓑ 동시에 울리면 안 되는 음

• 9th와 ♭9th, 9th와 ♯9th

　♭9th나 ♯9th는 9th가 변한 것이므로 9th와 동시에 사용하는 경우는 없다.

Ex. 242

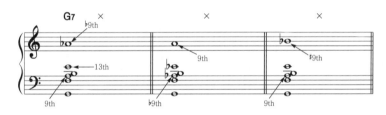

• ♭13th와 13th, ♭13th와 5th

　♭13th는 13th가 변한 것이고 ♭13th는 샤프 파이브라 했을 때 5th가 변한
것이므로 동시에 울리면 소리가 좋지 않다.

Ex. 243

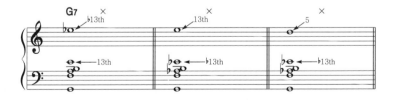

ⓒ 동시에 울리는 것은 괜찮지만 온음으로 부딪히는 것을 피하기 위해 서로 떼어서 사용하는 편이 좋다.

• ♭9th와 ♯9th

Ex. 244

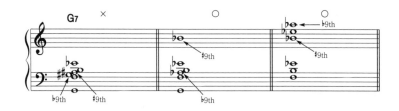

• 13th와 5

Ex. 245

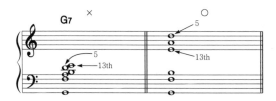

• ♯11th를 사용할 때는 Ex. 246ⓐ처럼 5th를 생략하는 경우가 많다.

Ex. 246

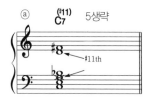

5th와 함께 사용할 때는 ⓑ처럼 반음으로 부딪히는 것을 피하기 위해 ⓒ처럼 떼어서 사용한다.

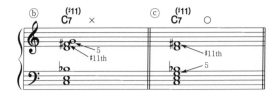

이때 ⓓ처럼 5th가 ♯11th의 위가 아니라 ⓒ처럼 ♯11th가 5th 위에 오는 것이 좋다.

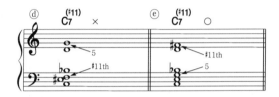

ⒹⒹ 11th나 ♯11th를 사용할 때는 9th를 함께 사용한다.

Ex. 247

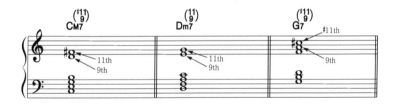

Ⓔ 4성 이상에서 13th를 사용할 때는 9th도 넣는 것이 훨씬 사운드가 풍부하다.

13th에 두 가지, 9th에 세 가지가 있으므로 구성방법은 모두 여섯 가지이다.

　ⓐ 13th + 9th　　　ⓓ ♭13th + 9th

　ⓑ 13th + ♭9th　　　ⓔ ♭13th + ♭9th

　ⓒ 13th + ♯9th　　　ⓕ ♭13th + ♯9th

Ex. 248

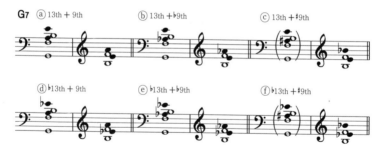

()안은 울림이 좋지 않아 잘 사용하지 않는 구성.

하나의 도미넌트 세븐스에 위 여섯 가지 중 무엇을 쓸지는 레슨23의 '어베일러블 노트 스케일'과 깊은 관계가 있는데 기본적으로는,

- 장조의 V7에는 여섯 가지 방법 모두 자유롭게 사용된다. 무엇을 택할지는 멜로디와의 어울림, 앞뒤 코드의 흐름, 연주자의 취향에 따라 결정된다.
- 단조의 V7에는 ♭13th+♭9th, ♭13th+♯9th를 사용한다.

이것은 단조 스케일의 제3음이 ♭13th와 같고 제6음은 ♭9th의 음과 같기 때문이다.

Ex. 249

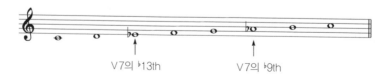

V7의 ♭13th V7의 ♭9th

단조의 V7에 13th나 9th를 사용하면 조금 이상한 느낌이 든다. V7 외의 도미넌트 세븐스는 레슨 23 '어베일러블 노트 스케일'에서 자세히 다루기로 하겠다.

학 생 아, 복잡해요! 어쨌든 요점은 지저분한 소리가 나지
 않도록 하는 거로군요?
선생님 그래요. 그게 전부입니다. 마지막으로 편곡한 악보
 의 텐션을 분석해 봅시다.

Ex. 250

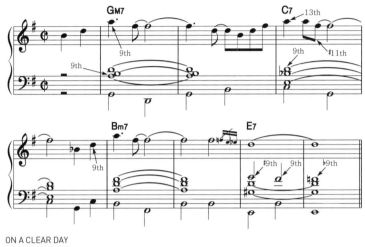

ON A CLEAR DAY
by BURTON LANE
© CHAPPELL CO INC

이 곡의 멜로디를 보면 '라'와 '파#'가 세 번 되풀이 되는데 첫째 마디의 '라'
는 GM7의 9th, 셋째 마디의 '라'는 C7의 13th, '파#'는 #11th로 되어 있다. 텐
션을 사용하면 멜로디의 가능성이 한층 넓어진다. 또 왼손 코드는 계속 3성
으로 진행되는데, 4성보다 3성이 더 세련되어 보이는 경우도 많다.

Ex. 251

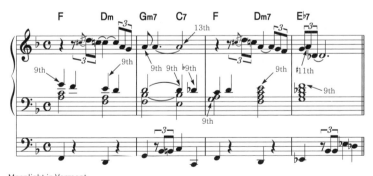

Moonlight in Vermont
by KARL SUESSDO
© WARNER CHAPPELL MUSIC LTD

Ex. 251에서는 왼손의 가장 높은음이 네 마디에 걸쳐서 카운터 멜로디
(counter melody)를 이루고 있다. 현악기로 백그라운드를 만들 때 자주
사용되는 방법이다.

처음에는 3성으로 시작하여 제3, 4마디에서 4성으로 바뀌는 이유는 다음과
같다.

- 종적인 울림…제3, 4마디는 3성보다 4성 쪽 화음이 충실하다.
- 횡적인 울림…제1, 2마디는 왼손에 움직임이 있고 3성이 레가토로 치기
 쉽다.

이 경우 3성과 4성은 섞여도 큰 문제가 되지 않는다.

Ex. 252

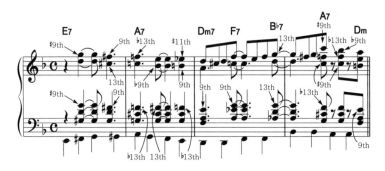

5성으로 이루어진 악보이다(마지막 마디는 멜로디가 위쪽에 있기 때문에
왼손과의 사이가 너무 멀어지지 않도록 6성으로 구성돼 있다).

이 부분의 편곡 순서는,

1. 왼손에 $\frac{7}{3}$ 또는 $\frac{3}{7}$ 을 넣는다.

2. 멜로디를 써 넣는다.

3. 멜로디에 어울리도록 텐션이나 화음음을 하나 또는 두 개 더한다(위 악
 보에서는 한 음을 더하여 왼손이 3성으로 되어 있다).

4. 멜로디와 왼손 코드의 가장 높은음 사이에 또 하나의 음(또는 두 음)을
 넣는다(특히 멜로디와 왼손의 가장 높은음이 옥타브 이상 벌어져 있을
 때는 반드시 넣는다).

5. 5성으로 시작했으면 5성을, 6성으로 시작했다면 6성을 되도록 유지하면서 무의미하게 성부의 수가 변하지 않도록 한다.

1~4의 순서를 음표로 써 보면 다음과 같다.

Ex. 253

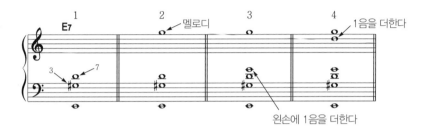

Ex. 254

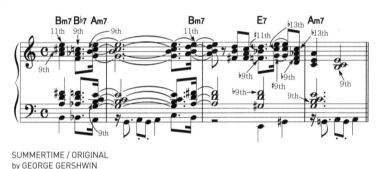

SUMMERTIME / ORIGINAL
by GEORGE GERSHWIN

Ex. 254의 오른손을 잘 보기 바란다.

Bm7의 오른손만 보면 A코드, B♭7의 오른손은 Fm, E7의 오른손은 B♭이나 C처럼 장조나 단조의 3화음으로 이루어져 있다. 이처럼 바탕이 되는 코드(코드의 1, 3, 7도 음)의 위에 텐션이나 코드 톤을 조합하여 3화음 형태로 만든 것을 어퍼 트라이어드(Upper Triad)라고 하는데 이는 재즈나 팝에 자주 쓰이는 방법이다.

❶ 보기와 같이 아래 빈칸을 채워 표를 완성하시오.

	장3도음	단3도음	장7도음	단7도음	9th	♭9th	#9th	11th	#11th	13th	♭13th
C	E	E♭	B	B♭	D	D♭	D#(E♭)	F	F#	A	A♭
F											
G											
B♭											
D											
E♭											
A											
A♭											
E											
D♭											
B											
G♭											

❷ 보기와 같이 메이저 조의 I$_{M7}$, II$_{m7}$, V$_7$의 텐션을 써 넣으시오.

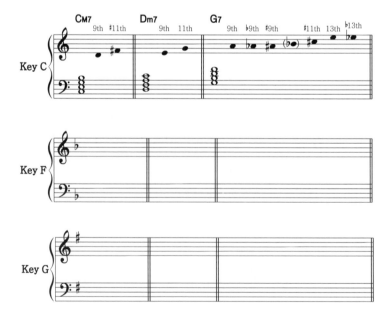

172

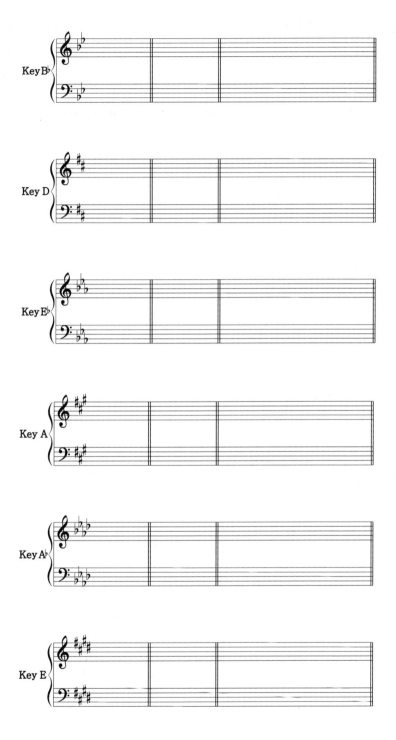

Lesson 18
클리셰(Clichè)

Ex. 255

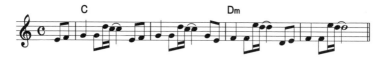

선생님 위 악보 앞의 두 마디는 C, 뒤의 두 마디는 Dm죠?

학 생 네.

선생님 이 코드네임대로 왼손을 3화음으로 치면 단조롭겠죠?

학 생 그럴 것 같아요.

선생님 이렇게 치면 어떨까요?

Ex. 256

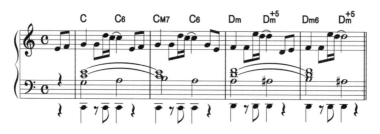

학 생 C와 Dm만 있으면 좀 심심한데 이렇게 하니까 훨씬
다채롭네요.

같은 코드 안에서도 사운드를 좀 더 다채롭게 만들기 위해 왼손(또는 베이
스)을 움직이는 경우가 많다. 이것을 클리셰(Clichè: 불어로 관용구라는 뜻)
라고 한다.

01 선율적인 클리셰

다음은 C의 클리셰이다. 여러 메이저 코드로 연습해 보자.

Ex. 257

Dm의 클리셰를 생각해보자.

Ex. 258

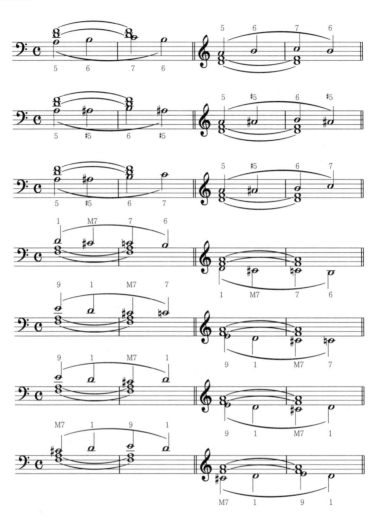

다음은 G7의 클리셰이다.

Ex. 259

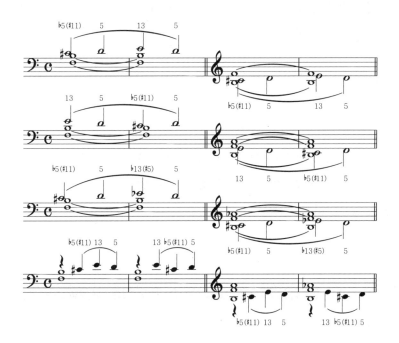

02 코드의 클리셰

선율적인 클리셰 외에도 2~3음이 동시에 움직이는 코드 클리셰가 있다.

Ex. 260

Ex. 261

Ex. 262

Ex. 263

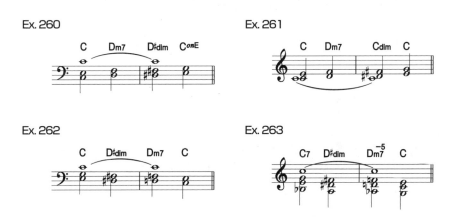

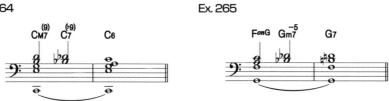

Ex. 264

Ex. 265

Ex. 260~Ex. 265는 코드 클리셰의 예이다. 내성을 움직여 코드를 장식하는
사운드를 음미해 보자.

학 생 2분음표로만 이루어져 있어 조금 단조로운 것 같아
 요. 좀 더 화려한 예를 보여 주시겠어요?

선생님 그러죠.

03 클리셰의 예

Ex. 266

Ex. 267

MY FUNNY VALENTINE
by RICHARD RODGERS
© CHAPPELL CO INC

Ex. 266은 마이너의 5도음에서 시작되고 Ex. 267은 마이너의 밑음에서 출발하는 클리셰로 카운터 멜로디를 이루고 있다.

Ex. 268

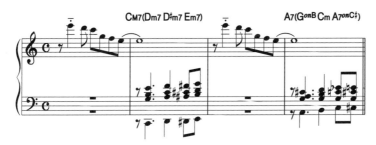

DON'T GET AROUND MUCH ANYMORE
by Duke Ellington
© EMI ROBBINS CATALOG INC

Ex. 268은 코드 클리셰의 예인데, 베이스와 왼손이 멜로디의 물음에 대답하는 형태를 이룬다.

제2마디 마지막 박의 E_{m7}은 C_{M7}의 대리코드인데, Ex. 268은 Ex. 260의 2성 클리셰를 3성으로 만들 것이다.

선생님 어때요?

학 생 클리셰만 잘 사용해도 소리가 훨씬 다채로워지네요.
 여러 가지로 연습하겠습니다.

PART 5 코드 프로그레션 2

Lesson 19

도미넌트 세븐스의 연속
(Extension of Dominant 7th)

Ex. 269

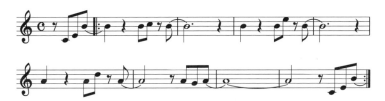

선생님	위 멜로디에 코드를 붙여 볼래요?
학 생	자신이 없어요.
선생님	그럼 먼저 C와 G$_7$으로만 코드를 붙여 보세요.
학 생	처음 네 마디는 C$_{M7}$, 5, 6마디는 G$_7$, 7, 8마디는 C$_6$요.
선생님	대단하네요! 잘 했습니다. 이 멜로디에 코드를 붙이려면 제6마디가 G$_7$고 7, 8마디가 C$_6$, 즉 6마디부터 7마디에 도미넌트 모션이 있다는 것을 알아채야 해요.
학 생	감사합니다.
선생님	그럼 그 도미넌트 모션을 거꾸로 올라가면서 붙여볼까요?
학 생	네? 무슨 말씀이신지…….

C 앞에 G_7이 있고 G_7 앞에는 도미넌트인 D_7이 있고 다시 D_7 앞에 도미넌트인 A_7이 있고 또 그 앞에는 이것의 도미넌트인 E_7이 있는 것과 같이 토닉코드를 향해 도미넌트 세븐스를 역산(逆算)하여 연결할 수가 있다.

Ex. 270

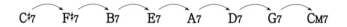

$C^{\#}_7 \quad F^{\#}_7 \quad B_7 \quad E_7 \quad A_7 \quad D_7 \quad G_7 \quad C_{M7}$

Ex. 270을 오른쪽부터 읽어 보기 바란다. 종점인 C_{M7}으로부터 도미넌트 모션을 거꾸로 더듬어 앞의 코드를 찾는 방법이다. 이 방법으로 Ex. 269에 코드를 붙이면 다음과 같다.

Ex. 271

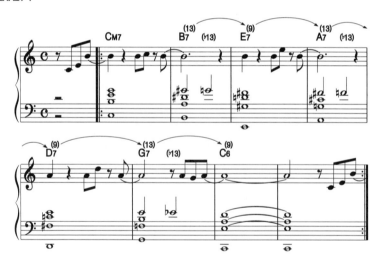

물론 멜로디와 잘 어울린다는 전제하에 사용할 수 있다.
듀크 엘링턴(Edward. K. Ellington)이라는 재즈 피아니스트는 재즈 코드에서 여러 가지를 발견한 사람인데(실은 모두 클래식에 기인하지만), 그는 《Prelude to a Kiss》라는 곡에서 연속되는 도미넌트를 사용하고 있다.

Ex. 272

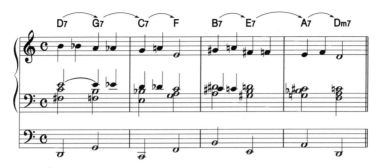

PRELUDE TO A KISS
by Duke Ellington
© EMI MILLS MUSIC INC

또 재즈에서 자주 사용되는 엔딩(ending)으로 다음과 같은 것이 있다.

Ex. 273

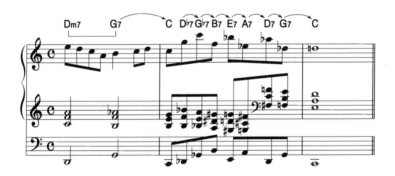

학 생 도미넌트가 계속되니까 뭔가 계속 변화하는 느낌이
 들어요.

선생님 예리하네요. 불안정한 도미넌트가 토닉으로 해결되
 지 않고 계속되기 때문에 그런 느낌이 드는 거예요.
 그래서 그 부분의 조성이 흐려지는 것입니다.

V_7나 세컨더리 도미넌트 세븐스에 대리코드를 사용한 것처럼 연속 도미넌트에도 증4도 관계에 있는 도미넌트 세븐스의 대리코드를 사용할 수 있다.

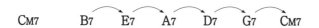

에 대리 코드를 사용하면,

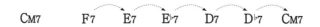

가 되며 Ex. 271은,

Ex. 274

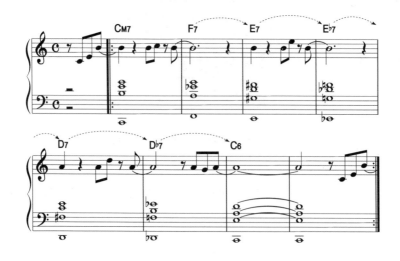

와 같이 코드를 붙일 수 있다.

또한 Ex. 273은,

Ex. 275

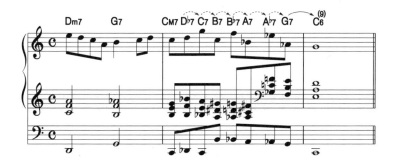

와 같이 할 수 있다. 도미넌트 세븐스로 인해 반음씩 내려가는 오묘하고도 불안정한 느낌을 맛보기 바란다.

물론 이 대리코드를 무조건 사용해야 좋다는 것은 아니다. 앞뒤 관계와 멜로디, 연주자의 취향에 따라 사용해도 좋고 사용하지 않아도 좋다. 대리코드가 적절하게 사용된 곡으로서 듀크 엘링턴의 《Sophisticated Lady》가 있다.

Ex. 276

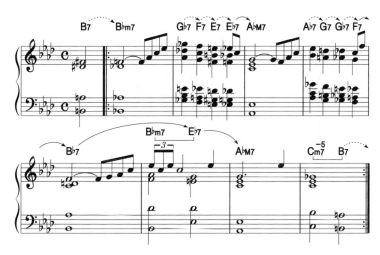

SOPHISTICATED LADY
by Duke Ellington
© EMI MILLS MUSIC INC

학 생 너무 아름다워요.

선생님 명곡이죠. 제목도 좋구요. 이런 여자 있으면 소개

 좀…….

학 생 …….

03 연속 도미넌트 세븐스의 IIm7－V7의 분할

V7나 세컨더리 도미넌트 세븐스를 IIm7－V7로 분할했던 것처럼 연속 도미
넌트 세븐스도 분할할 수 있다.

‖ CM7 │ B7 │ E7 │ A7 │ D7 │ G7 │ CM7 ‖

의 도미넌트를 IIm7－V7로 분할하면,

‖ Cm7 │ F#m7 B7 │ Bm7 E7 │ Em7 A7 │ Am7 D7 │ Dm7 G7 │ Cm7 ‖

와 같은 코드 진행이 된다.

Ex. 271은 어떨까? 아래 Ex. 277과 소리로 비교하며 확인하기 바란다.

Ex. 277

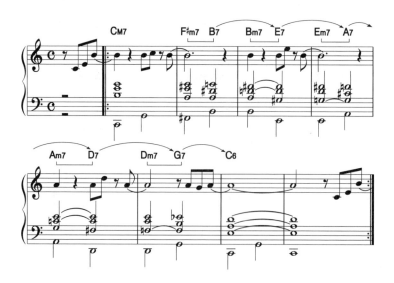

186

학 생 선생님, 그런데 왜 굳이 복잡하게 $II_{m7} - V_7$로 분할하
는 건가요?

선생님 익숙해지면 전혀 어렵지 않아요. 그리고 $II_{m7} - V_7$는
독특한 힘 관계가 있어서 재즈가 익숙한 사람들은
이러한 진행을 기분 좋게 느끼죠. 애드립 연주도 쉬
워지고요. 여기에 익숙해지는 것이 재즈에 익숙해지
는 길이기도 합니다.

04 **대리코드를 사용한 연속적인 도미넌트 세븐스의 $II_{m7} - V_7$ 분할**

대리코드를 사용한 도미넌트 세븐스의 연속이다.

‖ CM7 │ F7 │ E7 │ E♭7 │ D7 │ D♭7 │ CM7 ‖

위 코드 진행에서 도미넌트 세븐스를 $II_{m7} - V_7$로 분할하면, 다음과 같다.

‖ CM7 │ Cm7 F7 │ Bm7 E7 │ B♭m7 E♭7 │ Am7 D7 │ A♭m7 D♭7 │ CM7 ‖

Ex. 274는 연속되는 도미넌트에 대리코드를 사용한 것으로, 멜로디를 $II_{m7} -$
V_7로 분할하면 멜로디와 전혀 어울리지 않게 된다. 되도록이면 비슷한 멜
로디로 바꿔보자.

Ex. 278

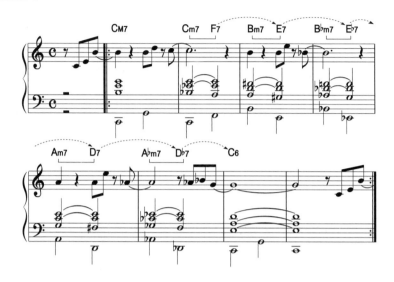

학 생 　결국 대리코드인 도미넌트의 연속을 Ⅱm7-V7로 분
　　　　할하면 Ⅱm7-V7가 반음씩 내려가는 형태가 되는군요.

선생님 　대리코드를 하나씩 건너 뛰어 사용한 도미넌트의 연
　　　　속은 도미넌트 세븐스가 반음씩 내려가는 형태가 되
　　　　기 때문에 그것을 Ⅱm7-V7로 분할해도 역시 반음씩
　　　　내려가는 모양이 되는 거예요.

학 생 　좋은 방법인데요? 언젠가 꼭 한번 써 봐야겠어요.

선생님 　좋은 자세입니다.

05 　Ⅱm7-V7의 연속

도미넌트의 연속을 설명할 때 역산이라는 말을 사용했다. 역산을 Ⅱm7-V7
에도 응용해 보자.

C 앞에 D$_{m7}$-G$_7$을 두고 D$_{m7}$ 앞에 E$_{m7}$-A$_7$을, E$_{m7}$ 앞에 F$_{m7}$-B$_7$을 두는 것
이다.

Ex. 279

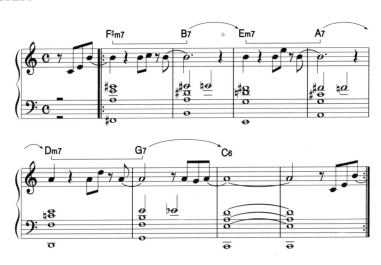

Cm7 F7 B♭m7 E♭7 A♭m7 D♭7 F♯m7 B7 Em7 A7 Dm7 G7 CM7

위 코드 진행을 오른쪽부터 읽어보기 바란다. 마지막에 있는 C$_{M7}$를 향해
II$_{m7}$-V$_7$가 계속되고 있다는 것을 알 수 있다.
Ex. 269의 멜로디에 II$_{m7}$-V$_7$의 연속을 사용하여 코드를 붙여보자.

Ex. 280

학 생 첫 마디는 꼭 I$_{M7}$가 아니어도 괜찮은가요?

선생님 괜찮아요. 그런 곡은 굉장히 많습니다. II$_{m7}$, IV$_7$, II$_7$,
 IV$_{m7}$ 등 시작하는 코드는 다양합니다.

학 생 그렇구나. 그럼 Ex. 269의 코드도 여러 가지로 바꿔
 붙일 수 있겠네요?

선생님 물론이죠. 모두 써 볼까요?

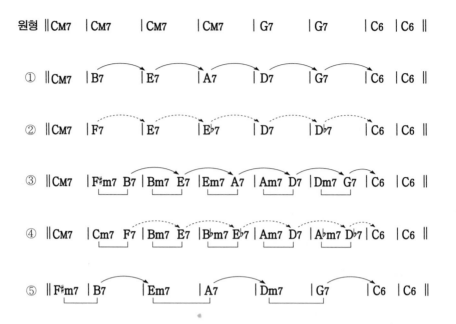

원형 ‖C_{M7} |C_{M7} |C_{M7} |C_{M7} |G7 |G7 |C6 |C6 ‖

① ‖C_{M7} |B7 |E7 |A7 |D7 |G7 |C6 |C6 ‖

② ‖C_{M7} |F7 |E7 |E♭7 |D7 |D♭7 |C6 |C6 ‖

③ ‖C_{M7} |F♯m7 B7 |Bm7 E7 |Em7 A7 |Am7 D7 |Dm7 G7 |C6 |C6 ‖

④ ‖C_{M7} |Cm7 F7 |Bm7 E7 |B♭m7 E♭7 |Am7 D7 |A♭m7 D♭7 |C6 |C6 ‖

⑤ ‖F♯m7 |B7 |Em7 |A7 |Dm7 |G7 |C6 |C6 ‖

코드 진행을 분석할 때의 기호를 복습하자.

⌒→ 는 도미넌트 모션

⋯→ 는 도미넌트 모션에 대리코드를 사용한 것

└────┘ 는 II m7 - V 7

└⋯⋯┘ 는 II m7 - V 7의 V 7에 대리코드를 사용한 것

190

① 보기와 같이 기호에 따라 괄호 안에 코드 네임을 써 넣으시오.

예). C_{M7} (B_7) (E_7) (A_7) (D_7) (G_7) C_{M7}

1. F_{M7} () () () () () F_{7M7}

2. G_{M7} () () () () () G_{M7}

3. $F{\sharp}_{m7}^{-5}$ () () () () () C_{M7}

4. $B{\flat}_{M7}$ () () () () () $B{\flat}_{M7}$

5. () () () () () () D_{M7}

6. () () () () () () $E{\flat}_{M7}$

7. () () () () () () A_{M7}

8. $A{\flat}_{M7}$ () () () () () $A{\flat}_{M7}$

② 아래 빈칸을 채워 표를 완성하시오.

	$\flat\text{VI}_{m7}$	sub V_7	I_{M7}
Key C	$A{\flat}_{m7}$	$D{\flat}_7$	C_{M7}
Key F			
Key G			
Key B♭			
Key D			
Key E♭			
Key A			
Key A♭			
Key E			
Key D♭			
Key B			
Key G♭			

Lesson 20
코드 패턴의 발전

선생님 코드 패턴 모두 외웠나요?

학 생 그럼요.

 ㉮ $I - VI_{m7} - II_{m7} - V_7$ $(C - A_{m7} - D_{m7} - G_7)$

 ㉯ $I - {}^\sharp I\,dim - II_{m7} - V_7$ $(C - C^\sharp dim - D_{m7} - G_7)$

 ㉰ $I - {}^\flat III\,dim - II_{m7} - V_7$ $(C - E^\flat dim - D_{m7} - G_7)$

 ㉱ $I - I_7 - IV - IV_m$ $(C - C_7 - F - F_m)$

학 생 이 네 가지죠?

선생님 맞아요. 이 네 가지 코드패턴에 대리코드와 $II_{m7} - V_7$ 를 사용해 변화를 줘 볼까요?

위 네 가지 코드패턴을 크게 두 가지로 나누어 생각해보자. ㉮~㉰ 패턴의 기본 진행은 $I - I - V_7 - V_7$이며 V_7를 $II_{m7} - V_7$로 분할하여 I에서 시작된 코드 진행이 무엇을 거쳐 II_{m7}에 도착하느냐의 차이가 있다.

Ex. 281

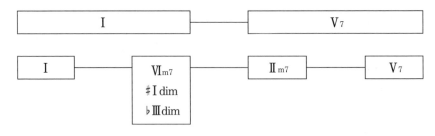

C조의 코드네임은 다음과 같다.

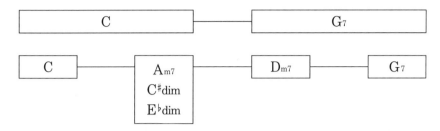

패턴 ㉮의 기본진행은 Ⅰ-Ⅳ이며 Ⅳ 앞에 Ⅰ₇를 두고 Ⅳ를 Ⅳm로 변화시킨 것이다.

Ex. 282

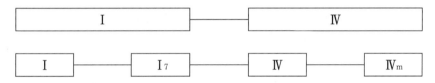

C조의 코드네임은 다음과 같다.

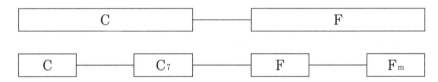

01 Ⅰ-♯Ⅰdim- Ⅱm7- Ⅴ7의 발전
$$\begin{matrix} \text{Ⅵm7} \\ \text{♭Ⅲdim} \end{matrix}$$

코드패턴을

1. Ⅰ(C)를 대리코드인 Ⅲm7나 Ⅵm7(Em7, Am7)로

2. ♯Ⅰdim(Cdim)를 대리코드인 Ⅵ7(A7)로

3. ♭Ⅲdim(E♭dim)를 대리코드인 Ⅱ7(D7)로

4. 도미넌트 세븐스를 증4도 관계에 있는 도미넌트 세븐스로

5. 도미넌트 세븐스를 $\text{II}_{m7} - \text{V}_7$로 분할

위 다섯 가지 방법으로 발전시켜 보자.

Ex. 283

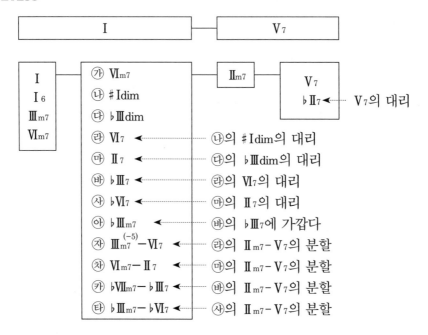

C조에서의 코드네임은 다음과 같다.

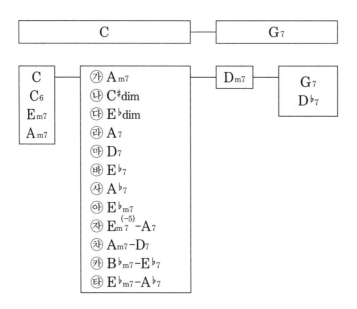

학　생　　정말 많네요. 모두 실제로 사용하는 코드들인가요?

선생님　　멜로디와 어울린다면 모두 쓸 수 있습니다. 예를 들
　　　　어 볼까요?

Ex. 284

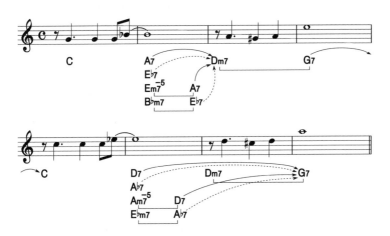

A FOGGY DAY
by GEORGE GERSHWIN

학　생　　2마디와 6마디에는 코드가 4개나 있는데, 어떤 것이
　　　　가장 좋은가요?

선생님　　어떤 것이든 상관없습니다. 마음에 드는 것으로 선
　　　　택하면 돼요.

Ex. 285

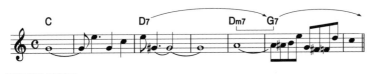

TAKE THE A TRAIN
by Billy Strayhorn
© TEMPO MUSIC INC 473

Ex. 286

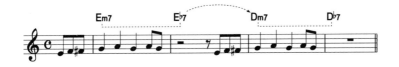

위 코드패턴을 다음 세 가지 방법으로 발전시켜 보자.

1. Ⅳm를 대리코드인 ♭Ⅶ7으로

2. 도미넌트 세븐스를 증4도 관계에 있는 도미넌트 세븐스로

3. 도미넌트 세븐스를 Ⅱm7－Ⅴ7로 분할

Ex. 287

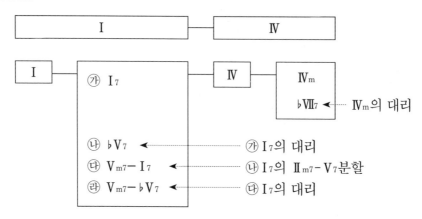

C조에서의 코드네임은 다음과 같다.

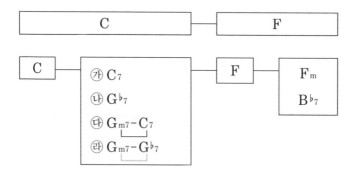

Ex. 288

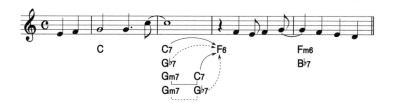

위 악보의 2마디와 4마디도 어떤 코드를 선택하든 관계없다.

학 생 　 선생님은 어떤 코드가 제일 마음에 드세요?

선생님 　 8비트로 편곡한다면 $C-G\flat_7-F_6-B\flat_7$겠죠.

학 생 　 취향도 중요하지만 음악의 스타일과 리듬도 고려해
야 하는 거네요.

선생님 　 그것도 중요한 요소입니다. 4비트로 한다면 2마디는
$G_{m7}-C_7$로 하고요.

① 아래 빈칸을 채워 표를 완성하시오.

	I_{M7}	I_7	$\flat V_7$	V_{m7}	I_7	V_{m7}	$\flat V_7$	IV_{M7}	IV_{m7}	$\flat VII_7$
Key C	C_{M7}	C_7	G^\flat_7	G_{m7}	C_7	G_{m7}	G^\flat_7	F_{M7}	F_{m7}	B^\flat_7
Key F										
Key G										
Key B\flat										
Key D										
Key E\flat										
Key A										
Key A\flat										
Key E										
Key D\flat										
Key B										
Key G\flat										

② 아래 빈칸을 채워 표를 완성하시오.

	I_{M7}	VI_{m7}	$\#I_{dim}$	$\flat III_{dim}$	VI_7	II_7	$\flat III_7$	$\flat VI_7$	$\flat III_{m7}$	$III_{m7}^{(\flat5)}$ VI_7	VI_{m7} II_7	$\flat VII_{m7}$ $\flat III_7$	$\flat III_{m7}$ $\flat VI_7$	II_{m7}	V_7
Key C	C_{M7}	A_{m7}	$C\#_{dim}$	$E\flat_{dim}$	A_7	D_7	$E\flat_7$	$A\flat_7$	$E\flat_{m7}$	$E_{m7}^{(\flat5)}$ A_7	A_{m7} D_7	$B\flat_{m7}$ $E\flat_7$	$E\flat_{m7}$ $A\flat_7$	D_{m7}	G_7
Key F															
Key G															
Key B♭															
Key D															
Key E♭															
Key A															
Key A♭															
Key E															
Key D♭															
Key B															
Key G♭															

Lesson 21
거짓마침(Deceptive Cadence)

학 생 디셉티브 케이던스는 무엇인가요?

선생님 거짓마침이란 뜻입니다.

학 생 거짓마침이요?

선생님 V_7에서 I이 아닌 다른 코드로 진행하는 거죠.

$V_7 - I_{M7}$에는 도미넌트로 해결되려는 강한 도미넌트 모션이 있고 I_{M7}로 진행했을 때 안정감이 생긴다. 음악의 흐름을 고려하여 안정감을 피하는 편이 좋을 때에는 거짓마침을 사용한다.

예를 들면 다음과 같은 경우이다.
- 엔딩에서 V_7에서 I_{M7}로 바로 가지 않고 다른 코드로 진행하여 엔딩을 늘이고자 할 때
- 곡 중간이어서 I_{M7}로 진행하면 마치는 느낌이 너무 강하여 흐름이 멈춰질 때

선생님 쉬운 암기를 위해 다른 이론서에는 없는 독단적인 방법으로 설명해 볼게요.

학 생 설마 제가 못 알아듣게 설명하시는 건 아니죠?

거짓 마침에는 다음과 같은 것이 있다.

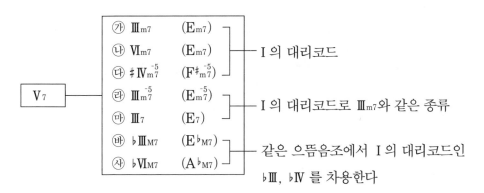

㉮~㉲는 쉽게 이해할 수 있을 것이다.

㉳와 ㉴는 장조인 IV에 IVm를 차용하는 서브도미넌트 마이너라는 코드가 있듯 장조의 III, VI에 단조인 ♭III, ♭VI을 차용하여 V_7⌒♭III_{M7}, V_7⌒♭VI_{M7} (G_7⌒$E♭_{M7}$, G_7⌒$A♭_{M7}$)의 진행이 가능해진다.

Ex. 289

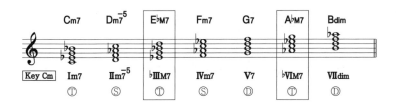

그러면 구체적으로

Ex. 290

Ex. 290에 거짓마침을 사용해 보자.

Ⓐ $V_7 → Ⅲ_{m7}(G_7 → E_{m7})$

Ex. 291

역순(역순환 코드)이다.

Ⓑ $V_7 → Ⅵ_{m7}(G_7 → A_{m7})$

Ex. 292

클래식 화성법에서 제일 자주 사용하는 거짓마침이다.

Ⓒ $V_7 → ♯Ⅳ_{m7}^{-5} (G_7 → F♯_{m7}^{-5})$

Ex. 293

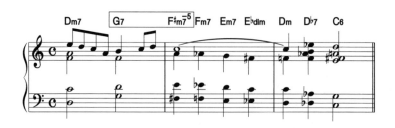

$♯Ⅳ_{m7}^{-5}$에서 반음씩 내려가는 패턴은 재즈 엔딩에 자주 사용된다.

Ⓓ $V_7 \rightarrow III_{m7}^{-5} (G_7 \rightarrow E_{m7}^{-5})$

Ex. 294

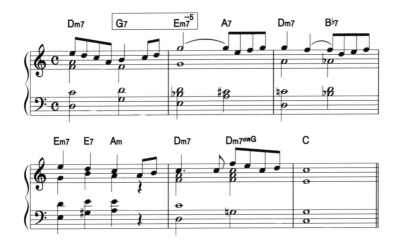

III_{m7}^{-5} 다음에는 VI_7가 나올 때가 많다.

Ⓔ $V_7 \rightarrow III_7 (G_7 \rightarrow E_7)$

Ex. 295

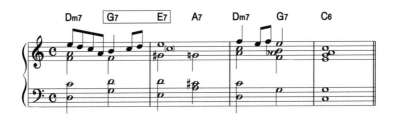

멜로디가 으뜸음(도)으로 진행하여 $III_{7}aug(E_{7}^{+5})$가 되는 경우도 있다.

Ⓕ $V_7 \rightarrow \flat III_{M7}(\flat III_6)$ $(G_7 \rightarrow E\flat_{M7(6)})$

Ex. 296

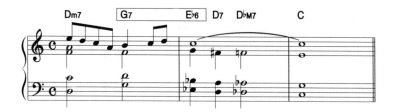

$\flat III_{M7} \rightarrow \flat VI_{M7} \rightarrow \flat II_{M7}(E\flat_{M7} \rightarrow A\flat_{M7} \rightarrow D\flat_{M7})$로 진행하는 경우도 많다.

Ⓖ $V_7 \rightarrow \flat VI_{M7}(G_7 \rightarrow A\flat_{M7})$

Ex. 297

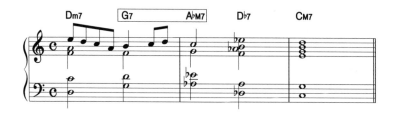

$\flat VI_{M7}$는 서브도미넌트 마이너로 볼 수도 있다.

02 $V_7 - I - IV_{(m)} - I$ 에서 첫 번째 I 을 생략하는 방법

Ex. 298

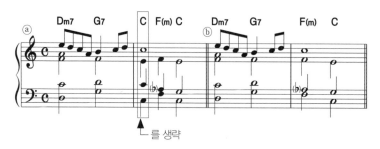

└ 를 생략

Ex. 298ⓑ처럼 Ⅰ-Ⅳ₍ₘ₎-Ⅰ에서 첫 번째 Ⅰ을 생략, V₇에서 Ⅳ, Ⅳₘ, Ⅳₘ의 대리코드로 진행하여 Ⅳ, Ⅳₘ, Ⅳₘ의 대리코드가 Ⅰ의 장식화음이 된 경우. 이것은 V₇가 Ⅰ의 대리코드로 진행하는 원래의 거짓마침과는 그 성격이 조금 다르다.

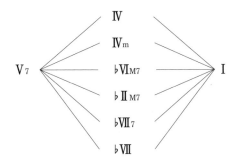

♭ⅥM7, ♭ⅡM7, ♭Ⅶ7, ♭Ⅶ(A♭M7, D♭M7, B♭7, B♭)은 Ⅳₘ(Fₘ)의 대리코드이다.

Ⓐ V₇ → Ⅳ

Ⓑ V₇ → Ⅳₘ

Ex. 299

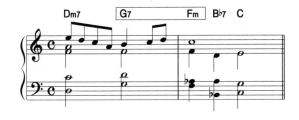

Ⅳₘ에서 ♭Ⅶ7을 거쳐 Ⅰ로 마침하고 있다.

© $V_7 \rightarrow \flat VI_{M7}$

Ex. 300

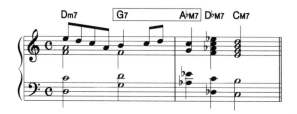

$\flat VI_{M7}$에서 $\flat II_{M7}$를 거쳐 I로 진행하고 있는데 $\flat VI_{M7}$에서 직접 I로 진행하는 방법도 있다.

Ⓓ $V_7 \rightarrow \flat II_{M7}$

Ex. 301

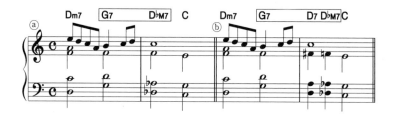

Ex. 301ⓑ는 I의 장식화음인 $\flat II_{M7}$ 앞에 II_7가 들어가 있다.

Ⓔ $V_7 \rightarrow \flat VII_7$

Ex. 302

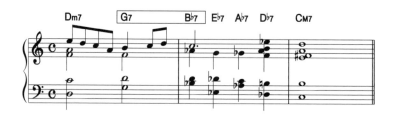

서브도미넌트 마이너의 대리코드인 ♭Ⅶ₇에서 도미넌트 모션을 유지하며
Ⅴ₇의 대리코드인 ♭Ⅱ₇로 진행하는 예이다.

Ⓕ Ⅴ₇ → ♭Ⅶ

Ex. 303

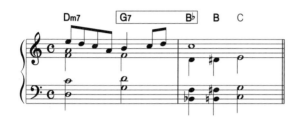

♭Ⅶ에서 Ⅶ을 거쳐 Ⅰ로 진행하는 예이다.

학 생　위 예들은 모두 엔딩에서 사용되는 것들이죠?
선생님　Ex. 291부터 303까지는 모두 엔딩이나 곡 중간에 쉬
　　　는 곳에서 사용하는 것들이니 모든 조로 연습해 두
　　　세요.

1 아래 빈칸을 채워 표를 완성하시오.

	V_7	III_{m7}	VI_{m7}	$\#IV_{m7}^{-5}$	III_{m7}^{-5}	III_7	$\flat III_{M7}$	$\flat VI_{M7}$	IV	IV_m	$\flat II_{M7}$	$\flat VII_7$	$\flat VII$
Key C	G_7	E_{m7}	A_{m7}	$F\#_{m7}^{-5}$	E_{m7}^{-5}	E_7	$E\flat_{M7}$	$A\flat_{M7}$	F	F_m	$D\flat_{M7}$	$B\flat_7$	$B\flat$
Key F													
Key G													
Key B\flat													
Key D													
Key E\flat													
Key A													
Key A\flat													
Key E													
Key D\flat													
Key B													
Key G\flat													

Lesson 22
조바꿈

학 생　　저는 항상 같은 조로 작곡을 해서 그런지 곡이 늘 단
　　　　　조로워요. 멋지게 조바꿈하고 싶은데 잘 안되네요.

선생님　　조바꿈을 잘하는 것도 작곡 능력입니다. 조바꿈 하
　　　　　는 방법을 설명할게요.

01　토닉으로 마침한 후 전혀 무관한 코드를 사용한 조바꿈

토닉으로 마침하면 그때까지 나온 코드 진행을 끝내는 것이므로, 그 다음
에는 어떤 코드가 나와도 관계없다는 성질을 이용한 조바꿈이다.

Ⓐ 토닉에서 새로운 조의 음계상의 코드로 직접 진행하는 방법

Ex. 304

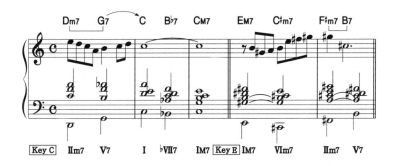

Ex. 305

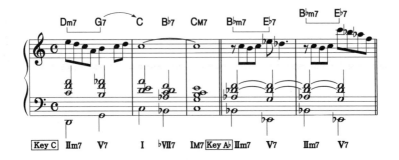

⑧ 토닉에서 새로운 조의 음계상의 코드로 진행하기 전에 그 코드에 대한 도미넌트 세븐
스나 대리코드를 사용하는 방법

Ex. 306

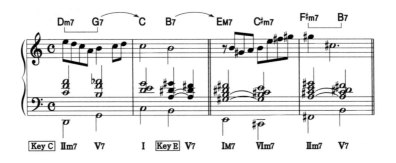

Ex. 307

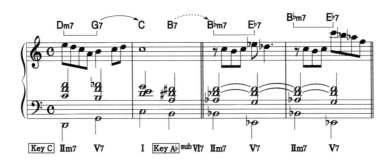

©⑧의 도미넌트 세븐스를 Ⅱm7 – V7로 분할하고 새로운 조의 음계상의 코드 앞에 Ⅱm7 – V7를 두는 방법

Ex. 308

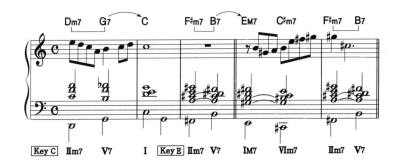

Ex. 309

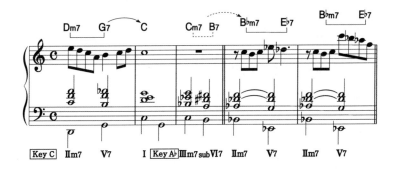

| 학 생 | 선생님, 위 세 가지 방법 중 어떤 것이 가장 좋은 조 바꿈인가요? |

선생님 무엇이 제일 좋다고는 할 수 없어요. 하지만 부드러운 연결이라는 점에서는 Ⅱm7 – V7를 넣은 ©가 가장 좋고 반대로 ⒜처럼 갑작스러운 변화가 오히려 신선한 느낌을 주는 요소가 될 수도 있습니다. 앞뒤 연결이나 곡 전체의 분위기, 또는 작곡자의 취향에 따라 결정되는 거죠.

가령 A$_{m7}$는

- C조의 Ⅵ$_{m7}$

- G조의 Ⅱ$_{m7}$

- F조의 Ⅲ$_{m7}$

- E조의 Ⅳ$_{m7}$(서브도미넌트 마이너)

라는 점을 이용하여(공통화음을 통하여) 다른 조로 진행하는 방법이다(공통화음은 [⋯⋯]로 표시한다).

Ex. 310

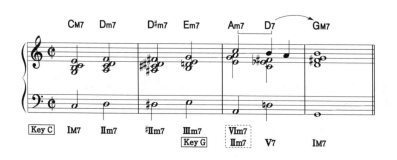

Ex. 310의 A$_{m7}$는 C조의 Ⅵ$_{m7}$며, G조의 Ⅱ$_{m7}$이다.

Ex. 311

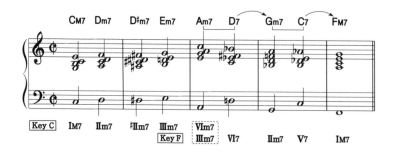

Ex. 311의 A$_{m7}$는 C조의 Ⅵ$_{m7}$며, F조의 Ⅲ$_{m7}$이다.

Ex. 312

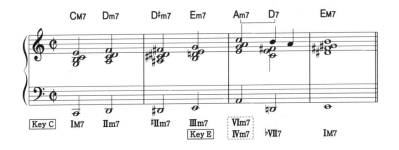

Ex. 312의 A_{m7}는 C조의 Ⅵ_{m7}며, E조의 Ⅳ_{m7}(서브도미넌트 마이너)이다.

위 세 가지 예는 C조의 Ⅵ_{m7}의 공통화음으로 조바꿈한 예인데, 이밖에도 공통화음으로 생각할 수 있는 코드로는

㉮ 음계상의 코드

 Ⅰ_{M7}, Ⅱ_{m7}, Ⅲ_{m7}, Ⅳ_{M7}, Ⅴ₇, Ⅵ_{m7}, Ⅶ_{m7}⁻⁵

㉯ 세컨더리 도미넌트 세븐스(부속7)

 Ⅵ₇, Ⅶ₇, Ⅰ₇, Ⅱ₇, Ⅲ₇

㉰ Ⅴ₇(속7), 세컨더리 도미넌트 세븐스(부속7)의 대리코드

 ♭Ⅱ₇, ♭Ⅲ₇, Ⅳ₇, ♭Ⅴ₇, ♭Ⅵ₇, ♭Ⅶ₇

㉱ 서브도미넌트 마이너와 그 대리코드

 Ⅳ_{m7}, Ⅱ_{m7}⁻⁵, ♭Ⅵ_{M7}, ♭Ⅱ_{M7}, ♭Ⅶ₇

㉲ ♯Ⅳ_{m7}⁻⁵

등을 들 수 있다. 다른 예를 보자.

Ex. 313

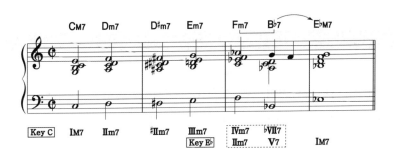

Ex. 313의 F_{m7}-B♭7는 C조의 Ⅳ_{m7}(서브 도미넌트 마이너)와 ♭Ⅶ7(서브도미넌트 마이너의 대리)이자 E♭조의 Ⅱ_{m7}-Ⅴ7이다.

Ex. 314

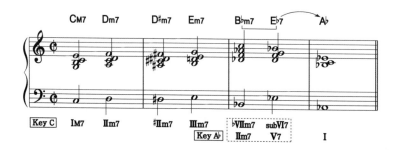

위 악보의 B♭_{m7}-E♭7는 C조의 Ⅵ7의 대리코드인 E♭7를 Ⅱ_{m7}-Ⅴ7로 분할한 것이자 A♭조의 Ⅱ_{m7}-Ⅴ7이다.

Ex. 315

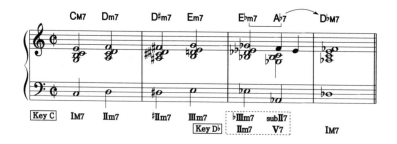

위 악보의 E♭_{m7}-A♭7는 C조의 Ⅱ7의 대리코드인 A♭7를 Ⅱ_{m7}-Ⅴ7로 분할한 것이자 D♭조의 Ⅱ_{m7}-Ⅴ7이다.

03 마이너 세븐스를 반음 변화시키는 조바꿈

Ex. 315의 제2마디에서 3마디에 걸친 E_{m7}-E♭_{m7}의 진행은 마이너 세븐스 코드가 반음 내려간 형태이다. 또 다른 예를 보자.

Ex. 316

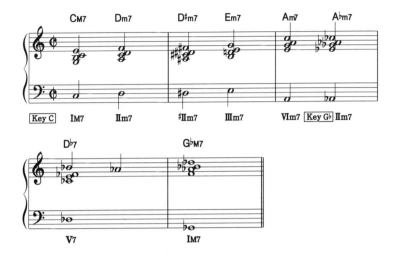

04 V_7, $V_{7\,sus\,4}$, $II_{m7}{}^{onV}$ 를 반음 위나 단3도 위로 나란히 이동시킨 조바꿈

마지막 코러스로 진행할 때 자주 사용되는 조바꿈 형태이다.

Ⓐ 반음 위로 조바꿈하는 예

Ex. 317

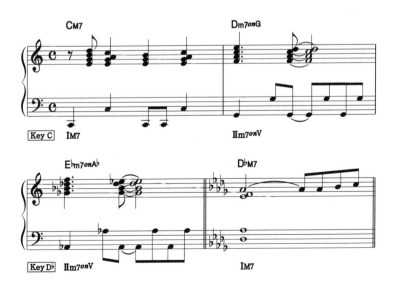

Ⓐ 단3도 위로 조바꿈하는 예

Ex. 318

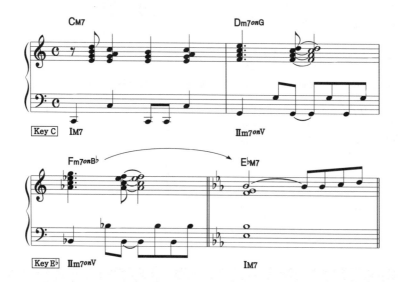

05 도미넌트 세븐스의 연속, 그 대리코드, Ⅱm7－V7의 연속을 사용한 조바꿈

Ⓐ 도미넌트 세븐스의 연속을 사용한 조바꿈

Ex. 319

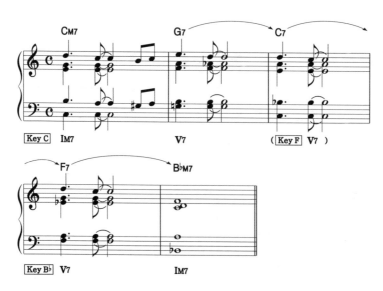

216

Ⓑ 도미넌트 세븐스의 대리코드를 사용한 조바꿈

Ex. 320

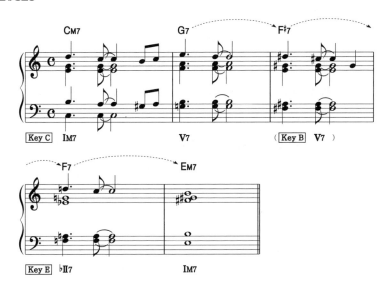

Ⓒ Ⅱm7 − Ⅴ7의 연속을 사용한 조바꿈

Ex. 321

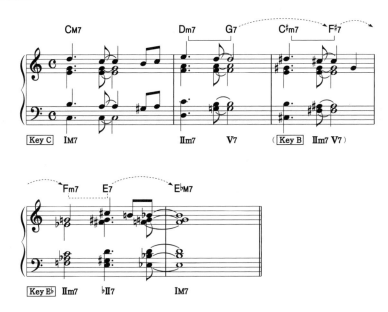

학 생	조바꿈도 여러 가지 방법이 있네요. 너무 많아서 헷갈려요.
선생님	우선은 토닉으로 마침한 후 자유롭게 시작하는 조바꿈부터 외우세요. 그리고 $II_{m7}-V_7$를 사용하면 어느 조든 이동할 수 있다는 것만 기억하세요.
학 생	하지만 저는 언제 어떤 조로 조바꿈을 해야 되는지 잘 모르겠어요.
선생님	그건 감각에 의존할 수밖에 없습니다. 팝에서는 다음과 같은 관계에 있는 조로 자주 조바꿈을 합니다.

- 반음 위의 조
- 단3도 위의 조
- 장3도 위의 조
- 완전4도 위의 조
- 단3도 아래의 조
- 장3도 아래의 조

그 밖의 조는 스스로 건반을 치며 고민해 보기 바랍니다.

06 나란한조로의 조바꿈

나란한조 관계에 있는 장조와 단조(C와 A_m)는 조표가 같고 공통화음이 많으므로 매우 자연스럽게 조바꿈할 수 있다. 특히 팝에서는 나란한조 조바꿈이 많다.
예를 들면 다음과 같다.

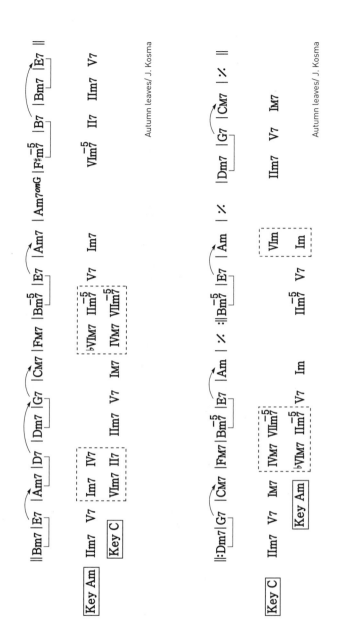

Autumn leaves/ J. Kosma

Autumn leaves/ J. Kosma

매우 일반적으로 사용되는 조바꿈이므로 반드시 외워두자.

① ()안에 코드네임을 써 넣으시오.

1.

Key F ‖ IIm7 | V7 | IM7 | () () () () () () () ()

Key D | IM7 | VIm7 | IIm7 | V7 | IM7 ‖

2.

Key G ‖ IIm7 | V7 | IM7 | () () () ()

Key Em | IVM7 | VIIm7^{-5} | ♭VIM7 | IIm7^{-5} | V7 |

Key D | IM7 | Im7 | IIm7 | V7 | IM7 ‖

220

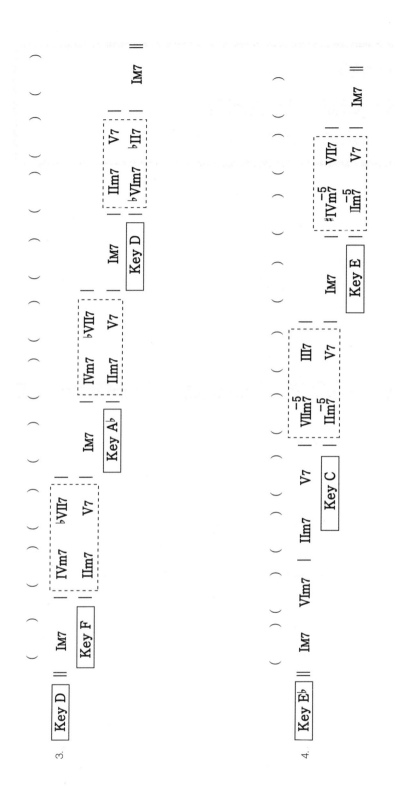

Lesson 23
어베일러블 노트 스케일
(Available Note Scale)

학 생 이론시간에 본 것 같은데 자세한 내용은 기억이 잘
안 나네요.

선생님 작곡, 편곡, 애드립을 하려면 반드시 이 어베일러블
노트 스케일을 잘 알아두어야 합니다.

01 어베일러블 노트 스케일이란?

편곡이나 애드립을 할 때 그 코드에서 사용할 수 있는 음을 밑음부터 스케
일로 늘어놓은 것이 어베일러블 노트 스케일이다.

학 생 그렇군요. 저는 C조에서 F♯dim나 E♭dim가 나오면
멜로디를 어떻게 쳐야할지 잘 모르겠더라고요. 디미
니쉬드에도 어베일러블 노트 스케일이 있나요?

선생님 물론이죠. 알기 쉽게 음계상의 코드에 대한 어베일
러블 노트 스케일부터 시작하겠습니다. 그 전에 다
음 내용을 먼저 짚고 가죠.

Ex. 322

Ⓐ 아이오니언 스케일(Ionian Scale)

장음계와 같다.

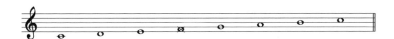

Ⓑ 도리언 스케일(Dorian Scale)

장음계를 Ⅱ부터 시작한 것.

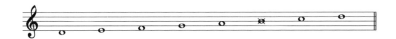

Ⓒ 프리지언 스케일(Prygian Scale)

장음계를 Ⅲ부터 시작한 것.

Ⓓ 리디언 스케일(Lydian Scale)

장음계를 Ⅳ부터 시작한 것.

Ⓔ 믹소 리디언 스케일(Mixo-Lydian Scale)

장음계를 Ⅴ부터 시작한 것.

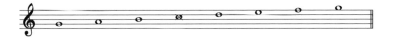

Ⓕ 에올리언 스케일(Aeolian Scale)

장음계를 Ⅵ부터 시작한 것.

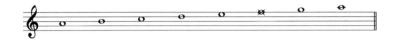

Ⓖ 로크리언 스케일(Locrian Scale)

장음계를 Ⅶ부터 시작한 것.

(스케일에 표시된 ×, () 표시에 대해서는 뒤에서 설명함)

위 일곱 가지 스케일을 확실히 암기하기 바란다. 음계 옆에 써 두었듯이 도
리언은 장음계의 Ⅱ부터 시작한 스케일이므로 Ⅱ스케일, 프리지언은 Ⅲ스
케일로 암기하면 된다.
또 C도리언, E믹소리디언이라고 하면 바로 스케일을 떠올릴 수 있어야 한다.

다음과 같은 방법으로 연습하자.
1. 도리언은 Ⅱ스케일이므로
2. '도'가 Ⅱ가 되는 장음계인 B♭메이저 스케일을
3. '도'부터 시작하는 것이 C도리언이다.

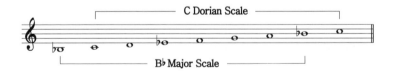

224

E믹소리디언의 경우는

1. 믹소리디언은 Ⅴ스케일이므로

2. '미'가 Ⅴ가 되는 장음계인 A메이저 스케일을

3. '미'부터 시작하는 것이 E믹소리디언이다.

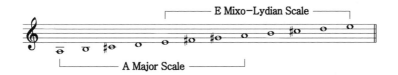

다음 일곱 개의 스케일을 으뜸음과 제3음과의 관계에 따라 메이저 계열과 마이너 계열로 나누어 보면 다음과 같다.

메이저 계열의 스케일(으뜸음과 제3음이 장3도)은
- 아이오니언
- 리디언
- 믹소리디언

마이너 계열의 스케일(으뜸음과 제3음이 단3도)은
- 에올리언
- 도리언
- 프리지언
- 로크리언

일곱 개의 스케일을 메이저나 마이너 스케일과 비교하여 차이점을 외워 두면 편리하다.

메이저 계열

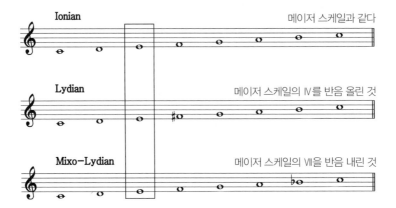

Ionian 메이저 스케일과 같다

Lydian 메이저 스케일의 Ⅳ를 반음 올린 것

Mixo-Lydian 메이저 스케일의 Ⅷ을 반음 내린 것

마이너 계열

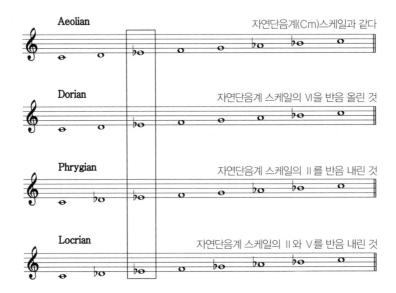

Aeolian 자연단음계(Cm)스케일과 같다

Dorian 자연단음계 스케일의 Ⅵ을 반음 올린 것

Phrygian 자연단음계 스케일의 Ⅱ를 반음 내린 것

Locrian 자연단음계 스케일의 Ⅱ와 Ⅴ를 반음 내린 것

03 어보이드 노트(Avoid Note)

Ex. 322에 ×표한 음표는 어보이트 노트이며 코드톤이나 텐션에 존재하지 않는 음이므로 화음 밖의 음으로 사용하는 편이 좋다.

Ex. 323

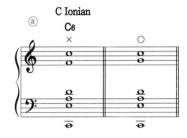

• 코드를 쌓아 올릴 때는 생략한다(Ex. 323ⓐ).

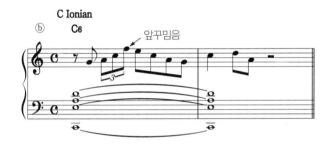

• 멜로디를 만들 때는 독립적으로 사용하지 말고 지남음이나 앞꾸밈음으로 사용해 코드 톤으로 해결한다(Ex. 323ⓑ).

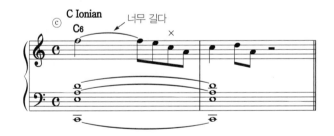

• 멜로디를 만들 때는 음을 길게 하지 않는다(Ex. 323ⓒ).

어보이드 노트는 위 세 가지에 주의하여 사용한다.

Ⓐ Ⅰᴍ₇(Ⅰ₆)에는 아이오니언 스케일을 사용한다.

Ex. 324

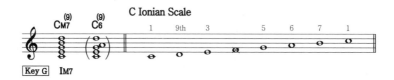

단 Ⅰᴍ₇에 #11th를 사용할 때는 리디언 스케일을 사용한다.

Ex. 325

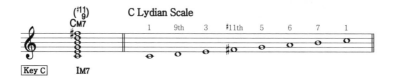

Ⓑ Ⅱₘ₇에는 도리언 스케일을 사용한다.

Ex. 326

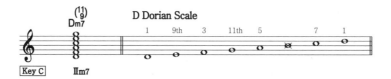

Ⓒ Ⅲₘ₇에는 프리지언 스케일을 사용한다.

Ex. 327

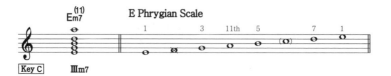

()로 표시한 '도'는 어보이드 노트는 아니지만 이 음을 사용하면 E_{m7}보다 $C_{M7}{}^{on\,E}$로 느껴지므로 주의한다.

III_{m7}에 9th를 사용할 때는 도리언 스케일을 사용한다.

Ex. 328

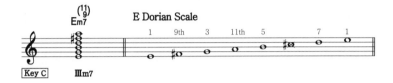

ⓓ IV_{M7}에는 리디언 스케일을 사용한다.

Ex. 329

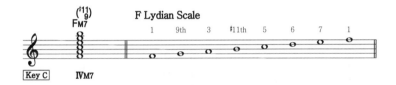

ⓔ V_7에는 믹소리디언 스케일을 사용한다.

Ex. 330

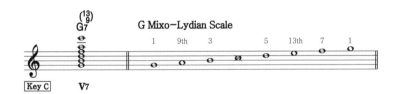

ⓕ VI_{m7}에는 에올리언 스케일을 사용한다.

Ex. 331

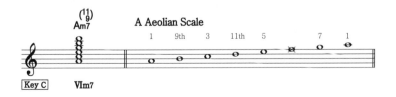

ⓖ Ⅶm7^{-5}에는 로크리언 스케일을 사용한다.

Ex. 332

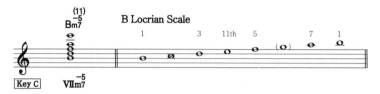

()로 표시한 '솔'은 어보이트 노트는 아니지만 이 음을 사용하면 Bm7^{-5}보다 G7$^{(9)}$onB에 가까운 사운드가 된다.

Ⅶm7^{-5}에 9th를 사용하면 다음과 같은 스케일이 된다.

Ex. 333

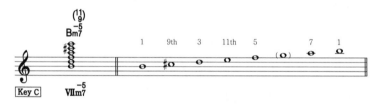

이 스케일은 얼터드 도리언(Altered Dorian), 또는 로크리언 9th라고 한다.

학 생 이걸 다 외워야 하나요?

선생님 외우는 수밖에 없습니다.

학 생 하지만 Ⅰ M7$^{(\sharp 11)}$, Ⅲm7$^{(9)}$, Ⅶm7$^{-5(9)}$ 외에는 모두 도, 레, 미, 파, 솔, 라, 시 도로 시작음만 다를 뿐이잖아요.

선생님 물론 그렇지만 음계의 코드 외에도 메이저 세븐스나 마이너 세븐스가 나오니까 여기서 확실히 외워 두는 게 좋습니다.

230

그러면 다음 코드 진행을 예로 들어 어베일러블 노트 스케일 정하는 순서를 설명하고 편곡을 해보자.

$$| D_{m7} | G_7 | C_{M7} | A_{m7} | G_{m7} | C_7 | A_{m7} | D_{m7} ||$$

① 조성을 파악하고 몇 도 코드인지 판단한다.

$$| D_{m7} | G_7 | C_{M7} | A_{m7} | G_{m7} | C_7 | A_{m7} | D_{m7} ||$$

Key C	$II_{m7} - V_7 - I_{M7} - VI_{m7}$
Key F	$II_{m7} - V_7 - III_{m7} - VI_{m7}$

② D_{m7}는 C조의 II_{m7}이므로 도리언, G_7는 C조의 V_7이므로 G믹소리디언으로 각각의 스케일을 결정한다.

③ 각 스케일의 음, 지남음, 앞꾸밈음 등 화음 밖의 음을 사용해서 좋은 멜로디를 만든다.

Ex. 334

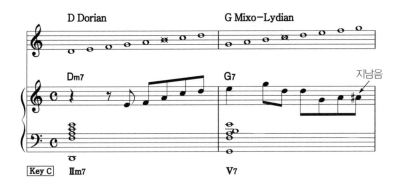

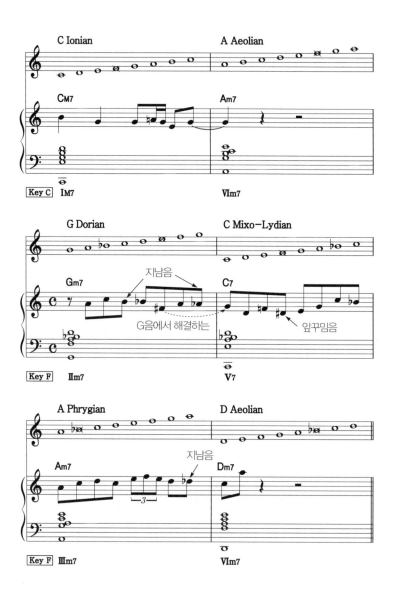

학 생　편곡이나 애드립을 할 때 조성과 어베일러블 노트
　　　　스케일을 고려하면서 해야하는 건가요?
선생님　물론이죠. 꼭 필요한 내용입니다. 익숙해지면 어느
　　　　정도는 머릿속으로 생각하지 않아도 저절로 됩니다.
학 생　대단하세요! 저도 열심히 해서 꼭 그 경지에 이르겠
　　　　어요!

아이오니언, 도리언 등의 스케일이 사용된 것은 중세 르네상스 시대의 유럽 음악이다. 그 당시에는 12가지 교회선법(스케일)이 있었다. 그것이 바흐 이전 시대에 장조와 단조의 두 가지 스케일로 집약되었다고 한다. 200~300년 후 작곡가들은 장조와 단조로 이루어진 음악에 싫증이 났고 드뷔시 같은 작곡가에 의해 교회 선법이 사용되기 시작한다. 그 교회선법 스케일의 이름을 오늘날 재즈 이론에서 빌려 쓰고 있는 것이다. 또한 교회선법은 모드(mode)라고도 한다. 즉, 아이오니언 모드는 아이오니언 스케일과 같은 뜻이다.

05 I_{M7} , IV_{M7}(C_{M7} , F_{M7}) 이외의 메이저 세븐스 스케일

♭II_{M7}, ♭III_{M7}, ♭VI_{M7}, ♭VII_{M7}($D♭_{M7}$, E♭$_{M7}$, A♭$_{M7}$, B♭$_{M7}$) 등, I_{M7}, IV_{M7} 이외의 메이저 세븐스에는 리디언 스케일을 사용한다.

Ex. 335

Ex. 336처럼 아이오니언이 아닌 리디언을 사용하면(리디언은 아이오니언의 IV를 반음 올린 스케일) C조와 공통음이 많아져 흐름이 부드러워지기 때문이다.

Ex. 336

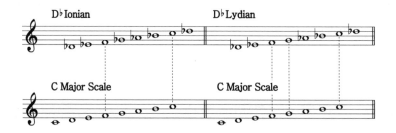

D♭아이오니언과 C메이저 스케일의 공통음은 두 개이고, D♭리디언과 C메이저 스케일의 공통음은 세 개인 점에 유의하기 바란다.

06 IIm7 – V7를 형성하는 마이너 세븐스나 IIIm7 , VIm7 이외의 마이너 세븐스

IIm7 – V7를 형성하는 마이너 세븐스나 IIIm7, VIm7(Em7, Am7) 이외의 마이너 세븐스, 예컨대 ♭IIIm7이나 #IVm7(E♭m7나 F#m7)에는 도리언 스케일을 사용한다.

예를 들면 다음과 같다.

| CM7 | Dm7 | E♭m7 | Em7 | FM7 ||

Key C Im7 IIm7 ♭IIIm7 IIIm7 IVM7
 E♭Dor.

$$| C_{M7} | F\#_{m7} | F_{M7} | G_7 ||$$

Key C I_{M7} $\#IV_{m7}$ IV_{M7} V_7
 $F\#Dor.$

$$| F\#_{m7} | B_7 | E_{m7} | A_7 | A_{m7} | D_7 | A\flat_{m7} | D\flat_7 | C_{M7} ||$$

Key C $\#IV_{m7}$ III_{m7} VI_{m7} $\flat VI_{m7}$ $\flat II_7$ I_{M7}
 $F\#Dor.$ $E\,Dor.$ $A\,Dor.$ $A\flat\,Dor.$ $C\,Ion.$

다음은 지금까지 설명한 내용을 알기 쉽게 표로 정리한 것이다. 반드시 외우자.

화음의 도수	Ionian	Dorian	Phrygian	Lydian	Mixo-Lydian	Aeolian	Locrian	Alt.Dor.(Loc.9th)
$I_{M7}(C_{M7})$	○							
$\#$11th를 가진 $I_{M7}(C_{M7})$				○				
$II_{m7}(D_{m7})$		○						
$III_{m7}(E_{m7})$			○					
9th를 가진 $III_{m7}(E_{m7})$		○						
$IV_{M7}(F_{M7})$				○				
$V_7(G_7)$					○			
$VI_{m7}(A_{m7})$						○		
VII_{m7}^{-5} (B_{m7}^{-5})							○	
9th를 가진 VII_{m7}^{-5} (B_{m7}^{-5})								○
I_{M7}, IV_{M7} 를 이루는 메이저 세븐				○				
III_{m7}, VI_{m7} 이외의 마이너 세븐		○						
$II_{m7}-V_7$ 이외의 마이너 세븐		○						

① 악보에 제시한 스케일을 적고 어보이드 노트에 ×표를 하시오.

도미넌트 세븐스에는 9th, ♭9th, #9th, #11th, 13th, ♭13th의 여섯 가지 텐션
이 있으며 그 구성에 따라 여러 가지 스케일이 적용된다.

Ⓐ **믹소리디언 스케일(Mixo-Lydian Scale)**

스케일과 코드 운지법의 예이다.

Ex. 337

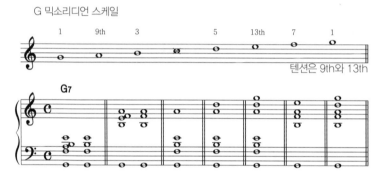

Ⓑ **하모닉 마이너 퍼펙트 피프스 다운 스케일**
 (Harmonic minor Perfect 5th Down Scale)

Ex. 338

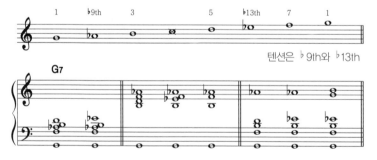

믹소리디언이 메이저스케일을 V부터 시작한 스케일이라면 이 스케일은 마이너 스케일을 V부터 시작한 스케일이다.

Ex. 339

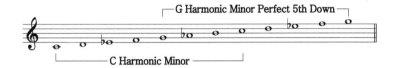

이 스케일은 교회선법에 없기 때문에 이름을 빌어 올 수가 없다. 그래서 G의 완전5도 아래(퍼펙트 피프스 다운)인 C의 하모닉 마이너를 G에서 시작한 스케일이라는 뜻에서 G하모닉 마이너 퍼펙트 피프스 다운이라고 한다. C하모닉 마이너 퍼펙트 피프스 다운과 혼동하지 말자.

만약 믹소리디언이라는 이름이 없었다면 G믹소리디언이 아니라 G메이저 퍼펙트 피프스 다운이라는 이름이 붙었을지도 모른다. 하모닉 마이너 퍼펙트 피프스 다운은 Hmp5↓로 줄여 쓴다.

© 얼터드 도미넌트 세븐스 스케일(Altered Dominant 7th Scale)

Ex. 340

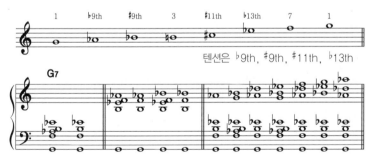

이 스케일의 텐션은 ♭9th, #9th, #11th, ♭13th로 모두 변화된(샤프나 플랫이 붙은) 텐션이다. 얼터드(altered)란 '변화한'이라는 뜻이다. 얼터드 도미넌트 세븐스 스케일(줄려서 얼터드 스케일이라고도 한다)은 자주 사용되니

확실히 외우기 바란다.

ⓓ 리디언 도미넌트 세븐스 스케일(Lydian Dominant 7th Scale)

Ex. 341

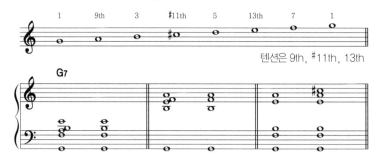

리디언 도미넌트 세븐스 스케일(줄여서 리디언 세븐스 스케일이라고 한다)
은 믹소리디언의 Ⅳ가 반음 올라간 것으로 생각하면 된다.

ⓔ 컴비네이션 오브 디미니쉬드 스케일(Combination of Diminished Scale)

Ex. 342

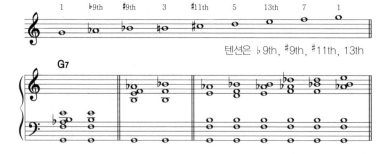

이 스케일은 도미넌트 세븐스 플랫티드 나인스(G7$^{(♭9)}$)코드의 밑음을 제외
한 음이 디미니쉬드(Bdim)와 같은 음이라는 점에서 256페이지에서 설명할
디미니쉬드 스케일을 도미넌트 세븐스로 응용한 것이다.

Ex. 343

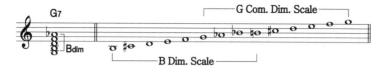

이름이 너무 길어서 컴디미(Com, Dim)로 부르는 경우가 많으며 반음과 온음이 번갈아 나오는 것이 특징이다.

Ex. 344

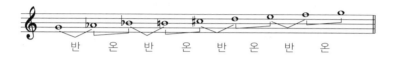

Ⓕ 홀 톤 스케일(Whole Tone Scale)

Ex. 345

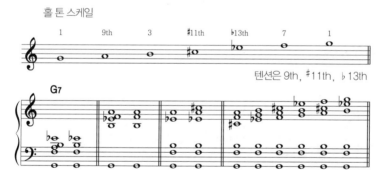

이 스케일은 홀 톤(Whole Tone), 즉 온음으로만 이루어진 스케일이다.

Ex. 346

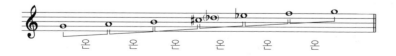

학 생	이것도 모두 외워야 하나요?
선생님	물론이죠.
학 생	도미넌트 세븐스의 스케일이 여섯 가지면 72개나 되는데, 이걸 다 외워야 해요?
선생님	그래요.
학 생	다 외우려면 1년은 걸릴 것 같아요.
선생님	그래도 외워야 합니다. 하루에 한 개씩 외우면 72일이 걸릴 테니까 2개월 반이면 되겠군요. 도미넌트 세븐스를 다양하게 활용하는 것이 재즈나 팝에서는 큰 매력 중의 하나입니다. 편곡과 애드립을 할 때도 중요한 포인트가 되고요. 이 책에서 제일 어려운 부분이지만 반드시 외우기 바랍니다.
학 생	네, 노력할게요. G7로 여섯 가지 스케일을 사용한 애드립을 직접 보여 주셨으면 해요.

Ⓐ 믹소리디언 스케일

Ex. 347

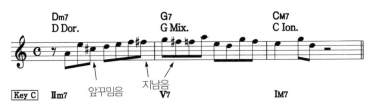

Ⓑ 하모닉 마이너 퍼펙트 피프스 다운 스케일

Ex. 348

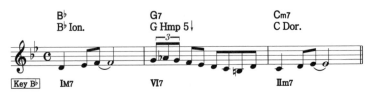

© 얼터드 도미넌트 세븐스 스케일

Ex. 349

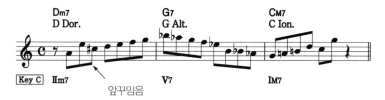

D 리디언 도미넌트 세븐스 스케일

Ex. 350

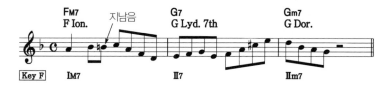

E 컴비네이션 오브 디미니쉬드 스케일

Ex. 351

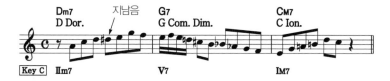

F 홀 톤 스케일

Ex. 352

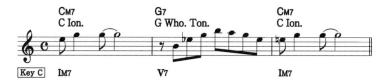

1 악보에 제시한 스케일을 써 넣으시오.

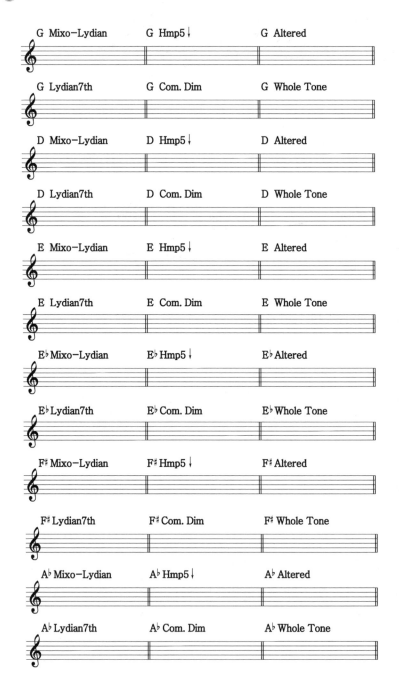

V7와 세컨더리 도미넌트 세븐스(부속7)에서의 믹소리디언과 하모닉 마이너 퍼펙트 피프스 다운, 얼터드의 사용법을 살펴보자.

① 메이저 코드의 믹소리디언과 하모닉 마이너 퍼펙트 피프스 다운의 진행이다.

Ex. 353

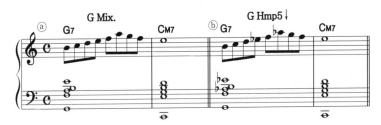

어느 것이든 흐름이 부드럽다.

G믹소리디언은 장조인 V의 스케일이므로 당연히 부드럽다. 원래 단조 스케일인 G하모닉 마이너 퍼펙트 피프스 다운을 C_M7의 앞에 오는 G7에 사용해도 자연스러운 것은 IV_m를 같은 으뜸음의 단조에서 빌려 온 것처럼 장조에 같은 으뜸음 단조인 V의 스케일을 빌려 왔기 때문이다.

② 마이너 코드의 믹소리디언과 하모닉 마이너 퍼펙트 피프스 다운의 진행이다.

Ex. 354

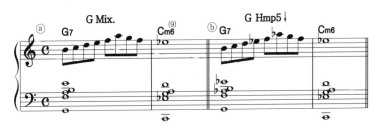

ⓑ의 하모닉 마이너 퍼펙트 피프스 다운에서 Cm의 진행은 자연스럽지만
ⓐ의 믹소리디언에서 Cm로 진행하면 왠지 억지스러운 느낌이 든다.

③ 얼터드에서 메이저 코드와 마이너 코드로의 진행이다.

Ex. 355

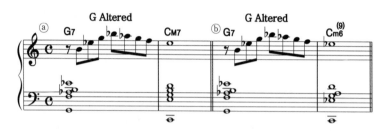

양쪽 모두 자연스럽다.

위 내용을 정리해 보자.
메이저 코드로 해결하는 도미넌트 세븐스는
 • 믹소리디언
 • 하모닉 마이너 퍼펙트 피프스 다운
 • 얼터드
중 하나를 사용한다.

마이너 코드로 해결하는 도미넌트 세븐스는
 • 하모닉 마이너 퍼펙트 피프스 다운
 • 얼터드
중 하나를 사용한다.

이것을 V7와 세컨더리 도미넌트 세븐스에 적용해 보자. ()는 C 또는 Cm
조에서의 도미넌트 세븐스와 그 해결코드이다.

Ⓐ 메이저 조의 V_7와 세컨더리 도미넌트 세븐스

- V_7(G_7⌒C_{M7})는 믹소리디언, 하모닉 마이너 퍼펙트 피프스 다운, 얼터드 중 하나를 사용한다.

Ex. 356

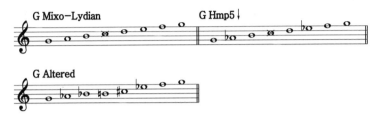

- I_7(C_7⌒F_{M7} or F_m)는 믹소리디언(IV_{M7}으로 진행할 때만), 하모닉 마이너 퍼펙트 피프스 다운, 얼터드 중 하나를 사용한다.

Ex. 357

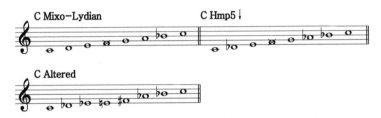

- VI_7(A_7⌒D_{m7})는 하모닉 마이너 퍼펙트 피프스 다운, 얼터드 중 하나를 사용한다.

Ex. 358

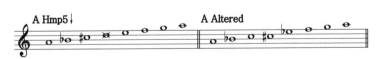

- VII_7(B_7⌒E_{m7})는 하모닉 마이너 퍼펙트 피프스 다운, 얼터드 중 하나를 사용한다.

Ex. 359

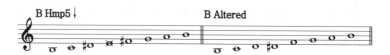

- Ⅲ7(E7 ➔ Am)는 하모닉 마이너 퍼펙트 피프스 다운, 얼터드 중 하나를 사용한다.

Ex. 360

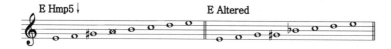

Ⓑ 마이너 조의 V7와 세컨더리 도미넌트 세븐스

- V7(G7 ➔ Cm)는 하모닉 마이너 퍼펙트 피프스 다운, 얼터드 중 하나를 사용한다.

Ex. 361

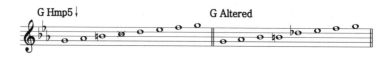

- Ⅰ7(C7 ➔ Fm)는 하모닉 마이너 퍼펙트 피프스 다운, 얼터드 중 하나를 사용한다.

Ex. 362

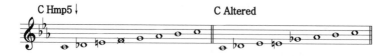

248

- ♭Ⅲ7(E♭7 → A♭M7)는 믹소리디언, 하모닉 마이너 퍼펙트 피프스 다운, 얼터드 중 하나를 사용한다.

Ex. 363

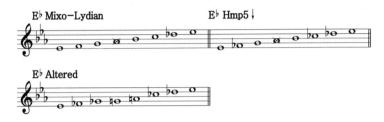

학 생 머릿속이 뒤죽박죽이 되었어요.

선생님 익숙해지려면 시간이 좀 걸리겠죠.

학 생 그런데 메이저 조나 마이너 조나 Ⅱ7가 빠져있네요?

ⓒ Ⅱ7

- 메이저 조의 Ⅱ7(D7 → G7)는 리디언 세븐스를 사용한다.

Ex. 364

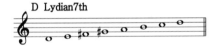

다음은 애드립의 예이다. Ⅱ7의 D7에 리디언 세븐스를 사용하고 있다.

Ex. 365

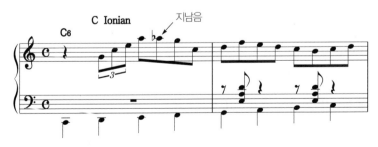

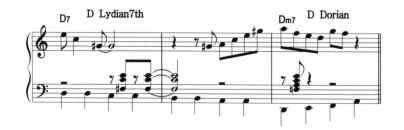

• 마이너 조의 II₇(D₇ ⌒ G₇)는 얼터드를 사용한다.

Ex. 366

Ⓓ ♭VII₇(메이저 조의 서브도미넌트 마이너의 대리코드)

• ♭VII₇(B♭₇)에는 리디언 세븐스를 사용한다.

Ex. 367

Ⓔ V₇, 세컨더리 도미넌트 세븐스(부속7)의 대리코드

• 메이저 조의

 sub V₇ 이면 ♭II₇ (D♭₇ ⌒ CM₇)

 sub VI₇ 이면 ♭III₇ (E♭₇ ⌒ Dm₇)

 sub VII₇ 이면 IV₇ (F₇ ⌒ Em₇)

 sub I₇ 이면 ♭V₇ (G♭₇ ⌒ FM₇)

 sub II₇ 이면 ♭VI₇ (A♭₇ ⌒ G₇)

 sub III₇ 이면 ♭VII₇ (B♭₇ ⌒ Am₇)

• 마이너 조의

 sub V₇ 이면 ♭II₇ (D♭₇ ⌢ Cₘ)

 sub I₇ 이면 ♭V₇ (G♭₇ ⌢ Fₘ)

 sub II₇ 이면 ♭VI₇ (A♭₇ ⌢ G₇)

 sub ♭III₇ 이면 VI₇ (A₇ ⌢ A♭M7)

모두 리디언 세븐스를 사용한다.

메이저 조 (스케일)

Ex. 368

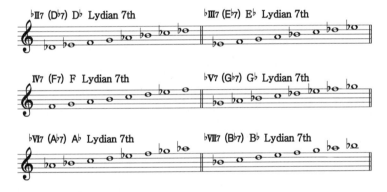

마이너 조 (스케일)

Ex. 369

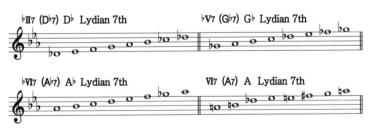

학 생 왜 V7와 세컨더리 도미넌트 세븐스의 대리코드는 모
 두 리디언 세븐스인가요?

선생님 예를 들어 볼게요. C조에서 G7의 대리코드인 D♭7에
 믹소리디언을 사용하면 Ⅳ가 솔♭이지만 리디언 세
 븐스는 Ⅳ가 솔입니다. 그만큼 리디언 세븐스는 C스
 케일과 공통음이 더 많아서 멜로디가 자연스러워지
 기 때문입니다.
 두 번째 이유는 G얼터드와 D리디언 세븐스는 시작
 음만 다를 뿐 구성음이 같기 때문이죠.

학 생 이해가 잘 안 돼요.

Ex. 370

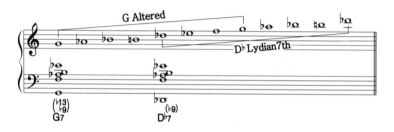

위 악보의 G얼터드 스케일을 보면 레♭부터 D♭리디언 세븐스가 되는 것을
알 수 있다. 코드를 누르는 법도 같으며 다만 베이스가 다를 뿐이다(솔과 레).
D♭7가 G7의 대리코드이듯, D♭리디언 세븐스는 G얼터드의 대리스케일이라
할 수 있다.

학 생 신기하네요!

선생님 적절히 사용해서 멋진 사운드를 만들어 보세요.

학 생 네. 그런데 컴디미와 홀 톤은 어떻게 사용하나요?

Ⓕ 컴비네이션 오브 디미니쉬드 스케일
 (Combination of Diminished Scale 줄여서 Com. Dim.)

컴비네이션 오브 디미니쉬드 스케일은 한마디로 9th와 ♭13th를 갖지 않는 모든
도미넌트 세븐스에 사용할 수 있지만 자주 사용되는 것은 Ⓐ에서 설명한 V7와
세컨더리 도미넌트 세븐스(부속7)이다. 250페이지 Ⓔ의 V7와 세컨더리 도미넌
트 세븐스의 대리코드에도 일반적으로 리디언 세븐스를 사용하지만 컴디미도
사용할 수 있다. Ex. 371처럼 V7의 컴디미와 그 대리코드인 ♭II7의 컴디미는 시
작음만 다를 뿐 구성음이 같기 때문이다.

Ex. 371

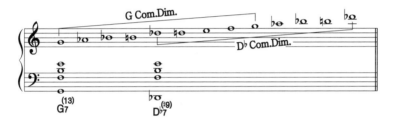

Ⓖ 홀 톤 스케일(Whole Tone Scale)

홀 톤 스케일은 ♭13th와 9th가 텐션인 경우에 사용한다. Ex. 372 제 3, 4마
디는 홀 톤이 쓰인 예이다.

Ex. 372

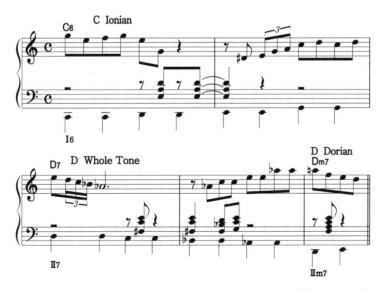

메이저 조(C) 여섯 가지 도미넌트 세븐스의 사용법을 표로 나타내 보자.

	화음의 도수	Mixo-Lydian	Hamronic Minor Perfect 5th Down	Altered	Lydian 7th	Combination of Diminished	Whole Tone
속7	V₇(G₇)	○	○	○	○	♭9(#9)과 13의 텐션을 가진 코드	9와 ♭13의 텐션을 가진 코드
세컨더리 도미넌트 세븐 (부속7)	VI₇(A₇)		○	○			
	VII₇(B₇)		○	○			
	III₇(E₇)		○	○			
	I₇(C₇)	다음이 IVM7 일 때	○	○			
	II₇(D₇)				○		
서브 도미넌트 마이너의 대리	♭VII₇(B♭₇)				○		
속7·세컨더리 도미넌트 세븐스(부속7)의 대리	♭II₇(D♭₇)				○		
	♭III₇(E♭₇)				○		
	IV₇(F₇)				○		
	♭V₇(G♭₇)				○		
	♭VI₇(A♭₇)				○		
	♭VII₇(B♭₇)				○		

마이너 조(Cm)

	화음의 도수	Mixo-Lydian	Hamronic Minor Perfect 5th Down	Altered	Lydian 7th	Combination of Diminished	Whole Tone
속7	V₇(G₇)		○	○		♭9(#9)과 13의 텐션을 가진 코드	9와 ♭13의 텐션을 가진 코드
세컨더리 도미넌트 세븐 (부속7)	I₇(C₇)		○	○			
	♭III₇(E♭₇)	○	○	○			
	II₇(D₇)			○			
속7·세컨더리 도미넌트 세븐(부속7)의 대리	♭II₇(D♭₇)				○		
	♭V₇(G♭₇)				○		
	VI₇(A₇)				○		
	♭VI₇(A♭₇)				○		

학　생　　○표가 없는 스케일은 절대 사용하면 안 되는 건가요?

선생님　　아니요, 절대적인 것은 아닙니다.

가령 메이저 조의 Ⅵ₇는 하모닉 마이너 퍼펙트 피프스 다운과 얼터드라고
앞에서 설명했지만,

Ex. 373

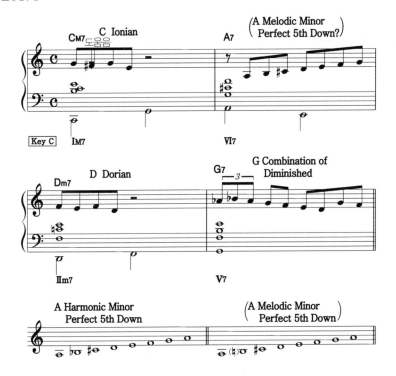

Ex. 373의 A₇는 '시'가 내추럴(♮)이므로 A하모닉 마이너 퍼펙트 피프스 다
운이 아니라 A멜로딕 마이너 퍼펙트 피프스 다운이라고 할 수 있다.

Ex. 374

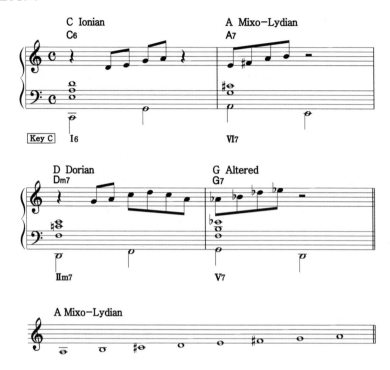

Ex. 374의 A7는 9th인 '시'와 13th인 파#을 사용하고 있으므로 A믹소리디언이다.

이처럼 스케일은 앞뒤의 흐름이나 곡의 스타일, 연주자의 취향에 따라 자유롭게 선택할 수 있다. 그렇다고 아무 것이나 써서는 안 된다. 지금까지 배운 내용을 확실히 이해하고 사용할 수 있게 되면 그때 다시 변화와 자유로운 창의력을 더하여 스케일의 범위를 넓혀가도록 하자.

09 디미니쉬드 코드의 스케일

Ⓐ 디미니쉬드 코드에는 디미니쉬드 스케일을 사용한다.

디미니쉬드의 텐션은 해당 디미니쉬드 코드의 코드 톤보다 온음 높은 디미

니쉬드의 4음임을 기억하기 바란다.

Ex. 375

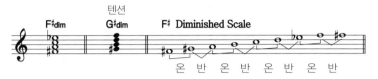

디미니쉬드 스케일은 디미니쉬드의 코드 톤 4개와 4개의 텐션을 합해 만든 스케일로 어보이드 노트는 없다.

이 스케일의 특징은 다음과 같다.
① 온음과 반음이 번갈아 나온다.
② 디미니쉬드 코드가 (F#dim=Adim=Cdim=E♭dim)이듯 스케일도 F#디미니쉬드 스케일=A디미니쉬드 스케일=C디미니쉬드 스케일=E♭디미니쉬드 스케일이며, 단지 시작음만 다르다.
③ 디미니쉬드 코드가 모두 세 가지뿐인 것과 같이 디미니쉬드 스케일도 세 가지밖에 없다.

디미니쉬드 스케일을 사용해 보자.

Ex. 376

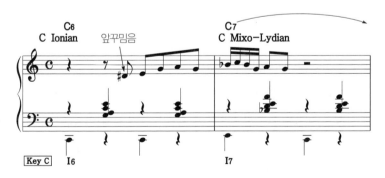

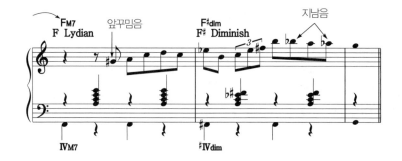

Ex. 377

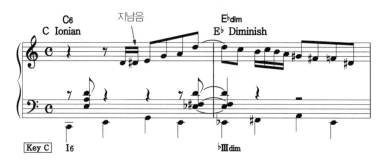

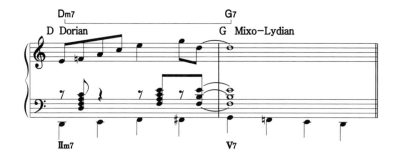

Ⓑ 반음 위의 코드로 진행하는 디미니쉬드 코드

반음 위의 코드로 진행하는 디미니쉬드 코드(예: C♯dim-Dm7)는 도미넌트 세븐스(A7 ⌐ Dm7)의 대리로 볼 수 있다. 이런 성격을 지닌 디미니쉬드 코드에는 다음 코드의 밑음을 으뜸음으로 하는 마이너 스케일과 메이저 스케일, 디미니쉬드 스케일을 합성한 스케일을 사용하는 경우도 많다.

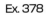

Ex. 378

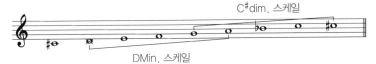

C#dim. 스케일

DMin. 스케일

Ex. 379

C#dim. 스케일

DMaj. 스케일

© 디미니쉬드 코드를 도미넌트 세븐스로 바꾼 다음 그 도미넌트 세븐스를 II m7— V 7로 분할하는 방법.

재즈 애드립에 자주 사용되는 방법이다.

가령 C조에서는

| C#dim | Dm7 | D#dim | Em7 | A7 |

의 코드 진행을

| $A_7^{(\flat9)}$ | Dm7 | $B_7^{(\flat9)}$ | Em7 | A7 |

으로 바꾸어

| Em7^{-5} A7 | Dm7 | F#m7^{-5} B7 | Em7 | A7 |

으로 분할하는 방법이다. 스케일은 다음과 같다.

| Em7^{-5} A7 | Dm7 | F#m7^{-5} B7 | Em7 | A7 |

E Loc. D Dor. F#Loc. E Dor.
A Hmp5↓ B Hmp5↓ A Hmp5↓
A Alt. B Alt. A Alt.

마이너 스케일의 종류를 복습하자.
- 내추럴 마이너(자연단음계…Nat. Min.로 생략)
- 하모닉 마이너(화성단음계…Har. Min.로 생략)
- 멜로딕 마이너(가락단음계…Mel. Min.로 생략)

마이너 스케일은 아니지만 비슷한 스케일이 하나 있다. 바로 도리언 스케일이다. 이 스케일을 더하여 자연단음계를 기준으로 비교해 보자.

Ex. 380

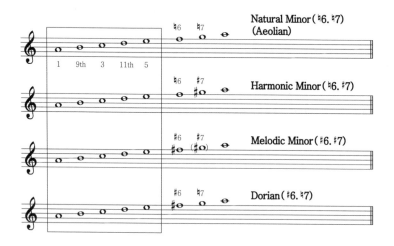

으뜸음부터 5도음까지는 모두 같고 다른 것은 6, 7도음이며,

내추럴 마이너는 ♮6♮7 ┐
하모닉 마이너는 ♮6♯7 │ 인 스케일이다.
멜로딕 마이너는 ♯6♯7 │
도리언은 ♯6♮7 ┘

위 네 가지 스케일이 어떻게 사용되는지 알아보자.

ⓐ **마이너 5음**

마이너 조의 Ⅰ은 여러 가지로 변화하는 6도음, 7도음을 생략하여 으뜸음에
서 5도음까지의 5음으로 처리하는 경우가 가장 많다.

Ex. 381

ⓑ **내추럴 마이너, 하모닉 마이너, 멜로딕 마이너**

• ♮6, ♮7을 사용하면 내추럴 마이너(에올리언) 사운드가 만들어진다.

Ex. 382

• ♮6, ♯7을 사용하면 하모닉 마이너의 독특한 사운드가 만들어진다.

Ex. 383

• ♯6, ♯7을 사용하면 멜로딕 마이너의 사운드가 만들어진다.
초창기 재즈에서는 마이너의 토닉에서 흔히 사용되었다.

Ex. 384

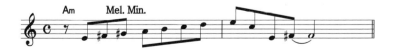

《Summertime》에 다음과 같은 코드를 붙였을 경우 A$_{m7}$의 스케일은 어떻게 될까?

Ex. 385

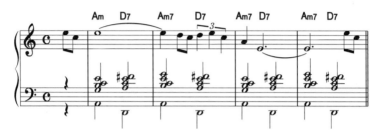

SUMMERTIME / ORIGINAL
by GEORGE GERSHWIN

Ex. 386

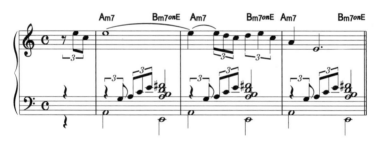

SUMMERTIME / ORIGINAL
by GEORGE GERSHWIN

A$_{m7}$의 7th인 '솔'을 A마이너 스케일에 적용시키면 ♮7음이 되며 하모닉 마이너와 멜로딕 마이너는 사용할 수 없다. A$_{m7}$의 스케일만 생각하면 내추럴 마이너도 괜찮지만 다음 코드가 D$_7$과 B$_{m7onE}$이므로, 공통음인 파#을 지닌 A도리언이 더 잘 어울린다.

Ex. 385의 코드 진행으로 애드립을 만들어 보자.

Ex. 387

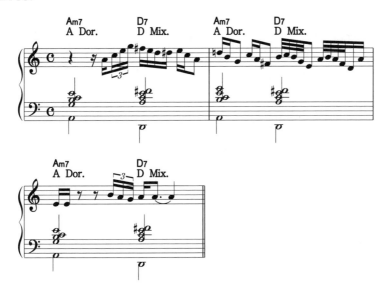

11 마이너 세븐스 플랫티드 피프스의 스케일

마이너 세븐스 플랫티드 피프스가 코드 진행 중에 나오는 것은 다음과 같
은 경우이다(코드 네임은 C와 A$_m$).

- 메이저 키의 VII$_{m7}^{-5}$(B$_{m7}^{-5}$)
- 메이저 키의 #IV$_{m7}^{-5}$(F$^{\#}_{m7}^{-5}$)
- 메이저 키의 VI$_7$, VII$_7$, III$_7$(A$_7$, B$_7$, E$_7$)의 II$_{m7}$-V$_7$분할로서

 (E$_{m7}^{-5}$ A$_7$, F$^{\#}_{m7}^{-5}$ B$_7$, B$_{m7}^{-5}$ E$_7$)

- 마이너 키의 II$_{m7}^{-5}$(B$_{m7}^{-5}$)
- 마이너 키의 VI$_{m7}^{-5}$(F$^{\#}_{m7}^{-5}$)

마이너 세븐스 플랫티드 피프스는 모두 로크리언 스케일을 사용한다.

Ex. 388

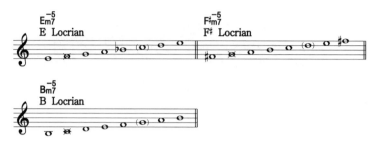

어보이드 노트인 Ⅱ를 9th로 하여 얼터드 도리언으로 사용하는 방법도 있다.

Ex. 389

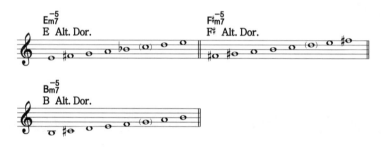

Ex. 390

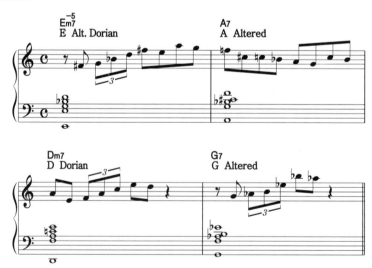

연습문제 | 22

① 제시한 스케일을 써 넣으시오.

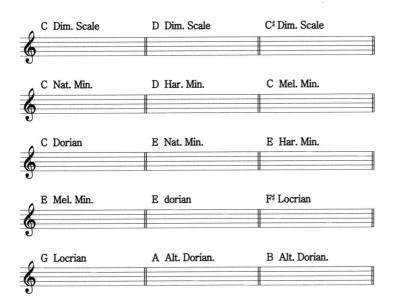

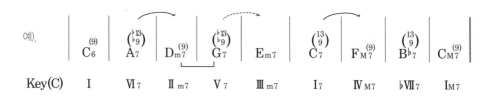

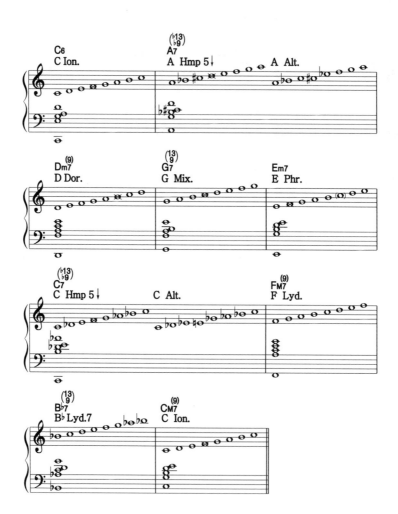

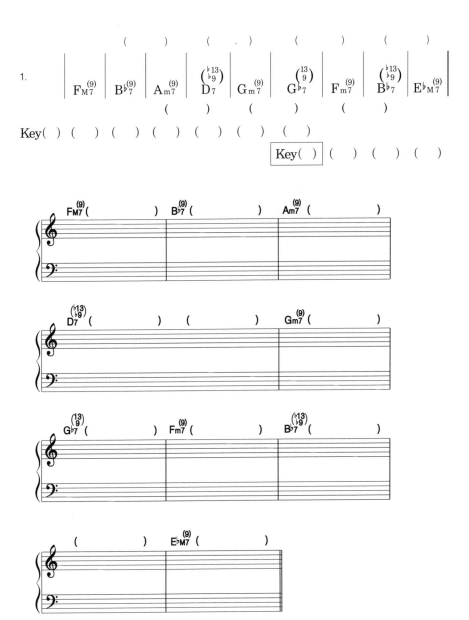

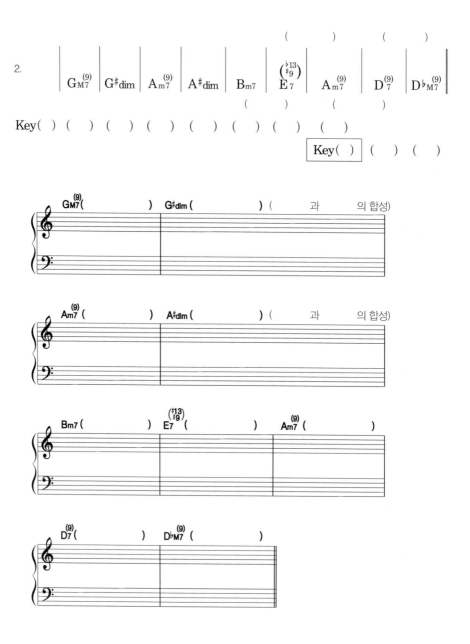

PART 6 코드 프로그레션 3

Lesson 24
페달 포인트(Pedal Point, 지속음)

선생님 Ex. 391 편곡의 특징은 무엇일까요?

Ex. 391

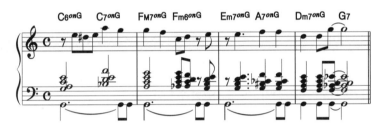

학 생 네 마디 내내 베이스가 G네요. 뭔가 이상해요.

선생님 이러한 베이스의 사용법을 페달 포인트 또는 오르간 포인트, 또는 지속 저음이라고 합니다.

01 페달 포인트의 종류

페달 포인트에는 두 가지가 있다.

Ⓐ 토닉 페달

해당 조의 으뜸음이 지속되는 것. 토닉이므로 안정감이 있다.

Ⓑ 도미넌트 페달

해당 조의 딸림음이 지속되는 것. 도미넌트이므로 불안정한 느낌이 든다.
또한 페달 포인트는 가장 낮은 음에 사용하는 경우와 가장 높은 음에 사용
하는 경우가 있다.
다음은 가장 높은 음에 토닉 페달을 사용한 예이다.

Ex. 392

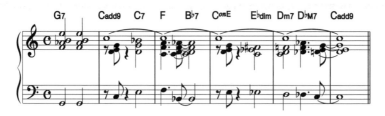

02 페달 포인트에 사용하는 코드

Ⓐ 음계상의 코드, 모든 음계상의 코드를 사용할 수 있다.

Ex. 393

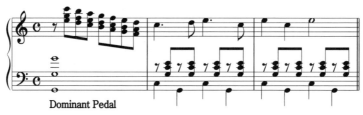

Dominant Pedal

DO RE MI
by RICHARD RODGERS
© WILLIAMSON MUSIC COMPANY

270

ⓑ 페달 포인트의 음을 코드 톤 또는 텐션으로서 포함하는 코드

Ex. 394

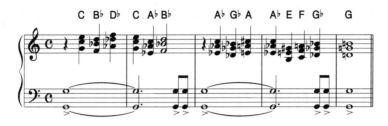

도미넌트 페달인 '솔'이 각 코드의 어떤 음인지 천천히 생각해보자.

학 생 페달 포인트 위의 코드는 어떤 메이저든 괜찮을 것
 같은데요?

선생님 그렇죠. 그 밖에도 ♭Ⅲdim에서 Ⅱm7로 진행할 때 ♭Ⅲdim
 (E♭dim)의 '솔'은 코드 톤도 아니고 텐션도 아니지만
 사용해도 전혀 어색하지 않아요. 상당히 자유롭죠?

여러 가지 분수 코드 – 온 코드(on Chord)

학　생　분수나 on으로 표시하는 코드가 있던데 이건 무엇인
　　　　가요? 자주 보긴 했는데 무슨 뜻인지 잘 모르겠어요.
선생님　여러 가지 표기 방법이 있으니 차례대로 설명할게요.

분수 코드는 다음 세 가지 종류로 표기한다.

$$C^{onE} \quad C/E \quad \frac{C}{E}$$

이 책에서는 C^{onE}로 표기하지만 전문 연주자나 편곡자들은 C/E나 $\frac{C}{E}$로
간단히 표기하는 경우가 많다.

01　코드의 자리바꿈

밑음 이외의 코드 톤을 베이스에 배치한 것을 자리바꿈이라고 한다. 자리
바꿈이 능숙해지면 자연스러운 베이스라인을 만들 수 있다.

Ex. 395

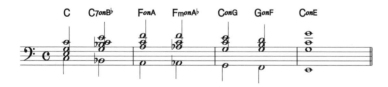

Ex. 396

도미넌트 세븐스의 강한 도미넌트 모션의 성질을 완화시키기 위해 사용하기 시작했다.

최신 팝에 자주 쓰이는 코드이며, 세련된 감각의 사운드를 얻을 수 있다.

Ex. 397

좀 더 자세히 살펴보자.

Ex. 398

Ex. 398ⓐ의 G₇코드를 sus4로 바꾸면 Ex. 398ⓑ와 같이 된다. ⓑ코드에서
도, 레, 파, 라, 미 5음 중 무엇을 사용하느냐에 따라 ⓒ처럼 FonG, D$_{m7}$onG,
F$_{M7}$onG, D$_{m7}$$^{(9)onG}$로 코드 네임이 달라지지만 결국은 모두 같은 코드이며 G₇
의 기능을 갖는다.

Ex. 399

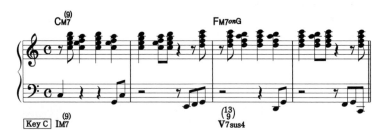

이 코드를 사용하면 G-G₇과 같은 단순한 코드 진행도 멋스러운 8비트로
탈바꿈한다.

또한 다음과 같이 나란히 움직이거나 비기능적으로 사용되는 경우도 많다.

Ex. 400

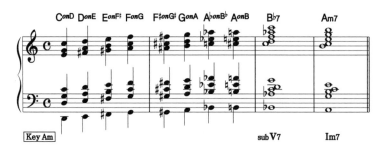

04 어퍼 트라이어드(Upper Triad)

텐션이나 코드 톤을 재구성해 코드 위쪽(Upper)에 3화음(Traid)을 만드
는 방법으로 매우 세련된 사운드를 얻을 수 있다. G₇ 위에 장3화음의 어퍼

트라이어드를 만들어 보자.

이 책에서는 분수 코드의 분모가 단음(單音)이 아닌 코드일 경우 A^{onG}가 아닌 $\frac{A}{G_7}$와 같이 표기한다.

Ex. 401

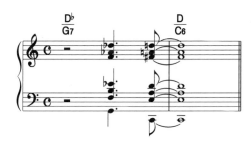

구체적으로 사용해 보자.

Ex. 402

Ex. 403

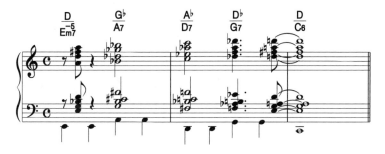

Ex. 404

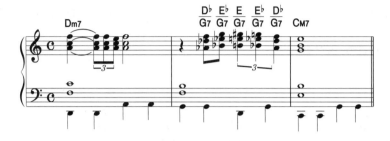

편곡의 한 방법으로 암기해 두기 바란다.

05 합성화음

취향에 따라 두 개의 코드를 합성해 동시에 울리는 방법도 있다. C 위에 코드를 쌓아 보자.

Ex. 405

Ex. 405 각 마디 위의 코드는 모두 C_7의 텐션 혹은 코드 톤이지만 7th인 시♭이 없기 때문에 서로 독립된 2개의 코드가 합성된 것처럼 들린다(코드 네임 C 옆에 적힌 tri.는 트라이어드라는 뜻). 소리가 어색하지 않다면 좀 더 자유롭게 코드를 구성해보는 것도 좋다.

❶ 보기와 같이 빈 칸을 채워 표를 완성하시오.

	9, ♯11, 13	5, 7, ♯9	7, ♭9, ♯11	1, ♯9, ♭13	3, ♭9, 13
G₇	A$^{on\,G7}$	B♭$^{on\,G7}$	D♭$^{on\,G7}$	E♭$^{on\,G7}$	E$^{on\,G7}$
C₇					
F₇					
B♭₇					
D₇					
E♭₇					
A₇					
A♭₇					
E₇					
D♭₇					
B₇					
F♯₇					

❷ 보기와 같이 코드를 써 넣으시오.

Gm7onC(9) B♭m7onE♭(9) C♯m7onF♯(9) Em7onA(9) G♯m7onC♯(9) Bm7onE(9)

Dm7onG(9) Fm7onB♭(9) Am7onD(9) Cm7onF(9) E♭m7onA♭(9) F♯m7onB(9)

Lesson 26
턴 백(Turn Back)

학 생 턴 백은 무엇인가요?

선생님 하나의 코러스가 토닉으로 끝나면 다음 코러스로 코
드를 진행시키는 방법입니다. 아래 두 가지 턴 백 중
어느 것이 더 듣기 좋은가요?

Ex. 406

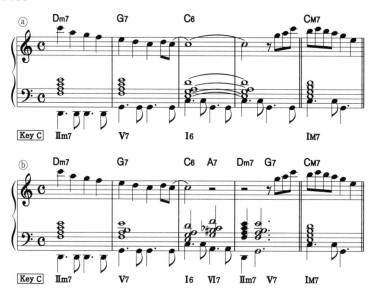

학 생 역시 ⓑ가 더 좋네요. ⓐ는 C6코드가 너무 오랫동안
계속돼서 밋밋하고 코러스의 끝과 시작 부분도 분명
치가 않아요.

선생님 그래요. 확실히 ⓑ는 앞으로 애드립이 펼쳐질 듯한
분위기가 강하죠.

다음과 같은 턴 백을 생각할 수 있다.

코드 진행의 원형

(V_7)	I_{M7}	I_{M7}	I_{M7}	

1. 다음 코러스 제1마디의 I_{M7} 앞에 V_7를 사용한다.

I_{M7}	V_7	I_{M7}	

2. 그 V_7를 II_{m7}-V_7로 분할한다.

I_{M7}	II_{m7}	V_7	I_{M7}	

3. 코드 패턴을 사용한다.

I_{M7}	VI_{m7}	II_{m7}	V_7	I_{M7}	
I_{M7}	$\sharp I \, dim$	II_{m7}	V_7	I_{M7}	
I_{M7}	$\flat III \, dim$	II_{m7}	V_7	I_{M7}	

4. II_{m7} 앞에 VI_7를 사용한다.

I_{M7}	VI_7	II_{m7}	V_7	I_{M7}	

5. V_7 앞에 II_7를 사용한다.

I_{M7}	VI_7	II_7	V_7	I_{M7}	

6. VI_7 앞에 도미넌트인 III_7를 사용한다(《Misty》의 제 8, 9마디 참조).

III_7	VI_7	II_7	V_7	I_{M7}	

7. 6.에 대리코드를 사용한다.

$$
\begin{array}{cccc|c}
\text{III}_7 & \flat\text{III}_7 & \text{II}_7 & \flat\text{II}_7 & \text{I}_{M7} \\
\flat\text{VII}_7 & \text{VI}_7 & \flat\text{VI}_7 & \text{V}_7 & \text{I}_{M7} \\
\flat\text{VII}_7 & \flat\text{III}_7 & \flat\text{VI}_7 & \flat\text{II}_7 & \text{I}_{M7}
\end{array}
$$

이밖에도 여러 가지가 있지만 우선 일반적인 내용만 열거해 보았다. 코드의 앞뒤 관계나 연주자 취향에 따라 어느 것을 사용해도 관계없다.

학 생 순환코드나 변화형을 사용하면 되겠네요.
선생님 그런 셈이죠.

02 다음 코러스의 첫머리가 I_{M7}가 아닌 경우

첫머리의 코드가 II_{m7}일 때의 턴 백을 생각해보자.

코드 진행의 원형

$$
(\text{V}_7) \quad \left| \ \text{I}_{M7} \quad \right| \ \text{I}_{M7} \quad \left| \ \text{II}_{m7} \ \right|
$$

1. 다음 코러스 제1마디인 II_{m7} 앞에 VI_7를 사용한다.

$$
\left| \ \text{I}_{M7} \quad \right| \ \text{VI}_7 \quad \left| \ \text{II}_{m7} \ \right|
$$

2. 그 VI_7를 II_{m7}-V_7로 분할한다.

$$
\left| \ \text{I}_{M7} \quad \right| \ \text{III}_{m7} \quad \text{VI}_7 \ \left| \ \text{II}_{m7} \ \right|
$$

3. I_{M7}와 III_{m7} 사이에 경과적으로 II_{m7}를 사용한다.

$$
\left| \ \text{I}_{M7} \quad \text{II}_{m7} \ \right| \ \text{III}_{m7} \quad \text{VI}_7 \ \left| \ \text{II}_{m7} \ \right|
$$

4. 그 Ⅱm7를 같은 서브도미넌트인 ⅣM7로 대체한다.

| I M7 | ⅣM7 | Ⅲm7 | ⅥI7 | Ⅱm7 |

5. 다음 코러스 Ⅱm7 앞에 도미넌트의 연속을 사용한다.

| I M7 | Ⅶ7 | Ⅲ7 | Ⅵ7 | Ⅱm7 |

6. 5.의 도미넌트 세븐스에 대리코드를 사용한다.

| I M7 | Ⅶ7 | ♭Ⅶ7 | Ⅵ7 | Ⅱm7 |

Ex. 407

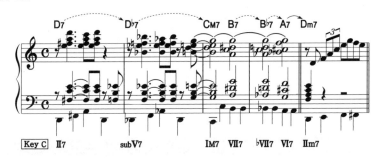

SATIN DOLL
by Duke Ellington
© TEMPO MUSIC INC 473

Ex. 407은 6.을 적용한 《Satin Doll》의 턴 백이다.

학 생 결국은 Ⅱm7 앞에 Ⅵ7를 두고 IM7에서 Ⅵ7를 어떻게
 진행하느냐가 관건이군요.
선생님 그렇습니다. 그리고,

7. | I M7 | Ⅵm7 | Ⅱm7 | Ⅴ7 | Ⅱm7 |

와 같이 다음 코러스의 첫머리가 IM7가 아닌 경우에도 순환코드를 사용하
면 좋습니다.

PART **7** 블루스

Lesson 27
블루스(Bluse)와 블루 노트(Blue note)

학 생　블루스라는 말은 많이 들어보긴 했는데 정확히 무엇
　　　을 뜻하는 건지 모르겠어요.

선생님　블루스란 재즈나 록에서 12마디가 반복되는 음악을
　　　말합니다.

01　블루스의 코드 진행

기본적인 블루스의 코드 진행을 써 보자.

$$\| \text{I}_7 \mid \text{╱} \mid \text{╱} \mid \text{╱} \mid \text{IV}_7 \mid \text{╱} \mid \text{I}_7 \mid \text{╱} \mid \text{V}_7 \mid \text{╱} \mid \text{I}_7 \mid \text{╱} \|$$

학 생　V7는 도미넌트 세븐스인데 I 과 IV는 지금까지 나왔
　　　던 메이저 세븐스나 식스스가 아니네요?

선생님　그래요. 토닉이나 서브도미넌트에도 도미넌트 세븐
　　　스를 사용하는 것이 블루스의 특징입니다.

I 과 IV에 도미넌트 세븐스를 사용하면 보통 곡도 블루스 같은 느낌이 난다.

Ex. 408

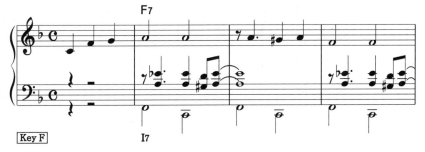

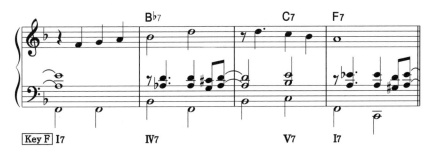

You Are My Sunshine
by J DAVIS
© PEER INTERNATIONAL CORP

재즈 블루스는 블루스의 기본 코드 진행을 다양하게 하모니제이션하고 발전시켜 연주하는 경우가 많다. 대표적인 코드 진행은 다음 페이지와 같다.

기본형 ‖ C7 | ✕ | ✕ | F7 | ✕ | C7 | ✕ | G7 | ✕ | C7 | ✕ ‖

Var.1 ‖ C7 | ✕ | ✕ | F7 | ✕ | C7 | ✕ | G7 | F7 | C7 | ✕ ‖

Var.2 ‖ C7 | F7 | C7 | Gm7/C7 | F7 | A7 | Dm7 | G7 | C7/A7 | Dm7/G7 ‖

Var.3 ‖ C7 | F7/F#dim | C7 | Gm7/C7 | F7 | F#dim | C7 | Em7/A7 | Dm7 | G7 | C7/A7 | Dm7/G7 ‖

Var.4 ‖ C7/C#dim | Dm7/D#dim | C7onE | Gm7/C7 | F7 | F#dim | C7/F7 | Em7/A7 | Dm7 | G7 | C7/A7 | Dm7/G7 ‖

Var.5 ‖ C7 | F7/Bb7 | C7 | Gm7/C7 | F7 | Bb7 | C7/Dm7 | Em7/A7 | Dm7 | G7 | C7/A7 | Dm7/G7 ‖

Var.6 ‖ C7 | Bm7/E7 | Am7/D7 | Gm7/C7 | F7 | Fm7/Bb7 | Em7 | A7 | Dm7 | G7 | C7/A7 | D7/G7 ‖

Var.7 ‖ F#m7/B7 | Em7/A7 | Dm7/G7 | Cm7/F7 | Fm7/Bb7 | Em7/A7 | Ebm7/Ab7 | Dm7/G7 | Abm7/Db7 | C7/Eb7 | Ab7/Db7 ‖

Var.8 ‖ Cm | Dm7/G7 | Cm | Gm7/C7 | Fm | ✕ | Cm | Eb7 | D7 | G7 | Cm/Eb7 | D7/G7 ‖

학 생 　종류가 다양하네요.

선생님 　지금까지 배운 코드 프로그레션 지식으로는 다 분석할 수 없을 정도죠.

02 블루 노트 스케일

블루스나 블루스 계열 곡에서는 메이저와 마이너 각 스케일에 ♭3, ♭5, ♭7 세 음(블루 노트)을 더한 블루 노트 스케일을 사용한다(검은 음표가 블루 노트).

메이저 블루 노트 스케일

Ex. 409

마이너 블루 노트 스케일

블루 노트를 사용해 멜로디를 만들 때는 위 열 개의 음 중에서

Ex. 410

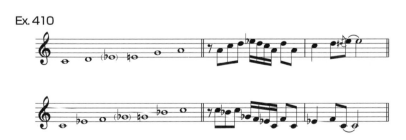

다음과 같이 '도'를 시작으로 하는 펜타토닉(pentatonic, 5음음계)에 블루
노트를 더하는 경우가 많다.

학 생 블루 노트를 사용하니까 더 재즈다운 느낌이 나네요.
 자유자재로 구사할 수 있었으면 좋겠어요.
선생님 무슨 일이든 연습이 중요해요. 열심히 하기 바랍니다.

연습문제 | 24

① 보기와 같이 아래 빈 칸에 코드 네임을 써 넣으시오.

	I_7	IV_7 $\#IV$dim	I_7	V_{m7} I_7	IV_7	$\#IV$dim	I_7	III_{m7} VI_7	II_{m7}	V_7	I_7 VI_7	II_{m7} V_7
Key C	C_7	F_7 $F\#$dim	C_7	G_{m7} C_7	F_7	$F\#$dim	C_7	E_{m7} A_7	D_{m7}	G_7	C_7 A_7	D_{m7} G_7
Key F												
Key B♭												
Key E♭												
Key A♭												
Key G												
Key D												

	I_7	$VIIm_7^{-5}$ $IIIdim$	VIm_7 II_7	Vm_7 I_7	Im_7 IV_7	IVm_7 $\flat VII_7$	$IIIm_7$	VI_7	II_7	V_7	I_7 VI_7	IIm_7 V_7
Key C	C_7	Bm_7^{-5} E_7	Am_7 D_7	Gm_7 C_7	Cm_7 F_7	Fm_7 $B\flat_7$	Em_7	A_7	D_7	G_7	C_7A_7	Dm_7G_7
Key F												
Key B\flat												
Key E\flat												
Key A\flat												
Key G												
Key D												

	$\#IVm_7^{-5}$ VII_7	$IIIm_7$ VI_7	IIm_7 V_7	Vm_7 I_7	IV_7	IVm_7 $\flat VII_7$	$IIIm_7$ VI_7	$\flat IIIm_7$ $\flat VI_7$	IIm_7 V_7	$\flat VIm_7$ $\flat II_7$	I_7 $\flat III_7$	$\flat VI_7$ $\flat II_7$
Key C	$F\#m_7^{-5}$ B_7	Em_7 A_7	Dm_7 C_7	Gm_7 C_7	F_7	Fm_7 $B\flat_7$	Em_7 A_7	$E\flat m_7$ $A\flat_7$	Dm_7 G_7	$A\flat m_7$ $D\flat_7$	C_7 $E\flat_7$	$A\flat_7$ $D\flat_7$
Key F												
Key B\flat												
Key E\flat												
Key A\flat												
Key G												
Key D												

PART 8 요약 정리

선생님 마지막으로 곡을 분석해 볼까요?

학 생 애널리시스(analysis)라고 하는 거죠?

일렉톤으로 편곡한《Moonlight in Vermont》를 분석해 보자. 직접 악보에 적기 바란다.

분석 순서는 다음과 같다.

1. 조성
2. 화음의 도수
3. 화음의 기능
 - II_{m7} - V_7 (⎿⏌)
 - 도미넌트 모션 (⌒)
 - 대리코드(sub)
 - II_{m7} - V_7에 대리코드를 사용한 것 (⌐⌐⌐)
 - 도미넌트 모션에 대리코드를 사용한 것 (⌐⌐)
4. 텐션
5. 텐션 리졸브
6. 어베일러블 노트 스케일
7. 기타
 - 코드 패턴
 - 화음 밖의 음
 - 조바꿈 방법
 - 페달 노트

- 클리셰
- 기타

즉, 이 책에서 지금까지 배운 것들을 하나씩 되새기며 적으면 될 것이다.

7.에 해당하는 사항들은 숫자로 나타냈다(293페이지 《Moonlight in Vermont》 악보 참조).

① 코드를 만들 때는 이처럼 4도로 쌓는 것이 좋다.

② 디미니쉬드에 두 개의 텐션을 사용한 예

③ 이와 같은 화음을 드롭 투(drop two)라고 한다.

Ex. 411

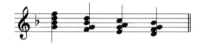

위 악보에서 두 번째 성부를

Ex. 412

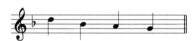

한 옥타브 내리면 다음과 같다.

폭이 넓고 부드러운 사운드를 만들어 내기 때문에 자주 사용된다.

④ Ⅱ₇의 대리코드인 Ⅱ m7 - Ⅴ₇를 분할한 것. 이러한 코드가 들어감으로서 사운드에 변화가 생긴다.

⑤ 왼손의 가장 높은 음이 긴 멜로디인 점에 주의.

⑥ 토닉 다음에는 어떤 코드가 와도 어울리는 점을 이용한 조바꿈.

⑦ ⑥과 같다

⑧ 공통화음을 이용한 조바꿈

⑨ 드롭 투

⑩ C믹소리디언으로 적긴 했지만 왼손에 ♭9th가 있으므로 C컴디미와 C믹소리디언을 합성한 스케일로 보는 것이 좋다.

Ex. 413

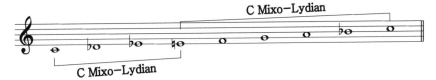

⑪ E₇ 부분의 멜로디는 대리코드인 B♭₇의 멜로디인 점에 주목할 것. 가령 G₇에서 다음과 같은 멜로디를 칠 때도 있다.

Ex. 414

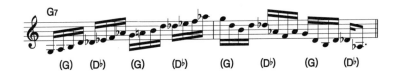

⑫ 이 마디의 멜로디는 한 박자 반의 프레이즈가 하행하고 있으므로 다음 A m7 스케일이 한 박 앞에 나오고 있다.

⑬ ⑩과 마찬가지로 F하모닉 마이너 퍼펙트 피프스 다운과 F믹소리디언의 합성이다.

⑭ 일반적으로 왼손의 13th(미♭)와 오른손의 5도음(레)은 동시에 울리면 안되지만 '레'음이 매우 짧기 때문에 큰 문제는 없다.

⑮ 드롭 투

⑯ F가 아닌 FonC로 들어가 도미넌트 페달에서 토닉으로 해결을 지연시키고 있다.
 도미넌트 페달은 셋째 단 제4마디의 F로 해결된다.

⑰ 제1, 2박의 코드가 B$_{m7}^{-5}$로 표시되어 있지만 G$_7^{(9)}$ 코드에서 베이스가 생략된 것으로
 로 봐도 무방하다.

위와 같은 방법으로 악보를 분석하면 이론적, 기능적으로 음악을 이해할
수 있으며 악보를 좀 더 쉽게 외울 수 있고 연주 수준도 높아질 것이다.

MOONLIGHT IN VERMONT

Music by KARL SUESSDORF
Arr. by Masa Matsuda
© WARNER CHAPPELL MUSIC LTD

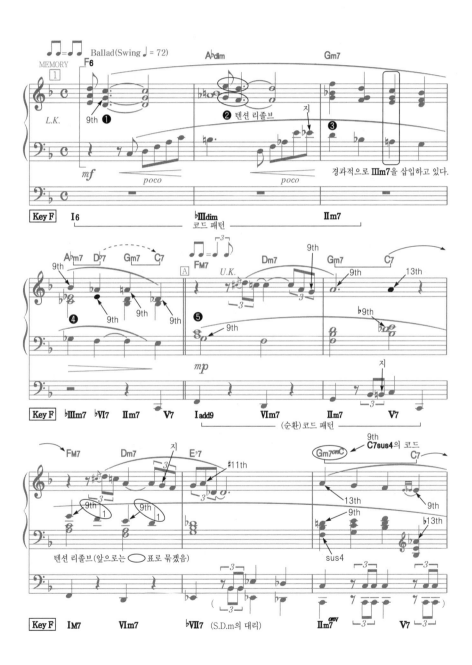

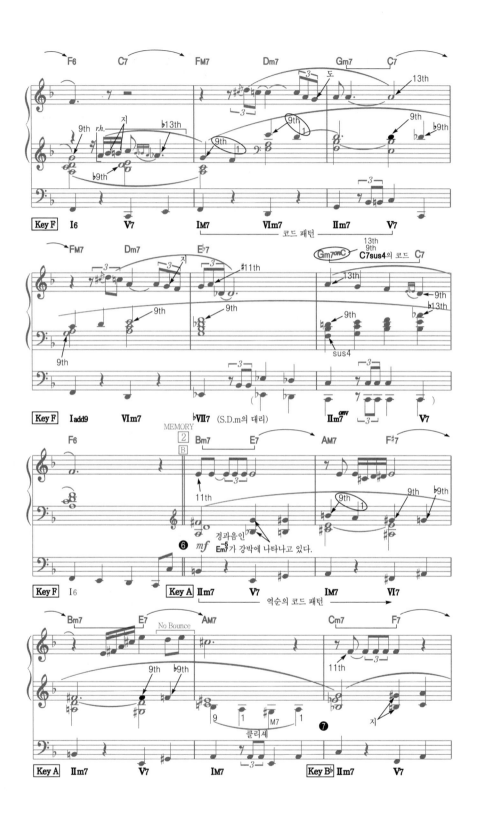

294

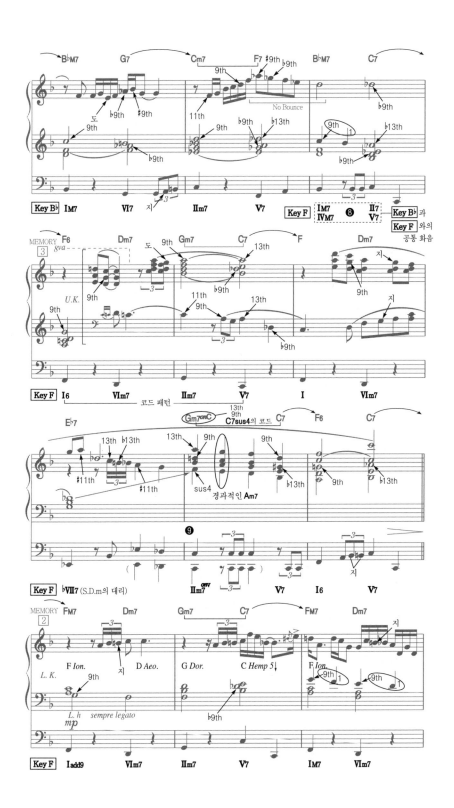

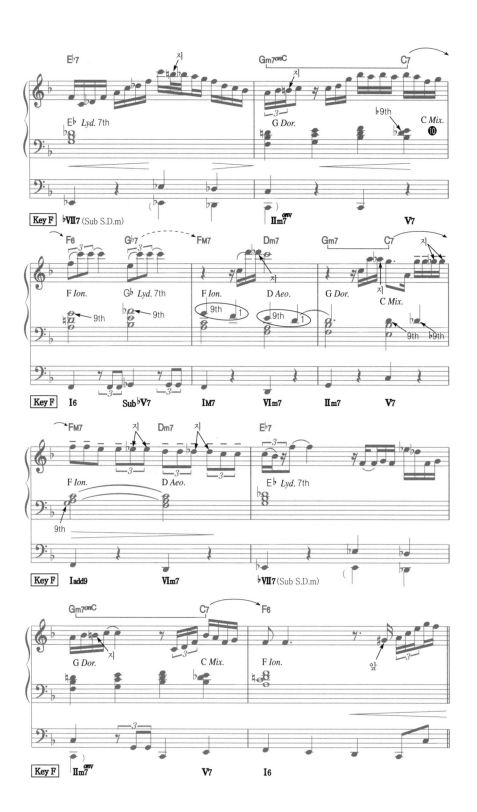

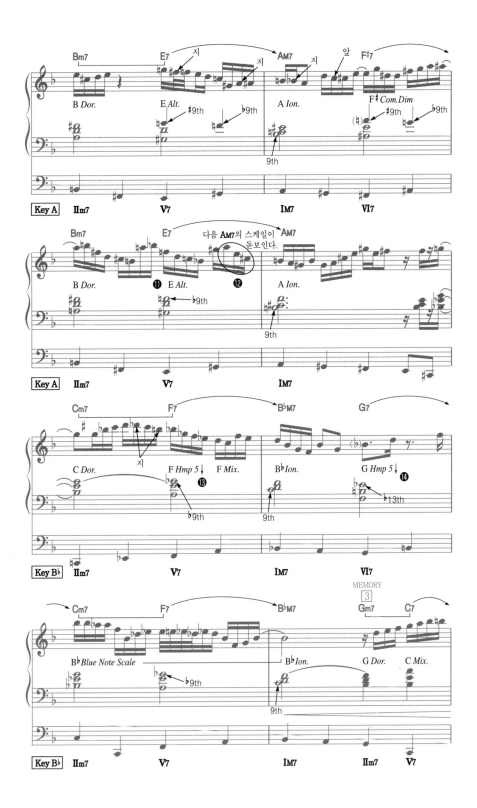

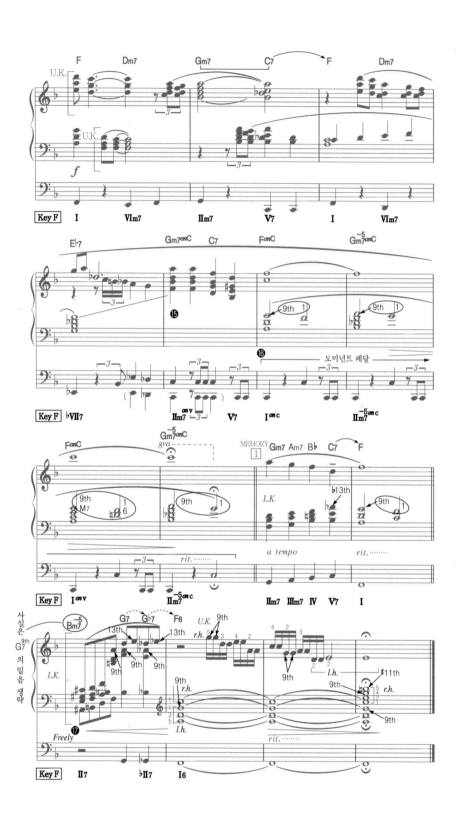

PART 9 연습문제 해답

연습문제 | 01

①

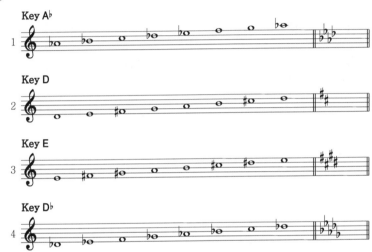

②

1.《월계꽃》, 2.《모차르트의 자장가》, 3.《엘 빔보》, 4.《새틴 돌》

1. HEIDENROESLEIN / ORIGINAL by FRANZ SCHUBERT
 ©TRADITIONAL

2. WIEGENLIED K 350 /ORIGINAL by WOLFGANG AMADEUS MOZART
 ©TRADITIONAL

3. EL BIMBO (ORIGINAL VERSION) by CLAUDE MORGAN
 ©SUGARMUSIC EDITIONS

4. SATIN DOLL by Duke Ellington
 ©TEMPO MUSIC INC 473

연습문제 | 02

① 1. 단3도 2. 증4도 3. 완전5도 4. 장6도 5. 단6도 6. 장7도

② 1. 완전5도 2. 감5도 3. 단7도 4. 완전4도 5. 단3도 6. 단6도

③ 1. 감3도 2. 감4도 3. 감7도 4. 증3도 5. 증5도 6. 증7도

④ 1. 장9도 2. 증11도 3. 단9도 4. 증9도 5. 장13도 6. 단13도
 7. 완전11도 8. 증11도

⑤

연습문제 | 03

① 1. (F7) 2. (E7) 3. (BM7) 4. (Gm7) 5. (A$_{m7}^{-5}$) 6. (C#$_{m7}^{-5}$) 7. (G♭M7) 8. (D7sus4)

9. (D7aug) 10. (C#dim) 11. (E$_{♭7}^{-5}$) 12. (Em6) 13. (E♭dim) 14. (A♭7sus4) 15. (D$_{♭7}^{-5}$) 16. (B♭7aug)

② 1. (G♭M7 on D♭) 2. (EM7 on D#) 3. (B♭7 on F) 4. (Bm7 on F#) 5. (D$_7^{-5}$ on F#) 6. (E$_7^{-5}$ on G#) 7. (A7aug on G) 8. (G$_7^{-5}$ on F)

(D6 on F#) (A♭$_7^{-5}$ on G♭) (B♭$_7^{-5}$ on A♭) (B♭m6 on F)

③ 1. (DM7) 2. (C$_{m7}^{-5}$) 3. (E♭7) 4. (D$_7^{-5}$) 5. (Fm7) 6. (B♭M7) 7. (E#$_{m7}^{-5}$) 8. (B7aug)

(F$_{m7}^{-5}$)

④ 1. (Fm7 on C) 2. (Dm$_7^{-5}$ on A♭) 3. (F#m7 on E) 4. (G#m$_7^{-5}$ on B) 5. (E♭dim) 6. (Fdim) 7. (Gdim) 8. (B$_7^{-5}$)

(A♭6 on C) (Fm6 on A♭) (A6 on E) (Bm6) (F#dim) (A♭dim) (B♭dim) (F$_7^{-5}$ on B)

(Adim) (Bdim) (D♭dim)

(Cdim) (Ddim) (Edim)

300

연습문제 | 04

①

	I	II	III	IV	V	VI	VII
Key F	F_{M7}	G_{m7}	A_{m7}	B^\flat_{M7}	C_7	D_{m7}	E_{m7}^{-5}
Key G	G_{M7}	A_{m7}	B_{m7}	C_{M7}	D_7	E_{m7}	$F^\sharp_{m7}^{-5}$
Key B$^\flat$	B^\flat_{M7}	C_{m7}	D_{m7}	E^\flat_{M7}	F_7	G_{m7}	A_{m7}^{-5}
Key D	D_{M7}	E_{m7}	F^\sharp_{m7}	G_{M7}	A_7	B_{m7}	$C^\sharp_{m7}^{-5}$
Key E$^\flat$	E^\flat_{M7}	F_{m7}	G_{m7}	A^\flat_{M7}	B^\flat_7	C_{m7}	D_{m7}^{-5}
Key A	A_{M7}	B_{m7}	C^\sharp_{m7}	D_{M7}	E_7	F^\sharp_{m7}	$G^\sharp_{m7}^{-5}$
Key A$^\flat$	A^\flat_{M7}	B^\flat_{m7}	C_{m7}	D^\flat_{M7}	E^\flat_7	F_{m7}	G_{m7}^{-5}
Key E	E_{M7}	F^\sharp_{m7}	G^\sharp_{m7}	A_{M7}	B_7	C^\sharp_{m7}	$D^\sharp_{m7}^{-5}$
Key D$^\flat$	D^\flat_{M7}	E^\flat_{m7}	F_{m7}	G^\flat_{M7}	A^\flat_7	B^\flat_{m7}	C_{m7}^{-5}
Key B	B_{M7}	C^\sharp_{m7}	D^\sharp_{m7}	E_{M7}	F^\sharp_7	G^\sharp_{m7}	$A^\sharp_{m7}^{-5}$
Key G$^\flat$	G^\flat_{M7}	A^\flat_{m7}	B^\flat_{m7}	C^\flat_{M7}	D^\flat_7	E^\flat_{m7}	F_{m7}^{-5}

②

1. E_{m7}은 Key (D)의 (II$_{m7}$) 2. G_{m7}은 Key (F)의 (II$_{m7}$)
 (C)의 (III$_{m7}$) (E$^\flat$)의 (III$_{m7}$)
 (G)의 (VI$_{m7}$) (B$^\flat$)의 (VI$_{m7}$)

3. B^\flat_{m7}은 Key (A$^\flat$)의 (II$_{m7}$) 4. C^\sharp_{m7}은 Key (B)의 (II$_{m7}$)
 (G$^\flat$)의 (III$_{m7}$) (A)의 (III$_{m7}$)
 (D$^\flat$)의 (VI$_{m7}$) (E)의 (VI$_{m7}$)

5. F^\sharp_{m7}은 Key (E)의 (II$_{m7}$) 6. D^\flat_{M7}은 Key (D$^\flat$)의 (I$_{M7}$)
 (D)의 (III$_{m7}$) (A$^\flat$)의 (IV$_{M7}$)
 (A)의 (VI$_{m7}$)

7. E_{M7}은 Key (E)의 (I$_{M7}$)
 (B)의 (IV$_{M7}$)

①

1. (C$_7$) → (F$_{M7}$) 7. (E$^\flat_7$) → (A$^\flat_{M7}$)

2. (D$_7$) → (G$_{M7}$) 8. (B$_7$) → (E$_{M7}$)

3. (F$_7$) → (B$^\flat_{M7}$) 9. (A$^\flat_7$) → (D$^\flat_{M7}$)

4. (A$_7$) → (D$_{M7}$) 10. (F$^\sharp_7$) → (B$_{M7}$)

5. (B$^\flat_7$) → (E$^\flat_{M7}$) 11. (D$^\flat_7$) → (G$^\flat_{M7}$)

6. (E$_7$) → (A$_{M7}$) 12. (C$^\sharp_7$) → (F$^\sharp_{M7}$)

②

C$_7$ F$_7$ B$^\flat_7$ (E$^\flat_7$) (A$^\flat_7$) (D$^\flat_7$) (G$^\flat_7$) (B$_7$) (E$_7$) (A$_7$) (D$_7$) (G$_7$)

③

	II$_{m7}$	V$_7$	I$_{M7}$	IV$_{M7}$	VII$_{m7}^{-5}$	III$_{m7}$	VI$_{m7}$	II$_{m7}$	V$_7$	I$_{M7}$
Key F	G$_{m7}$	C$_7$	F$_{M7}$	B$^\flat_{M7}$	E$_{m7}^{-5}$	A$_{m7}$	D$_{m7}$	G$_{m7}$	C$_7$	F$_{M7}$
Key G	A$_{m7}$	D$_7$	G$_{M7}$	C$_{M7}$	F$^\sharp{}_{m7}^{-5}$	B$_{m7}$	E$_{m7}$	A$_{m7}$	D$_7$	G$_{M7}$
Key B$^\flat$	C$_{m7}$	F$_7$	B$^\flat_{M7}$	E$^\flat_{M7}$	A$_{m7}^{-5}$	D$_{m7}$	G$_{m7}$	C$_{m7}$	F$_7$	B$^\flat_{M7}$
Key D	E$_{m7}$	A$_7$	D$_{M7}$	G$_{M7}$	C$^\sharp{}_{m7}^{-5}$	F$^\sharp{}_{m7}$	B$_{m7}$	E$_{m7}$	A$_7$	D$_{M7}$
Key E$^\flat$	F$_{m7}$	B$^\flat_7$	E$^\flat_{M7}$	A$^\flat_{M7}$	D$_{m7}^{-5}$	G$_{m7}$	C$_{m7}$	F$_{m7}$	B$^\flat_7$	E$^\flat_{M7}$
Key A	B$_{m7}$	E$_7$	A$_{M7}$	D$_{M7}$	G$^\sharp{}_{m7}^{-5}$	C$^\sharp{}_{m7}$	F$^\sharp{}_{m7}$	B$_{m7}$	E$_7$	A$_{M7}$
Key A$^\flat$	B$^\flat_{m7}$	E$^\flat_7$	A$^\flat_{M7}$	D$^\flat_{M7}$	G$_{m7}^{-5}$	C$_{m7}$	F$_{m7}$	B$^\flat_{m7}$	E$^\flat_7$	A$^\flat_{M7}$
Key E	F$^\sharp{}_{m7}$	B$_7$	E$_{M7}$	A$_{M7}$	D$^\sharp{}_{m7}^{-5}$	G$^\sharp{}_{m7}$	C$^\sharp{}_{m7}$	F$^\sharp{}_{m7}$	B$_7$	E$_{M7}$
Key D$^\flat$	E$^\flat_{m7}$	A$^\flat_7$	D$^\flat_{M7}$	G$^\flat_{M7}$	C$_{m7}^{-5}$	F$_{m7}$	B$^\flat_{m7}$	E$^\flat_{m7}$	A$^\flat_7$	D$^\flat_{M7}$
Key B	C$^\sharp{}_{m7}$	F$^\sharp{}_7$	B$_{M7}$	E$_{M7}$	A$^\sharp{}_{m7}^{-5}$	D$^\sharp{}_{m7}$	G$^\sharp{}_{m7}$	C$^\sharp{}_{m7}$	F$^\sharp{}_7$	B$_{M7}$
Key G$^\flat$	A$^\flat_{m7}$	D$^\flat_7$	G$^\flat_{M7}$	C$^\flat_{M7}$	F$_{m7}^{-5}$	B$^\flat_{m7}$	E$^\flat_{m7}$	A$^\flat_{m7}$	D$^\flat_7$	G$^\flat_{M7}$

①

 Key (D♭)의 (Ⅲ$_{m7}$)에서 (Ⓣ)이(가) 된다.

1. F$_{m7}$은 Key (A♭)의 (Ⅵ$_{m7}$)에서 (Ⓣ)이(가) 된다.

 Key (E♭)의 (Ⅱ$_{m7}$)에서 (Ⓢ)이(가) 된다.

 Key (G)의 (Ⅲ$_{m7}$)에서 (Ⓣ)이(가) 된다.

2. B$_{m7}$은 Key (D)의 (Ⅵ$_{m7}$)에서 (Ⓣ)이(가) 된다.

 Key (A)의 (Ⅱ$_{m7}$)에서 (Ⓢ)이(가) 된다.

 Key (A)의 (Ⅲ$_{m7}$)에서 (Ⓣ)이(가) 된다.

3. C♯$_{m7}$은 Key (E)의 (Ⅵ$_{m7}$)에서 (Ⓣ)이(가) 된다.

 Key (B)의 (Ⅱ$_{m7}$)에서 (Ⓢ)이(가) 된다.

4. D$_{M7}$은 Key (D)의 (Ⅰ$_{M7}$)에서 (Ⓣ)이(가) 된다.

 Key (A)의 (Ⅳ$_{M7}$)에서 (Ⓢ)이(가) 된다.

5. E♭$_{M7}$은 Key (E♭)의 (Ⅰ$_{M7}$)에서 (Ⓣ)이(가) 된다.

 Key (B♭)의 (Ⅳ$_{M7}$)에서 (Ⓢ)이(가) 된다.

6. G$_{m7}^{-5}$는 Key (A♭)의 (Ⅶ$_{m7}^{-5}$)에서 (Ⓓ)이(가) 된다.

7. F♯$_{m7}^{-5}$는 Key (G)의 (Ⅶ$_{m7}^{-5}$)에서 (Ⓓ)이(가) 된다.

②

1. || C$_{m7}$ | F$_7$ → B♭$_{M7}$ | E♭$_{M7}$ | A$_{m7}^{-5}$ | D$_{m7}$ | G$_{m7}$ | C$_{m7}$ | F$_7$ → G$_{m7}$ | C$_{m7}$ | F$_7$ → B♭$_6$ ||

Key (B♭)

 (Ⅱ$_{m7}$) (Ⅴ$_7$) (Ⅰ$_{M7}$) (Ⅳ$_{M7}$) (Ⅶ$_{m7}^{-5}$) (Ⅲ$_{m7}$) (Ⅵ$_{m7}$) (Ⅱ$_{m7}$) (Ⅴ$_7$) (Ⅵ$_{m7}$) (Ⅱ$_{m7}$) (Ⅴ$_7$) (Ⅰ$_6$)

 Ⓢ Ⓓ Ⓣ Ⓢ Ⓓ Ⓣ Ⓣ Ⓢ Ⓓ Ⓣ Ⓢ Ⓓ Ⓣ

2. || G$_{M7}$ | C♯$_{m7}^{-5}$ | F♯$_{m7}$ | B$_{m7}$ | G$_6$ | A$_7$ → F♯$_{m7}$ | B$_{m7}$ | E$_{m7}$ | A$_7$ | D$_{M7}$ | G$_{M7}$ | D$_{M7}$ ||

Key (D)

 (Ⅳ$_{M7}$) (Ⅶ$_{m7}^{-5}$) (Ⅲ$_{m7}$) (Ⅵ$_{m7}$) (Ⅳ$_6$) (Ⅴ$_7$) (Ⅲ$_{m7}$) (Ⅵ$_{m7}$) (Ⅱ$_{m7}$) (Ⅴ$_7$) (Ⅰ$_{M7}$) (Ⅳ$_{M7}$) (Ⅰ$_{M7}$)

 Ⓢ Ⓓ Ⓣ Ⓣ Ⓢ Ⓓ Ⓣ Ⓣ Ⓢ Ⓓ Ⓣ Ⓢ Ⓣ

연습문제 | 07

①

	$VI_7 \curvearrowright II_{m7}$	$VII_7 \curvearrowright III_{m7}$	$I_7 \curvearrowright IV_{M7}$	$II_7 \curvearrowright V_7$	$III_7 \curvearrowright VI_{m7}$
Key F	$D_7 \curvearrowright G_{m7}$	$E_7 \curvearrowright A_{m7}$	$F_7 \curvearrowright B\flat_{M7}$	$G_7 \curvearrowright C_7$	$A_7 \curvearrowright D_{m7}$
Key G	$E_7 \curvearrowright A_{m7}$	$F\#_7 \curvearrowright B_{m7}$	$G_7 \curvearrowright C_{M7}$	$A_7 \curvearrowright D_7$	$B_7 \curvearrowright E_{m7}$
Key B♭	$G_7 \curvearrowright C_{m7}$	$A_7 \curvearrowright D_{m7}$	$B\flat_7 \curvearrowright E\flat_{M7}$	$C_7 \curvearrowright F_7$	$D_7 \curvearrowright G_{m7}$
Key D	$B_7 \curvearrowright E_{m7}$	$C\#_7 \curvearrowright F\#_{m7}$	$D_7 \curvearrowright G_{M7}$	$E_7 \curvearrowright A_7$	$F\#_7 \curvearrowright B_{m7}$
Key E♭	$C_7 \curvearrowright F_{m7}$	$D_7 \curvearrowright G_{m7}$	$E\flat_7 \curvearrowright A\flat_{M7}$	$F_7 \curvearrowright B\flat_7$	$G_7 \curvearrowright C_{m7}$
Key A	$F\#_7 \curvearrowright B_{m7}$	$G\#_7 \curvearrowright C\#_{m7}$	$A_7 \curvearrowright D_{M7}$	$B_7 \curvearrowright E_7$	$C\#_7 \curvearrowright F\#_{m7}$
Key A♭	$F_7 \curvearrowright B\flat_{m7}$	$G_7 \curvearrowright C_{m7}$	$A\flat_7 \curvearrowright D\flat_{M7}$	$B\flat_7 \curvearrowright E\flat_7$	$C_7 \curvearrowright F_{m7}$
Key E	$C\#_7 \curvearrowright F\#_{m7}$	$D\#_7 \curvearrowright G\#_{m7}$	$E_7 \curvearrowright A_{M7}$	$F\#_7 \curvearrowright B_7$	$G\#_7 \curvearrowright C\#_{m7}$
Key D♭	$B\flat_7 \curvearrowright E\flat_{m7}$	$C_7 \curvearrowright F_{m7}$	$D\flat_7 \curvearrowright G\flat_{M7}$	$E\flat_7 \curvearrowright A\flat_7$	$F_7 \curvearrowright B\flat_{m7}$
Key B	$G\#_7 \curvearrowright C\#_{m7}$	$A\#_7 \curvearrowright D\#_{m7}$	$B_7 \curvearrowright E_{M7}$	$C\#_7 \curvearrowright F\#_7$	$D\#_7 \curvearrowright G\#_{m7}$
Key G♭	$E\flat_7 \curvearrowright A\flat_{m7}$	$F_7 \curvearrowright B\flat_{m7}$	$G\flat_7 \curvearrowright C\flat_{M7}$	$A\flat_7 \curvearrowright D\flat_7$	$B\flat_7 \curvearrowright E\flat_{m7}$

②

1. Key (G)

E_{m7} | A_7 | A_{m7} | D_7 | G_{M7} | B_7 | E_{m7} | G_7 | C_{M7} | A_7 | A_{m7} | D_7 | G_{M7}

(VI_{m7}) (II_7) (II_{m7}) (V_7) (I_{M7}) (III_7) (VI_{m7}) (I_7) (IV_{M7}) (II_7) (II_{m7}) (V_7) (I_{M7})

2. Key (B♭)

$E\flat_{M7}$ | G_7 | C_{m7} | A_7 | D_{m7} | G_7 | C_{m7} | F_7 | $B\flat_{M7}$ | G_7 | C_{m7} | F_7 | $E\flat_{M7}$

(IV_{M7}) (VI_7) (II_{m7}) (VII_7) (III_{m7}) (VI_7) (II_{m7}) (V_7) (I_{M7}) (VI_7) (II_{m7}) (V_7) (I_{M7})

3. Key (E♭)

$E\flat_{M7}$ | C_7 | F_{m7} | D_7 | G_{m7} | $E\flat_7$ | $A\flat_{M7}$ | G_7 | C_{m7} | F_7 | F_{m7} | $B\flat_7$ | $E\flat_{M7}$

(I_{M7}) (VI_7) (II_{m7}) (VII_7) (III_{m7}) (I_7) (IV_{M7}) (III_7) (VI_{m7}) (II_7) (II_{m7}) (V_7) (I_{M7})

4. Key (D)

$F\#_{m7}$ | B_7 | E_{m7} | A_7 | D_{M7} | B_7 | E_{m7} | $C\#_{m7}^{-5}$ | $F\#_7$ | B_{m7} | E_7 | A_7 | D_6

(III_{m7}) (VI_7) (II_{m7}) (V_7) (I_{M7}) (VI_7) (II_{m7}) (VII_{m7}^{-5}) (III_7) (VI_{m7}) (II_{m7}) (V_7) (I_6)

연습문제 | 08

①

1. Key F $(G_{m7}\ \ C_7\ \ F_{M7})$

2. Key G $(A_{m7}\ \ D_7\ \ G_{M7})$

3. Key B♭ $(C_{m7}\ \ F_7\ \ B♭_{M7})$

4. Key D $(E_{m7}\ \ A_7\ \ D_{M7})$

5. Key E♭ $(F_{m7}\ \ B♭_7\ \ E♭_{M7})$

6. Key A $(B_{m7}\ \ E_7\ \ A_{M7})$

7. Key A♭ $(B♭_{m7}\ \ E♭_7\ \ A♭_{M7})$

8. Key E $(F\#_{m7}\ \ B_7\ \ E_{M7})$

9. Key D♭ $(E♭_{m7}\ \ A♭_7\ \ D♭_{M7})$

10. Key B $(C\#_{m7}\ \ F\#_7\ \ B_{M7})$

11. Key G♭ $(A♭_{m7}\ \ D♭_7\ \ G♭_{M7})$

12. Key F♯ $(G\#_{m7}\ \ C\#_7\ \ F\#_{M7})$

②

1. $\| B♭_{M7} | D_7 | G_{m7} | B♭_7 | E♭_{M7} | G_7 | C_7 | F_7 | B♭_{M7} \|$

Key (B♭) $\| B♭_{M7} | A_{m7}^{-5}\ D_7 | G_{m7} | F_{m7}\ B♭_7 | E♭_{M7} | D_{m7}\ G_7 | G_{m7}\ C_7 | C_{m7}\ F_7 | B♭_{M7} \|$

2. $\| A_7 | D_{M7} | F\#_7 | B_{m7} | D_7 | G_{M7} | A_7 | D_{M7} \|$

Key (D) $\| E_{m7}\ A_7 | D_{M7} | C\#_{m7}^{-5}\ F\#_7 | B_{m7} | A_{m7}\ D_7 | G_{M7} | E_{m7}\ A_7 | D_{M7} \|$

③

1. $\| F_{m7}\ B♭_7 | G_{m7}\ C_7 | F_{m7}\ B♭_7 | G_{m7}\ C_7 | F_{m7}\ D_{m7}^{-5}\ G_7 | C_{m7}\ F_7 | F_{m7}\ B♭_7 | E♭_{M7} \|$

Key (E♭) $\| II_{m7}\ V_7 | III_{m7}\ VI_7 | II_{m7}\ V_7 | III_{m7}\ VI_7 | II_{m7}\ VII_{m7}^{-5}\ III_7 | VI_{m7}\ II_7 | II_{m7}\ V_7 | I_{M7} \|$

2. $\| E_{m7}^{-5}\ A_7 | D_{m7}\ G_7 | C_{m7}\ F_7 | D_{m7}\ G_7 | C_{m7} | F_7 | B♭_6 \|$

Key (B♭) $\| \#IV_{m7}^{-5}\ VII_7 | III_{m7}\ VI_7 | II_{m7}\ V_7 | III_{m7}\ VI_7 | II_{m7} | V_7 | I_6 \|$

①

1. (G_{m7} $G♭_7$ F_{M7}) 7. ($B♭_{m7}$ A_7 $A♭_{M7}$)

2. (A_{m7} $A♭_7$ G_{M7}) 8. ($F♯_{m7}$ F_7 E_{M7})

3. (C_{m7} B_7 $B♭_{M7}$) 9. ($E♭_{m7}$ D_7 $D♭_{M7}$)

4. (E_{m7} $E♭_7$ D_{M7}) 10. ($C♯_{m7}$ C_7 B_{M7})

5. (F_{m7} E_7 $E♭_{M7}$) 11. ($A♭_{m7}$ G_7 $G♭_{M7}$)

6. (B_{m7} $B♭_7$ A_{M7})

②

	$♯IV_{m7}^{-5}$	IV_7	III_{m7}	$♭III_7$	II_{m7}	$♭II_7$	I_{M7}
Key F	B_{m7}^{-5}	$B♭_7$	A_{m7}	$A♭_7$	G_{m7}	$G♭_7$	F_{M7}
Key G	$C♯_{m7}^{-5}$	C_7	B_{m7}	$B♭_7$	A_{m7}	$A♭_7$	G_{M7}
Key B♭	E_{m7}^{-5}	$E♭_7$	D_{m7}	$D♭_7$	C_{m7}	B_7	$B♭_{M7}$
Key D	$G♯_{m7}^{-5}$	G_7	$F♯_{m7}$	F_7	E_{m7}	$E♭_7$	D_{M7}
Key E♭	A_{m7}^{-5}	$A♭_7$	G_{m7}	$G♭_7$	F_{m7}	E_7	$E♭_{M7}$
Key A	$D♯_{m7}^{-5}$	D_7	$C♯_{m7}$	C_7	B_{m7}	$B♭_7$	A_{M7}
Key A♭	D_{m7}^{-5}	$D♭_7$	C_{m7}	B_7	$B♭_{m7}$	A_7	$A♭_{M7}$
Key E	$A♯_{m7}^{-5}$	A_7	$G♯_{m7}$	G_7	$F♯_{m7}$	F_7	E_{M7}
Key D♭	G_{m7}^{-5}	$G♭_7$	F_{m7}	E_7	$E♭_{m7}$	D_7	$D♭_{M7}$
Key B	F_{m7}^{-5}	E_7	$D♯_{m7}$	D_7	$C♯_{m7}$	C_7	B_{M7}
Key G♭	C_{m7}^{-5}	B_7	$B♭_{m7}$	A_7	$A♭_{m7}$	G_7	$G♭_{M7}$

③

1. $| C_{M7} | F_7 | E_{m7} | E♭_7 | D_{m7} | D♭_7 | C_{M7} | G♭_7 | F_{M7} | B♭_7 | A_{m7} | A♭_7 | D_{m7} | D♭_7 | C_{M7} |$

2. $| G_{m7} | G♭_7 | F_{M7} | A♭_7 | G_{m7} | B♭_7 | A_{m7} | A♭_7 | G_{m7} | G♭_7 | F_{M7} | A♭_7 | G_{m7} | G♭_7 | F_{M7} |$

연습문제 | 10

①

	IV_{m6}	IV_{m7}	$\flat VI_6$	$\flat VI_{M7}$	$\flat II_{M7}$	II_{m7}^{-5}	$\flat VII_7$
Key F	$B\flat_{m6}$	$B\flat_{m7}$	$D\flat_6$	$D\flat_{M7}$	$G\flat_{M7}$	G_{m7}^{-5}	$E\flat_7$
Key G	C_{m6}	C_{m7}	$E\flat_6$	$E\flat_{M7}$	$A\flat_{M7}$	A_{m7}^{-5}	F_7
Key B♭	$E\flat_{m6}$	$E\flat_{m7}$	$G\flat_6$	$G\flat_{M7}$	B_{M7}	C_{m7}^{-5}	$A\flat_7$
Key D	G_{m6}	G_{m7}	$B\flat_6$	$B\flat_{M7}$	$E\flat_{M7}$	E_{m7}^{-5}	C_7
Key E♭	$A\flat_{m6}$	$A\flat_{m7}$	B_6	B_{M7}	E_{M7}	F_{m7}^{-5}	$D\flat_7$
Key A	D_{m6}	D_{m7}	F_6	F_{M7}	$B\flat_{M7}$	B_{m7}^{-5}	G_7
Key A♭	$D\flat_{m6}$	$D\flat_{m7}$	E_6	E_{M7}	A_{M7}	$B\flat_{m7}^{-5}$	$G\flat_7$
Key E	A_{m6}	A_{m7}	C_6	C_{M7}	F_{M7}	$F\sharp_{m7}^{-5}$	D_7
Key D♭	$G\flat_{m6}$	$G\flat_{m7}$	A_6	A_{M7}	D_{M7}	$E\flat_{m7}^{-5}$	B_7
Key B	E_{m6}	E_{m7}	G_6	G_{M7}	C_{M7}	$C\sharp_{m7}^{-5}$	A_7
Key G♭	B_{m6}	B_{m7}	D_6	D_{M7}	G_{M7}	$A\flat_{m7}^{-5}$	E_7

②

	I_{M7}	IV_{m7}	$\flat VII_7$	III_{m7}	VI_{m7}	$\flat VI_{M7}$	$\flat II_{M7}$	I_{M7}
Key F	F_{M7}	$B\flat_{m7}$	$E\flat_7$	A_{m7}	D_{M7}	$D\flat_{M7}$	$G\flat_{M7}$	F_{M7}
Key G	G_{M7}	C_{m7}	F_7	B_{m7}	E_{m7}	$E\flat_{M7}$	$A\flat_{M7}$	G_{M7}
Key B♭	$B\flat_{M7}$	$E\flat_{m7}$	$A\flat_7$	D_{m7}	G_{m7}	$G\flat_{M7}$	B_{M7}	$B\flat_{M7}$
Key D	D_{M7}	G_{m7}	C_7	$F\sharp_{m7}$	B_{m7}	$B\flat_{M7}$	$E\flat_{M7}$	D_{M7}
Key E♭	$E\flat_{M7}$	$A\flat_{m7}$	$D\flat_7$	G_{m7}	C_{m7}	B_{M7}	E_{M7}	$E\flat_{M7}$
Key A	A_{M7}	D_{m7}	G_7	$C\sharp_{m7}$	$F\sharp_{m7}$	F_{M7}	$B\flat_{M7}$	A_{M7}
Key A♭	$A\flat_{M7}$	$D\flat_{m7}$	$G\flat_7$	C_{m7}	F_{m7}	E_{M7}	A_{M7}	$A\flat_{M7}$
Key E	E_{M7}	A_{m7}	D_7	$G\sharp_{m7}$	$C\sharp_{m7}$	C_{M7}	F_{M7}	E_{M7}
Key D♭	$D\flat_{M7}$	$G\flat_{m7}$	B_7	F_{m7}	$B\flat_{m7}$	A_{M7}	D_{M7}	$D\flat_{M7}$
Key B	B_{M7}	E_{m7}	A_7	$D\sharp_{m7}$	$G\sharp_{m7}$	G_{M7}	C_{M7}	B_{M7}
Key G♭	$G\flat_{M7}$	B_{m7}	E_7	$B\flat_{m7}$	$E\flat_{m7}$	D_{M7}	G_{M7}	$G\flat_{M7}$

①

1. $\Big|$ C_{M7} $\Big|$ A_7 $\Big|$ D_{m7} $\Big|$ B_7 $\Big|$ E_{m7} $\Big|$ E_7 $\Big|$ A_{m7} $\Big|$ D_7 $\Big|$ G_7 $\Big|$ C_{M7} $\Big|$

2. $\Big|$ G_{M7} $\Big|$ A_7 $\Big|$ D_7 $\Big|$ B_7 $\Big|$ E_{m7} $\Big|$ F^{\sharp}_7 $\Big|$ B_{m7} $\Big|$ E_7 $\Big|$ A_{m7} $\Big|$ D_7 $\Big|$ G_{M7} $\Big|$

②

	I_{M7}	$\sharp I$dim	II_{m7}	$\sharp II$dim	III_{m7}	$\sharp V$dim	VI_{m7}	IV_{m7}	III_{m7}	$\flat III$dim	II_{m7}	$\flat II_7$	Idim	I_{M7}
Key F	F_{M7}	F♯dim	G_{m7}	G♯dim	A_{m7}	C♯dim	D_{m7}	B^{\flat}_{m7}	A_{m7}	A♭dim	G_{m7}	G^{\flat}_7	Fdim	F_{M7}
Key G	G_{M7}	G♯dim	A_{m7}	A♯dim	B_{m7}	D♯dim	E_{m7}	C_{m7}	B_{m7}	B♭dim	A_{m7}	A^{\flat}_7	Gdim	G_{M7}
Key B♭	B^{\flat}_{M7}	Bdim	C_{m7}	C♯dim	D_{m7}	F♯dim	G_{m7}	E^{\flat}_{m7}	D_{m7}	D♭dim	C_{m7}	B_7	B♭dim	B^{\flat}_{M7}
Key D	D_{M7}	D♯dim	E_{m7}	Fdim	F^{\sharp}_{m7}	A♯dim	B_{m7}	G_{m7}	F^{\sharp}_{m7}	Fdim	E_{m7}	E^{\flat}_7	Ddim	D_{M7}
Key E♭	E^{\flat}_{M7}	Edim	F_{m7}	F♯dim	G_{m7}	Bdim	C_{m7}	A^{\flat}_{m7}	G_{m7}	G♭dim	F_{m7}	E_7	E♭dim	E^{\flat}_{M7}
Key A	A_{M7}	A♯dim	B_{m7}	Cdim	C^{\sharp}_{m7}	Fdim	F^{\sharp}_{m7}	D_{m7}	C^{\sharp}_{m7}	Cdim	B_{m7}	B^{\flat}_7	Adim	A_{M7}
Key A♭	A^{\flat}_{M7}	Adim	B^{\flat}_{m7}	Bdim	C_{m7}	Edim	F_{m7}	D^{\flat}_{m7}	C_{m7}	Bdim	B^{\flat}_{m7}	A_7	A♭dim	A^{\flat}_{M7}
Key E	E_{M7}	Fdim	F^{\sharp}_{m7}	Gdim	G^{\sharp}_{m7}	Cdim	C^{\sharp}_{m7}	A_{m7}	G^{\sharp}_{m7}	Gdim	F^{\sharp}_{m7}	F_7	Edim	E_{M7}
Key D♭	D^{\flat}_{M7}	Ddim	E^{\flat}_{m7}	Edim	F_{m7}	Adim	B^{\flat}_{m7}	G^{\flat}_{m7}	F_{m7}	Edim	E^{\flat}_{m7}	D_7	D♭dim	D^{\flat}_{M7}
Key B	B_{M7}	Cdim	C^{\sharp}_{m7}	Ddim	D^{\sharp}_{m7}	Gdim	G^{\sharp}_{m7}	E_{m7}	D^{\sharp}_{m7}	Ddim	C^{\sharp}_{m7}	C_7	Bdim	B_{M7}
Key G♭	G^{\flat}_{M7}	Gdim	A^{\flat}_{m7}	Adim	B^{\flat}_{m7}	Ddim	E^{\flat}_{M7}	B_{m7}	B^{\flat}_{m7}	Adim	A^{\flat}_{m7}	G_7	G♭dim	G^{\flat}_{M7}

	I_{M7}	VI_{m7}	II_{m7}	V_7	I_{M7}	$\#Idim$	II_{m7}	V_7	I_{M7}	I_7	IV_{M7}	IV_{m7}	I_{M7}	$\flat III dim$	II_{m7}	V_7
Key F	F_{M7}	D_{M7}	G_{m7}	C_7	F_{M7}	$F\#dim$	G_{m7}	C_7	F_{M7}	F_7	$B\flat_{M7}$	$B\flat_{m7}$	F_{M7}	$A\flat dim$	G_{m7}	C_7
Key G	G_{M7}	E_{m7}	A_{m7}	D_7	G_{M7}	$G\#dim$	A_{m7}	D_7	G_{M7}	G_7	C_{M7}	C_{m7}	G_{M7}	$B\flat dim$	A_{m7}	D_7
Key B\flat	$B\flat_{M7}$	G_{m7}	C_{m7}	F_7	$B\flat_{M7}$	$Bdim$	C_{m7}	F_7	$B\flat_{M7}$	$B\flat_7$	$E\flat_{M7}$	$E\flat_{m7}$	$B\flat_{M7}$	$D\flat dim$	C_{m7}	F_7
Key D	D_{M7}	B_{m7}	E_{m7}	A_7	D_{M7}	$D\#dim$	E_{m7}	A_7	D_{M7}	D_7	G_{M7}	G_{m7}	D_{M7}	$Fdim$	E_{m7}	A_7
Key E\flat	$E\flat_{M7}$	C_{m7}	F_{m7}	$B\flat_7$	$E\flat_{M7}$	$Edim$	F_{m7}	$B\flat_7$	$E\flat_{M7}$	$E\flat_7$	$A\flat_{M7}$	$A\flat_{m7}$	$E\flat_{M7}$	$G\flat dim$	F_{m7}	$B\flat_7$
Key A	A_{M7}	$F\#_{m7}$	B_{m7}	E_7	A_{M7}	$A\#dim$	B_{m7}	E_7	A_{M7}	A_7	D_{M7}	D_{m7}	A_{M7}	$Cdim$	B_{m7}	E_7
Key A\flat	$A\flat_{M7}$	F_{m7}	$B\flat_{m7}$	$E\flat_7$	$A\flat_{M7}$	$Adim$	$B\flat_{m7}$	$E\flat_7$	$A\flat_{M7}$	$A\flat_7$	$D\flat_{M7}$	$D\flat_{m7}$	$A\flat_{M7}$	$Bdim$	$B\flat_{m7}$	$E\flat_7$
Key E	E_{M7}	$C\#_{m7}$	$F\#_{m7}$	B_7	E_{M7}	$Fdim$	$F\#_{m7}$	B_7	E_{M7}	E_7	A_{M7}	A_{m7}	E_{M7}	$Gdim$	$F\#_{m7}$	B_7
Key D\flat	$D\flat_{M7}$	$B\flat_{m7}$	$E\flat_{m7}$	$A\flat_7$	$D\flat_{M7}$	$Ddim$	$E\flat_{m7}$	$A\flat_7$	$D\flat_{M7}$	$D\flat_7$	$G\flat_{M7}$	$G\flat_{m7}$	$D\flat_{M7}$	$Edim$	$E\flat_{m7}$	$A\flat_7$
Key B	B_{M7}	$G\#_{m7}$	$C\#_{m7}$	$F\#_7$	B_{M7}	$Cdim$	$C\#_{m7}$	$F\#_7$	B_{M7}	B_7	E_{M7}	E_{m7}	B_{M7}	$Ddim$	$C\#_{m7}$	$F\#_7$
Key G\flat	$G\flat_{M7}$	$E\flat_{m7}$	$A\flat_{m7}$	$D\flat_7$	$G\flat_{M7}$	$Gdim$	$A\flat_{m7}$	$D\flat_7$	$G\flat_{M7}$	$G\flat_7$	B_{M7}	B_{m7}	$G\flat_{M7}$	$Adim$	$A\flat_{m7}$	$D\flat_7$

①

연습문제 | 13

①

1.
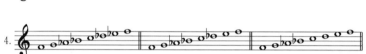

2.

3.

4.

5.

②

	I$_m$	VI$_m$$^{-5}_7$	II$_m$$^{-5}_7$	V$_7$	I$_m$	♭III$_7$	♭VI$_{M7}$	V$_7$	I$_m$	♭VII$_6$	♭VI$_{M7}$	V$_7$
Key D$_m$	D$_m$	B$_m$$^{-5}_7$	E$_m$$^{-5}_7$	A$_7$	D$_m$	F$_7$	B♭$_{M7}$	A$_7$	D$_m$	C$_6$	B♭$_{M7}$	A$_7$
Key E$_m$	E$_m$	C♯$_m$$^{-5}_7$	F♯$_m$$^{-5}_7$	B$_7$	E$_m$	G$_7$	C$_{M7}$	B$_7$	E$_m$	D$_6$	C$_{M7}$	B$_7$
Key G$_m$	G$_m$	E$_m$$^{-5}_7$	A$_m$$^{-5}_7$	D$_7$	G$_m$	B♭$_7$	E♭$_{M7}$	D$_7$	G$_m$	F$_6$	E♭$_{M7}$	D$_7$
Key B$_m$	B$_m$	G♯$_m$$^{-5}_7$	C♯$_m$$^{-5}_7$	F♯$_7$	B$_m$	D$_7$	G$_{M7}$	F♯$_7$	B$_m$	A$_6$	G$_{M7}$	F♯$_7$
Key C$_m$	C$_m$	A$_m$$^{-5}_7$	D$_m$$^{-5}_7$	G$_7$	C$_m$	E♭$_7$	A♭$_{M7}$	G$_7$	C$_m$	B♭$_6$	A♭$_{M7}$	G$_7$
Key F♯$_m$	F♯$_m$	D♯$_m$$^{-5}_7$	G♯$_m$$^{-5}_7$	C♯$_7$	F♯$_m$	A$_7$	D$_{M7}$	C♯$_7$	F♯$_m$	E$_6$	D$_{M7}$	C♯$_7$
Key F$_m$	F$_m$	D$_m$$^{-5}_7$	G$_m$$^{-5}_7$	C$_7$	F$_m$	A♭$_7$	D♭$_{M7}$	C$_7$	F$_m$	E♭$_6$	D♭$_{M7}$	C$_7$
Key C♯$_m$	C♯$_m$	A♯$_m$$^{-5}_7$	D♯$_m$$^{-5}_7$	G♯$_7$	C♯$_m$	E$_7$	A$_{M7}$	G♯$_7$	C♯$_m$	B$_6$	A$_{M7}$	G♯$_7$
Key B♭$_m$	B♭$_m$	G$_m$$^{-5}_7$	C$_m$$^{-5}_7$	F$_7$	B♭$_m$	D♭$_7$	G♭$_{M7}$	F$_7$	B♭$_m$	A♭$_6$	G♭$_{M7}$	F$_7$
Key G♯$_m$	G♯$_m$	F$_m$$^{-5}_7$	A♯$_m$$^{-5}_7$	D♯$_7$	G♯$_m$	B$_7$	E$_{M7}$	D♯$_7$	G♯$_m$	F♯$_6$	E$_{M7}$	D♯$_7$
Key E♭$_m$	E♭$_m$	C$_m$$^{-5}_7$	F$_m$$^{-5}_7$	B♭$_7$	E♭$_m$	G♭$_7$	B$_{M7}$	B♭$_7$	E♭$_m$	D♭$_6$	B$_{M7}$	B♭$_7$

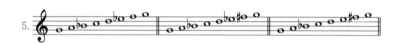

연습문제 | 14

①

연습문제 | 15

①

	장3도음	단3도음	장7도음	단7도음	9th	♭9th	♯9th	11th	♯11th	13th	♭13th
F	A	A♭	E	E♭	G	G♭	G♯ (A♭)	B♭	B	D	D♭
G	B	B♭	F♯	F	A	A♭	A♯ (B♭)	C	C♯	E	E♭
B♭	D	D♭	A	A♭	C	B	C♯ (D♭)	E♭	E	G	G♭
D	F♯	F	C♯	C	E	E♭	F	G	G♯	B	B♭
E♭	G	G♭	D	D♭	F	E	F♯ (G♭)	A♭	A	C	B
A	C♯	C	G♯	G	B	B♭	C	D	D♯	F♯	F
A♭	C	B	G	G♭	B♭	A	B	D♭	D	F	E
E	G♯	G	D♯	D	F♯	F	G	A	A♯	C♯	C
D♭	F	E	C	B	E♭	D	E	G♭	G	B♭	A
B	D♯	D	A♯	A	C♯	C	D	E	F	G♯	G
G♭	B♭	A	F	E	A	G	A	B	C	E♭	D

②

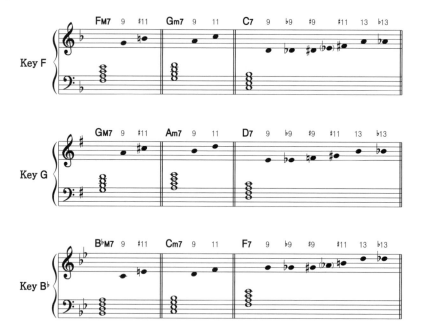

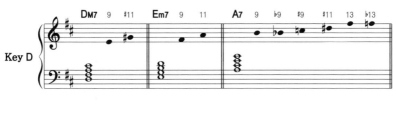

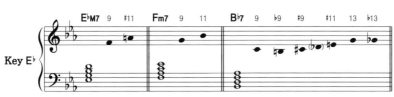

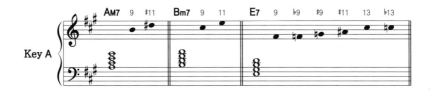

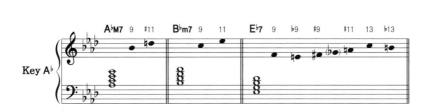

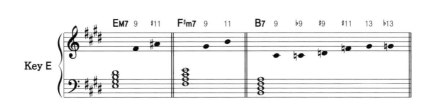

연습문제 | 16

①

1. F_{M7} (E_7) (A_{m7}) (D_7) (G_{m7}) (C_7) F_{M7}

2. G_{M7} (C_7) (B_{m7}) (E_7) $(E\flat_{m7})$ $(A\flat_7)$ G_{M7}

3. $F\sharp_{m7}^{-5}$ (B_7) $(B\flat_{m7})$ $(E\flat_7)$ $(A\flat_{m7})$ $(D\flat_7)$ C_{M7}

4. $B\flat_{M7}$ $(E\flat_7)$ (D_{m7}) $(D\flat_7)$ (C_{m7}) (F_7) $B\flat_{M7}$

5. $(G\sharp_{m7})$ (G_7) $(F\sharp_{m7})$ (F_7) (E_{m7}) $(E\flat_7)$ D_{M7}

6. (G_{m7}) (C_7) (C_{m7}) (F_7) (F_{m7}) $(B\flat_7)$ $E\flat_{M7}$

7. (D_{m7}) (G_7) $(C\sharp_{m7})$ $(F\sharp_7)$ (B_{m7}) $(B\flat_7)$ A_{M7}

8. $A\flat_{M7}$ (C_7) (F_{m7}) (E_7) $(B\flat_{m7})$ $(E\flat_7)$ $A\flat_{M7}$

②

	$\flat VI_{m7}$	sub V_7	I_{M7}
Key F	$D\flat_{m7}$	$G\flat_7$	F_{M7}
Key G	$E\flat_{m7}$	$A\flat_7$	G_{M7}
Key B\flat	$F\sharp_{m7}$	B_7	$B\flat_{M7}$
Key D	$B\flat_{m7}$	$E\flat_7$	D_{M7}
Key E\flat	B_{m7}	E_7	$E\flat_{M7}$
Key A	F_{m7}	$B\flat_7$	A_{M7}
Key A\flat	E_{m7}	A_7	$A\flat_{M7}$
Key E	C_{m7}	F_7	E_{M7}
Key D\flat	A_{m7}	D_7	$D\flat_{M7}$
Key B	G_{m7}	C_7	B_{M7}
Key G\flat	D_{m7}	G_7	$G\flat_{M7}$

연습문제 | 17

①

	I_{M7}	I_7	$\flat V_7$	V_{m7}	I_7	V_{m7}	$\flat V_7$	IV_{M7}	IV_{m7}	$\flat VII_7$
Key F	F_{M7}	F_7	B_7	C_{m7}	F_7	C_{m7}	B_7	$B\flat_{M7}$	$B\flat_{m7}$	$E\flat_7$
Key G	G_{M7}	G_7	$D\flat_7$	D_{m7}	G_7	D_{m7}	$D\flat_7$	C_{M7}	C_{m7}	F_7
Key B\flat	$B\flat_{M7}$	$B\flat_7$	E_7	F_{m7}	$B\flat_7$	F_{m7}	E_7	$E\flat_{M7}$	$E\flat_{m7}$	$A\flat_7$
Key D	D_{M7}	D_7	$A\flat_7$	A_{m7}	D_7	A_{m7}	$A\flat_7$	G_{M7}	G_{m7}	C_7
Key E\flat	$E\flat_{M7}$	$E\flat_7$	A_7	$B\flat_{m7}$	$E\flat_7$	$B\flat_{m7}$	A_7	$A\flat_{M7}$	$A\flat_{m7}$	$D\flat_7$
Key A	A_{M7}	A_7	$E\flat_7$	E_{m7}	A_7	E_{m7}	$E\flat_7$	D_{M7}	D_{m7}	G_7
Key A\flat	$A\flat_{M7}$	$A\flat_7$	D_7	$E\flat_{m7}$	$A\flat_7$	$E\flat_{m7}$	D_7	$D\flat_{M7}$	$D\flat_{m7}$	$G\flat_7$
Key E	E_{M7}	E_7	$B\flat_7$	B_{m7}	E_7	B_{m7}	$B\flat_7$	A_{M7}	A_{m7}	D_7
Key D\flat	$D\flat_{M7}$	$D\flat_7$	G_7	$A\flat_{m7}$	$D\flat_7$	$A\flat_{m7}$	G_7	$G\flat_{M7}$	$G\flat_{m7}$	B_7
Key B	B_{M7}	B_7	F_7	$F\sharp_{m7}$	B_7	$F\sharp_{m7}$	F_7	E_{M7}	E_{m7}	A_7
Key G\flat	$G\flat_{M7}$	$G\flat_7$	C_7	$D\flat_{m7}$	$G\flat_7$	$D\flat_{m7}$	C_7	B_{M7}	B_{m7}	E_7

Key	I M7	VI m7	#I dim	♭III dim	VI7	II7	♭III7	♭VI7	♭III m7	VI m7 — II7	III m7-5 — VI7	♭VII m7 — ♭III7	♭III m7 — ♭VI7	II m7	V7
Key F	F M7	Dm7	F#dim	A♭dim	D7	G7	A♭7	D♭7	A♭m7	Dm7 G7	Am7-5 D7	E♭m7 A♭7	A♭m7 D♭7	Gm7	C7
Key G	G M7	Em7	G#dim	B♭dim	E7	A7	B♭7	E♭7	B♭m7	Em7 A7	Bm7-5 E7	Fm7 B♭7	B♭m7 E♭7	Am7	D7
Key B♭	B♭ M7	Gm7	Bdim	D♭dim	G7	C7	D♭7	G♭7	D♭m7	Gm7 C7	Dm7-5 G7	A♭m7 D♭7	D♭m7 G♭7	Cm7	F7
Key D	D M7	Bm7	D#dim	Fdim	B7	E7	F7	B♭7	Fm7	Bm7 E7	F#m7-5 B7	Cm7 F7	Fm7 B♭7	Em7	A7
Key E♭	E♭ M7	Cm7	Edim	G♭dim	C7	F7	G♭7	B7	G♭m7	Cm7 F7	Gm7-5 C7	D♭m7 G♭7	G♭m7 B7	Fm7	B♭7
Key A	A M7	F#m7	A#dim	Cdim	F#7	B7	C7	F7	Cm7	F#m7 B7	C#m7-5 F#7	Gm7 C7	Cm7 F7	Bm7	E7
Key A♭	A♭ M7	Fm7	Adim	Bdim	F7	B♭7	B7	E7	Bm7	Fm7 B♭7	Cm7-5 F7	F#m7 B7	Bm7 E7	B♭m7	E♭7
Key E	E M7	C#m7	Fdim	Gdim	C#7	F#7	G7	C7	Gm7	C#m7 F#7	G#m7-5 C#7	Dm7 G7	Gm7 C7	F#m7	B7
Key D♭	D♭ M7	B♭m7	Ddim	Edim	B♭7	E♭7	E7	A7	Em7	B♭m7 E♭7	Fm7-5 B♭7	Bm7 E7	Em7 A7	E♭m7	A♭7
Key B	B M7	G#m7	Cdim	Ddim	G#7	C#7	D7	G7	Dm7	G#m7 C#7	D#m7-5 G#7	Am7 D7	Dm7 G7	C#m7	F#7
Key G♭	G♭ M7	E♭m7	Gdim	Adim	E♭7	A♭7	A7	D7	Am7	E♭m7 A♭7	B♭m7-5 E♭7	Em7 A7	Am7 D7	A♭m7	D♭7

②

Key	V_7	III_{m7}	VI_{m7}	$\#IV_{m7}^{-5}$	III_{m7}^{-5}	III_7	$\flat III_{M7}$	$\flat VI_{M7}$	IV	IV_m	$\flat II_{M7}$	$\flat VII_7$	$\flat VII$
Key F	C_7	A_{m7}	D_{m7}	B_{m7}^{-5}	A_{m7}^{-5}	A_7	$A\flat_{M7}$	$D\flat_{M7}$	$B\flat$	$B\flat_m$	$G\flat_{M7}$	$E\flat_7$	$E\flat$
Key G	D_7	B_{m7}	E_{m7}	$C\#_{m7}^{-5}$	B_{m7}^{-5}	B_7	$B\flat_{M7}$	$E\flat_{M7}$	C	C_m	$A\flat_{M7}$	F_7	F
Key B\flat	F_7	D_{m7}	G_{m7}	E_{m7}^{-5}	D_{m7}^{-5}	D_7	$D\flat_{M7}$	$G\flat_{M7}$	$E\flat$	$E\flat_m$	B_{M7}	$A\flat_7$	$A\flat$
Key D	A_7	$F\#_{m7}$	B_{m7}	$G\#_{m7}^{-5}$	$F\#_{m7}^{-5}$	$F\#_7$	F_{M7}	$B\flat_{M7}$	G	G_m	$E\flat_{M7}$	C_7	C
Key E\flat	$B\flat_7$	G_{m7}	C_{m7}	A_{m7}^{-5}	G_{m7}^{-5}	G_7	$G\flat_{M7}$	B_{M7}	$A\flat$	$A\flat_m$	E_{M7}	$D\flat_7$	$D\flat$
Key A	E_7	$C\#_{m7}$	$F\#_{m7}$	$D\#_{m7}^{-5}$	$C\#_{m7}^{-5}$	$C\#_7$	C_{M7}	F_{M7}	D	D_m	$B\flat_{M7}$	G_7	G
Key A\flat	$E\flat_7$	C_{m7}	F_{m7}	D_{m7}^{-5}	C_{m7}^{-5}	C_7	B_{M7}	E_{M7}	$D\flat$	$D\flat_m$	A_{M7}	$G\flat_7$	$G\flat$
Key E	B_7	$G\#_{m7}$	$C\#_{m7}$	$A\#_{m7}^{-5}$	$G\#_{m7}^{-5}$	$G\#_7$	G_{M7}	C_{M7}	A	A_m	F_{M7}	D_7	D
Key D\flat	$A\flat_7$	F_{m7}	$B\flat_{m7}$	G_{m7}^{-5}	F_{m7}^{-5}	F_7	E_{M7}	A_{M7}	$G\flat$	$G\flat_m$	D_{M7}	B_7	B
Key B	$F\#_7$	$D\#_{m7}$	$G\#_{m7}$	F_{m7}^{-5}	$D\#_{m7}^{-5}$	$D\#_7$	D_{M7}	$G\flat_{M7}$	E	E_m	C_{M7}	A_7	A
Key G\flat	$D\flat_7$	$B\flat_{m7}$	$E\flat_{m7}$	C_{m7}^{-5}	$B\flat_{m7}^{-5}$	$B\flat_7$	A_{M7}	D_{M7}	B	B_m	G_{M7}	E_7	E

①

연습문제 | 19

①

1. (G_{m7}) (C_7) (F_{M7}) (D_{M7}) (B_{m7}) (E_{m7}) (A_7) (D_{M7})

2. (A_{m7}) (D_7) (G_{M7}) (C_{M7}) $(F^{\sharp}_{m7}{}^{-5})$ (B_7) (E_{M7}) (A_7) (D_{M7})

3. (D_{M7}) (G_{m7}) (C_7) (F_{M7}) (B^{\flat}_{m7}) (E^{\flat}_7) (A^{\flat}_{M7}) (B^{\flat}_{m7}) (E^{\flat}_7) (D_{M7})

4. (E^{\flat}_{M7}) (C_{m7}) (F_{m7}) (B^{\flat}_7) $(D_{m7}{}^{-5})$ (G_7) (C_{M7}) $(F^{\sharp}_{m7}{}^{-5})$ (B_7) (E_{M7})

①

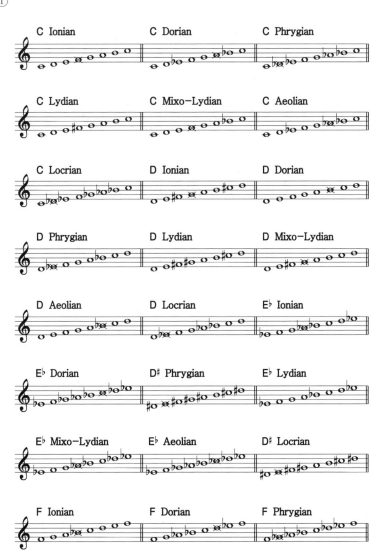

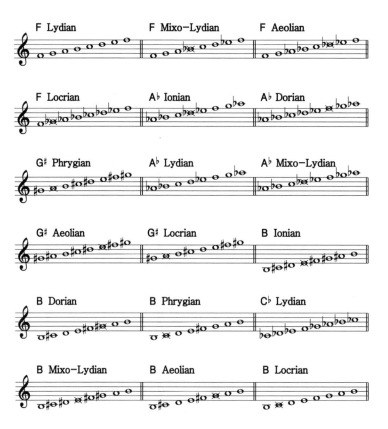

연습문제 | 21

①

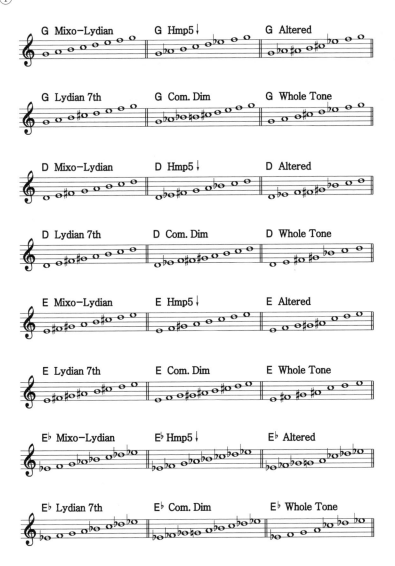

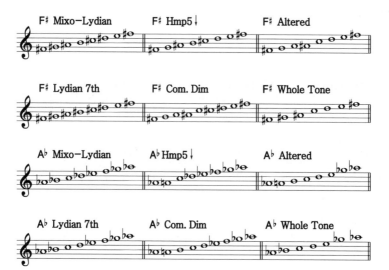

①

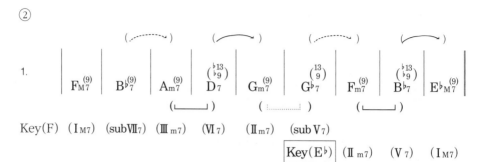

②

1.

| $F_{M7}^{(9)}$ | $B\flat_{7}^{(9)}$ | $A_{m7}^{(9)}$ | $D_{7}^{(\flat 13 \, \flat 9)}$ | $G_{m7}^{(9)}$ | $G\flat_{7}^{(13 \, 9)}$ | $F_{m7}^{(9)}$ | $B\flat_{7}^{(\flat 13 \, \flat 9)}$ | $E\flat_{M7}^{(9)}$ |

Key(F) (I$_{M7}$) (subVII$_{7}$) (III$_{m7}$) (VI$_{7}$) (II$_{m7}$) (subV$_{7}$)

Key(E♭) (II$_{m7}$) (V$_{7}$) (I$_{M7}$)

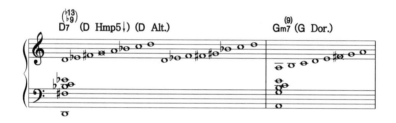

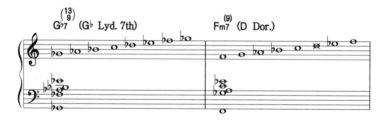

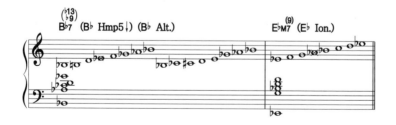

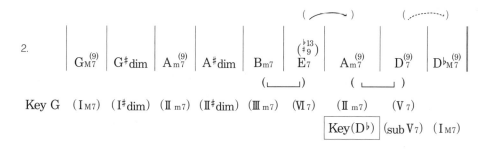

2.

| $G_{M7}^{(9)}$ | $G^{\sharp}dim$ | $A_{m7}^{(9)}$ | $A^{\sharp}dim$ | B_{m7} | $E_7^{(\flat 13 / \sharp 9)}$ | $A_{m7}^{(9)}$ | $D_7^{(9)}$ | $D^{\flat}{}_{M7}^{(9)}$ |

Key G (I_{M7}) ($I^{\sharp}dim$) (II_{m7}) ($II^{\sharp}dim$) (III_{m7}) (VI_7) (II_{m7}) (V_7)

Key(D^{\flat}) (sub V_7) (I_{M7})

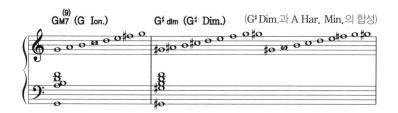

(9) G_{M7} (G Ion.)　　　　G^{\sharp} dim (G♯ Dim.)　(G♯Dim.과 A Har. Min.의 합성)

(9) A_{m7} (A Dor.)　　　A^{\sharp} dim (A♯ Dim.)　(A♯Dim.과 B Har. Min.의 합성)

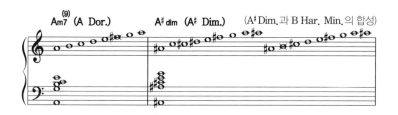

(♭13/♯9) B_{m7} (B Phr.)　　E_7 (E Alt.)　　　$A_{m7}^{(9)}$ (A Dor.)

(9) D_7 (D Lyd. 7th)　　$D^{\flat}{}_{M7}^{(9)}$ (D Ion.)

①

	9, #11, 13	5, 7, #9	7, ♭9, #11	1, #9, ♭13	3, ♭9, 13
C_7	D $^{on C_7}$	E♭ $^{on C_7}$	G♭ $^{on C_7}$	A♭ $^{on C_7}$	A $^{on C_7}$
F_7	G $^{on F_7}$	A♭ $^{on F_7}$	B $^{on F_7}$	D♭ $^{on F_7}$	D $^{on F_7}$
$B♭_7$	C $^{on B♭_7}$	D♭ $^{on B♭_7}$	E $^{on B♭_7}$	G♭ $^{on B♭_7}$	G $^{on B♭_7}$
D_7	E $^{on D_7}$	F $^{on D_7}$	A♭ $^{on D_7}$	B♭ $^{on D_7}$	B $^{on D_7}$
$E♭_7$	F $^{on E♭_7}$	G♭ $^{on E♭_7}$	A $^{on E♭_7}$	B $^{on E♭_7}$	C $^{on E♭_7}$
A_7	B $^{on A_7}$	C $^{on A_7}$	E♭ $^{on A_7}$	F $^{on A_7}$	F♯ $^{on A_7}$
$A♭_7$	B♭ $^{on A♭_7}$	B $^{on A♭_7}$	D $^{on A♭_7}$	E $^{on A♭_7}$	F $^{on A♭_7}$
E_7	F♯ $^{on E_7}$	G $^{on E_7}$	B♭ $^{on E_7}$	C $^{on E_7}$	C♯ $^{on E_7}$
$D♭_7$	E♭ $^{on D♭_7}$	E $^{on D♭_7}$	G $^{on D♭_7}$	A $^{on D♭_7}$	B♭ $^{on D♭_7}$
B_7	C♯ $^{on B_7}$	D $^{on B_7}$	F $^{on B_7}$	G $^{on B_7}$	A♭ $^{on B_7}$
$F♯_7$	G♯ $^{on F♯_7}$	A $^{on F♯_7}$	C $^{on F♯_7}$	D $^{on F♯_7}$	E♭ $^{on F♯_7}$

②

연습문제 | 24

①

	I_7	IV_7 #IVdim	I_7	V_{m7} I_7	IV_7	#IVdim	I_7	III_{m7} VI_7	II_{m7}	V_7	I_7 VI_7	II_{m7} V_7
Key F	F_7	$B\flat_7$ Bdim	F_7	C_{m7} F_7	$B\flat_7$	Bdim	F_7	A_{m7} D_7	G_{m7}	C_7	F_7 D_7	G_{m7} C_7
Key B♭	$B\flat_7$	$E\flat_7$ Edim	$B\flat_7$	F_{m7} $B\flat_7$	$E\flat_7$	Edim	$B\flat_7$	D_{m7} G_7	C_{m7}	F_7	$B\flat_7$ G_7	C_{m7} F_7
Key E♭	$E\flat_7$	$A\flat_7$ Adim	$E\flat_7$	$B\flat_{m7}$ $E\flat_7$	$A\flat_7$	Adim	$E\flat_7$	G_{m7} C_7	F_{m7}	$B\flat_7$	$E\flat_7$ C_7	F_{m7} $B\flat_7$
Key A♭	$A\flat_7$	$D\flat_7$ Ddim	$A\flat_7$	$E\flat_{m7}$ $A\flat_7$	$D\flat_7$	Ddim	$A\flat_7$	C_{m7} F_7	$B\flat_{m7}$	$E\flat_7$	$A\flat_7$ F_7	$B\flat_{m7}$ $E\flat_7$
Key G	G_7	C_7 C#dim	G_7	D_{m7} G_7	C_7	C#dim	G_7	B_{m7} E_7	A_{m7}	D_7	G_7 E_7	A_{m7} D_7
Key D	D_7	G_7 G#dim	D_7	A_{m7} D_7	G_7	G#dim	D_7	$F\#_{m7}$ B_7	E_{m7}	A_7	D_7 B_7	E_{m7} A_7

Top table

Key	I_7	$VII_{m7}^{-5}\ IIIdim$	$VI_{m7}\ II_{m7}$	$V_{m7}\ I_7$	$I_{m7}\ IV_7$	$IV_{m7}\ \flat VII_7$	III_{m7}	VI_7	II_7	V_7	$I_7\ VI_7$	$II_{m7}\ V_7$
Key F	F_7	$E_{m7}^{-5}\ A_7$	$D_{m7}\ G_{m7}$	$C_{m7}\ F_7$	$F_{m7}\ B\flat_7$	$B\flat_{m7}\ E\flat_7$	A_{m7}	D_7	G_7	C_7	$F_7\ D_7$	$G_{m7}\ C_7$
Key B♭	$B\flat_7$	$A_{m7}^{-5}\ D_7$	$G_{m7}\ C_{m7}$	$F_{m7}\ B\flat_7$	$B\flat_{m7}\ E\flat_7$	$E\flat_{m7}\ A\flat_7$	D_{m7}	G_7	C_7	F_7	$B\flat_7\ G_7$	$C_{m7}\ F_7$
Key E♭	$E\flat_7$	$D_{m7}^{-5}\ G_7$	$C_{m7}\ F_{m7}$	$B\flat_{m7}\ E\flat_7$	$E\flat_{m7}\ A\flat_7$	$A\flat_{m7}\ D\flat_7$	G_{m7}	C_7	F_7	$B\flat_7$	$E\flat_7\ C_7$	$F_{m7}\ B\flat_7$
Key A♭	$A\flat_7$	$G_{m7}^{-5}\ C_7$	$F_{m7}\ B\flat_{m7}$	$E\flat_{m7}\ A\flat_7$	$A\flat_{m7}\ D\flat_7$	$D\flat_{m7}\ G\flat_7$	C_{m7}	F_7	$B\flat_7$	$E\flat_7$	$A\flat_7\ F_7$	$B\flat_{m7}\ E\flat_7$
Key G	G_7	$F\sharp_{m7}^{-5}\ B_7$	$E_{m7}\ A_{m7}$	$D_{m7}\ G_7$	$G_{m7}\ C_7$	$C_{m7}\ F_7$	B_{m7}	E_7	A_7	D_7	$G_7\ E_7$	$A_{m7}\ D_7$
Key D	D_7	$C\sharp_{m7}^{-5}\ F\sharp_7$	$B_{m7}\ E_{m7}$	$A_{m7}\ D_7$	$D_{m7}\ G_7$	$G_{m7}\ C_7$	$F\sharp_{m7}$	B_7	E_7	A_7	$D_7\ B_7$	$E_{m7}\ A_7$

Bottom table

Key	$\sharp IV_{m7}^{-5}\ VII_7$	$III_{m7}\ VI_7$	$II_{m7}\ V_7$	$V_{m7}\ I_7$	$IV_{m7}\ \flat VII_7$	$III_{m7}\ VI_7$	$II_{m7}\ V_7$	IV_7	$\flat VI_{m7}\ \flat II_7$	$II_{m7}\ V_7$	V_7	$\flat VI_{m7}\ \flat II_7$	$\flat III_{m7}\ \flat VI_7$	$I_7\ \flat III_7$	$\flat VI_7\ \flat II_7$
Key F	$B_{m7}^{-5}\ E_7$	$A_{m7}\ D_7$	$G_{m7}\ C_7$	$C_{m7}\ F_7$	$B\flat_{m7}\ E\flat_7$	$A_{m7}\ D_7$	$G_{m7}\ C_7$	$B\flat_7$	$D\flat_{m7}\ G\flat_7$	$G_{m7}\ C_7$	C_7	$D\flat_{m7}\ G\flat_7$	$A\flat_{m7}\ D\flat_7$	$F_7\ A\flat_7$	$D\flat_7\ G\flat_7$
Key B♭	$E_{m7}^{-5}\ A_7$	$D_{m7}\ G_7$	$C_{m7}\ F_7$	$F_{m7}\ B\flat_7$	$E\flat_{m7}\ A\flat_7$	$D_{m7}\ G_7$	$C_{m7}\ F_7$	$E\flat_7$	$G\flat_{m7}\ B_7$	$C_{m7}\ F_7$	F_7	$G\flat_{m7}\ B_7$	$D\flat_{m7}\ G\flat_7$	$B\flat_7\ D\flat_7$	$G\flat_7\ B_7$
Key E♭	$A_{m7}^{-5}\ D_7$	$G_{m7}\ C_7$	$F_{m7}\ B\flat_7$	$B\flat_{m7}\ E\flat_7$	$A\flat_{m7}\ D\flat_7$	$G_{m7}\ C_7$	$F_{m7}\ B\flat_7$	$A\flat_7$	$B_{m7}\ E_7$	$F_{m7}\ B\flat_7$	$B\flat_7$	$B_{m7}\ E_7$	$G\flat_{m7}\ B_7$	$E\flat_7\ G\flat_7$	$B_7\ E_7$
Key A♭	$D_{m7}^{-5}\ G_7$	$C_{m7}\ F_7$	$B\flat_{m7}\ E\flat_7$	$E\flat_{m7}\ A\flat_7$	$D\flat_{m7}\ G\flat_7$	$C_{m7}\ F_7$	$B\flat_{m7}\ E\flat_7$	$D\flat_7$	$E_{m7}\ A_7$	$B\flat_{m7}\ E\flat_7$	$E\flat_7$	$E_{m7}\ A_7$	$B_{m7}\ E_7$	$A\flat_7\ B_7$	$E_7\ A_7$
Key G	$C\sharp_{m7}^{-5}\ F\sharp_7$	$B_{m7}\ E_7$	$A_{m7}\ D_7$	$D_{m7}\ G_7$	$C_{m7}\ F_7$	$B_{m7}\ E_7$	$A_{m7}\ D_7$	C_7	$E\flat_{m7}\ A\flat_7$	$A_{m7}\ D_7$	D_7	$E\flat_{m7}\ A\flat_7$	$B\flat_{m7}\ E\flat_7$	$G_7\ B\flat_7$	$E\flat_7\ A\flat_7$
Key D	$G\sharp_{m7}^{-5}\ C\sharp_7$	$F\sharp_{m7}\ B_7$	$E_{m7}\ A_7$	$A_{m7}\ D_7$	$G_{m7}\ C_7$	$F\sharp_{m7}\ B_7$	$E_{m7}\ A_7$	G_7	$B\flat_{m7}\ E\flat_7$	$E_{m7}\ A_7$	A_7	$B\flat_{m7}\ E\flat_7$	$F_{m7}\ B\flat_7$	$D_7\ F_7$	$B\flat_7\ E\flat_7$